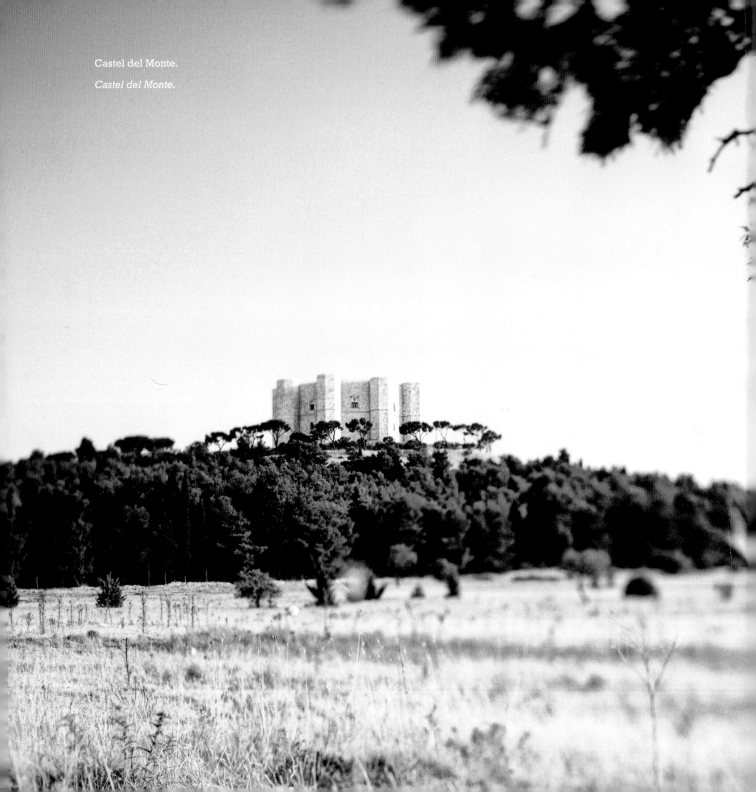

Castel del Monte.

Castel del Monte.

SIME BOOKS

Fotografie

Giovanni Simeone - Johanna Huber

Testo

William Dello Russo

Tra cielo e mare - Between sea and sky **Puglia**

Santa Cesarea Terme, Palazzo Sticchi.

Santa Cesarea Terme, Palazzo Sticchi.

Ricci di mare.

Sea urchins.

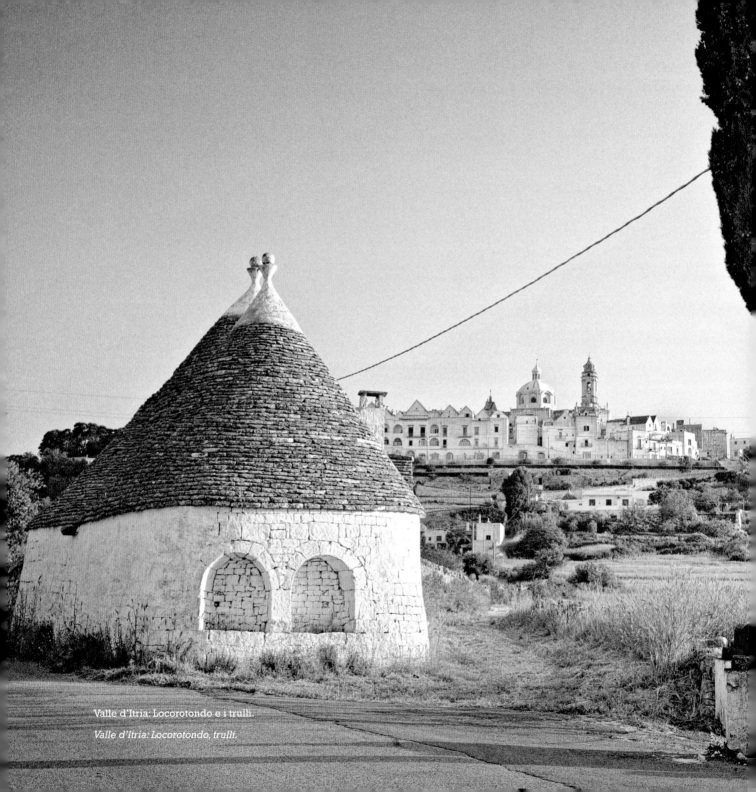

Valle d'Itria: Locorotondo e i trulli.

Valle d'Itria: Locorotondo, trulli.

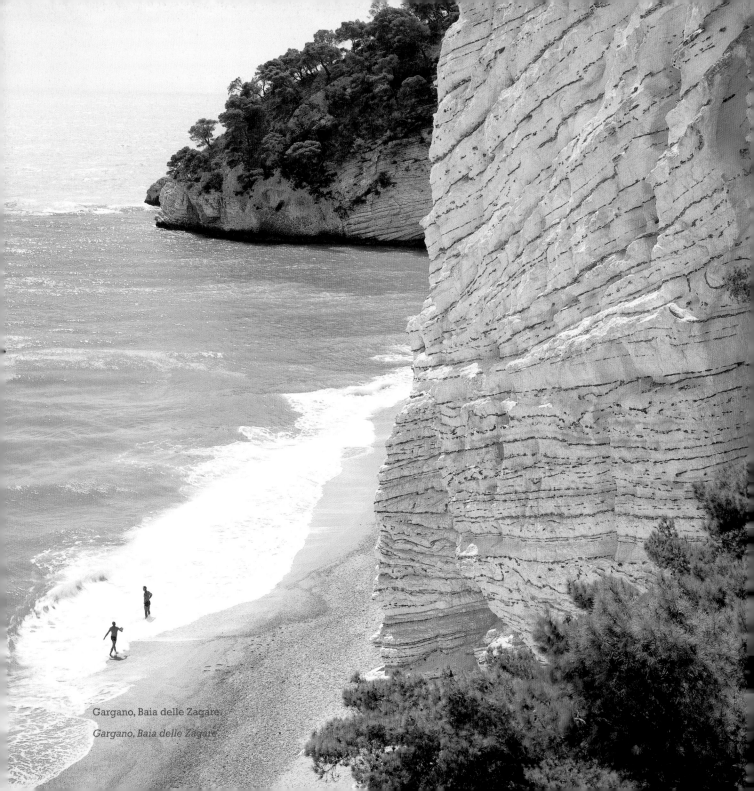

Gargano, Baia delle Zagare.

Gargano, Baia delle Zagare.

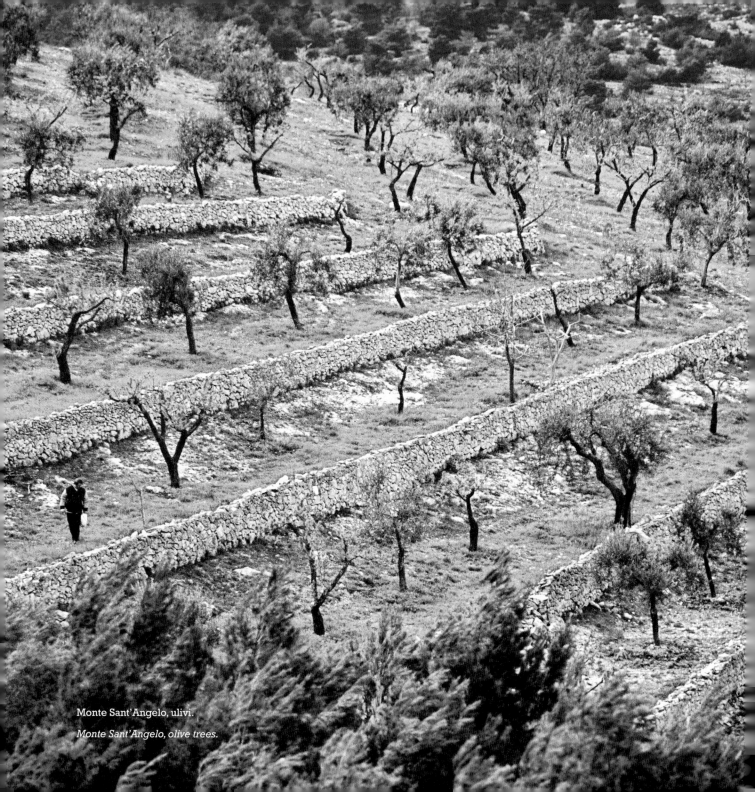

Monte Sant'Angelo, ulivi.

Monte Sant'Angelo, olive trees.

Puglia

Per me la Puglia è sempre stata un "luogo dell'anima" più che un posto "reale". È qui che sono nato e cresciuto; è sotto questo sole, che rende metafisico anche lo spazio più tangibile, che la mia vita è maturata.

Fino a non molti anni fa sentivo ancora qualcuno parlare di "Puglie" e non di Puglia: già, perché ogni luogo qui ha il suo fiero campanile. Ma io ogni volta «rientro in Puglia», mai «a Taranto» e non è solo un banale fatto di confini amministrativi. Mi ha sempre fatto un po' sorridere il nome della mia regione, che non suona nobile come il Piemonte o arcano come la Basilicata. Davo un po' troppo per scontato che anche in altri luoghi esistessero cattedrali sospese sul mare, grotte sotterranee abitate da santi, smisurati mosaici simili a tappeti, estenuanti processioni notturne popolate da incappucciati, curiose case a forma di cono. Ma poi, come sempre accade, sono arrivati i "forestieri" a farmi aprire gli occhi e li ho visto per la prima volta una terra preziosa e rara, fragile e inedita.

Qualcuno mi ha domandato una personale lista delle preferenze, quei "posti segreti" in cui rifugiarsi. Se li rivelassi, perderebbero gran parte del significato che essi hanno per me... Ma provate a farvi un giro solitario nella grotta dell'Arcangelo a Monte Sant'Angelo, pedalare tra i campi imbionditi delle colline daune, visitare di notte i trulli di Alberobello o il centro di Lecce, approdare a Trani dal mare... Spero di avervi incuriosito, almeno un po'. Benvenuti in Puglia e buon viaggio!

William Dello Russo

Puglia

Puglia has always been more a part of my being than a physical place. This is where I was born and grew up. It's been under its sun, which somehow makes even the most earthly things seem otherworldly, that I've grown as an adult. Until a few years ago, you could still hear people talking about 'Puglie' – that is, in the plural – as if there were more than one of them. It's not surprising: every city, town and village here has its own proud traditions and way of being. As for me, though, I always say I'm going back home 'to Puglia' – never 'to Taranto' – since there's something special about this whole region that goes far beyond borders and boundaries. Although the name of my region has always made me smile: it just doesn't sound at all noble like Piedmont or mysterious like Basilicata. I once took it for granted that other places had cathedrals that seem to float in mid-air over the sea, underground caves once inhabited by saints, vast mosaics like carpets, nocturnal parades of hooded figures, and odd cone-shaped houses. But then I met people from outside Italy. They opened my eyes and, for the first time, I saw Puglia as a place that is special, fragile and utterly unique.

Someone once asked me for a list of my favourite places, those secret spots I like to escape to. I'm not telling. If I did, they'd lose a lot of their meaning for me. But try exploring the Sanctuary of Saint Michael the Archangel in Monte Sant'Angelo by yourself, go cycling through the golden grain fields of northern Puglia, pay a visit to the trulli in Alberobello, take a stroll through the centre of Lecce by night, or take a boat ride to Trani… I hope I've whetted your appetite!

Welcome to Puglia and buon viaggio!

William Dello Russo

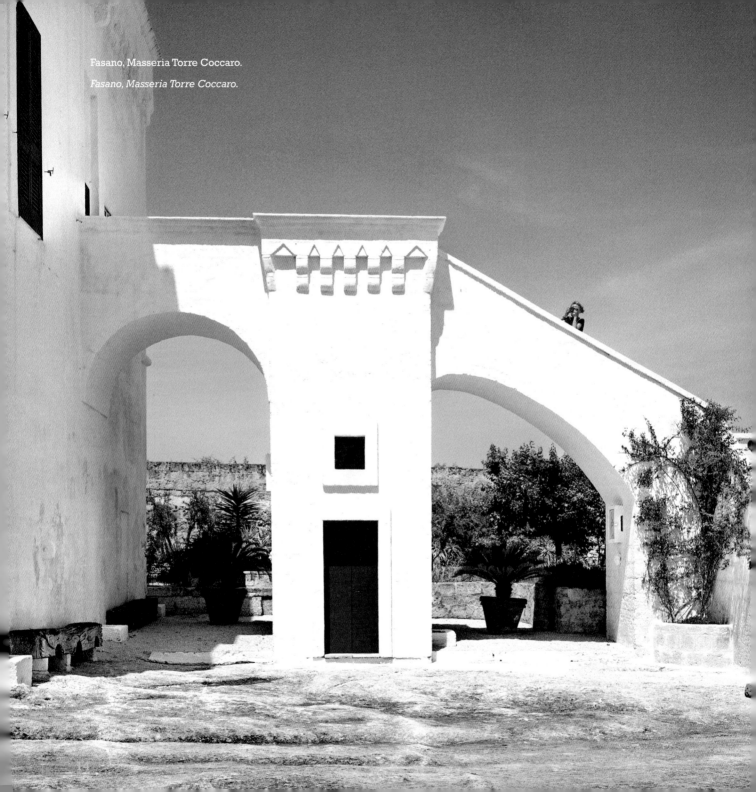

Fasano, Masseria Torre Coccaro.
Fasano, Masseria Torre Coccaro.

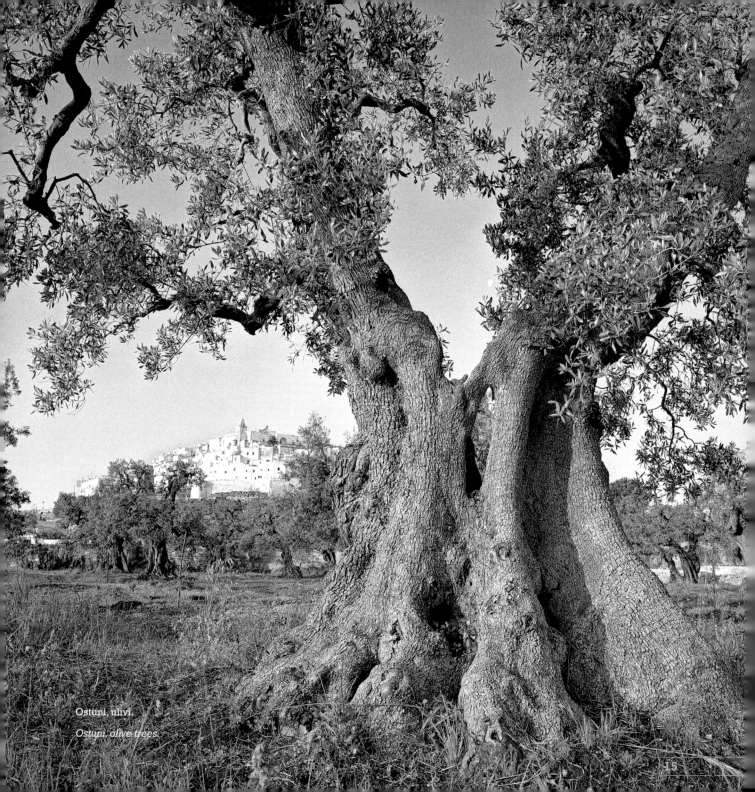

Ostuni, ulivi.

Ostuni, olive trees.

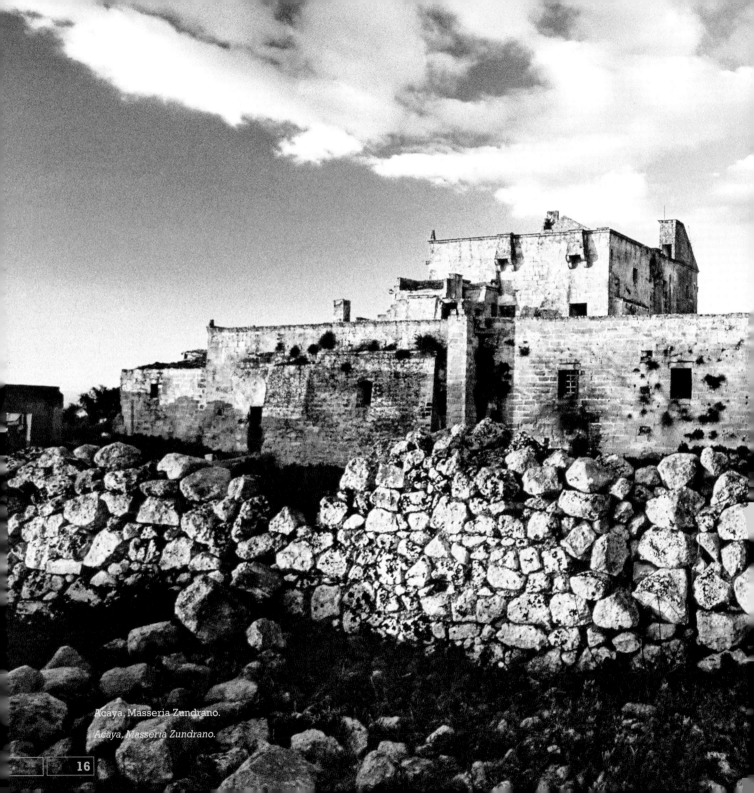

Acaya, Masseria Zundrano.

Acaya, Masseria Zundrano.

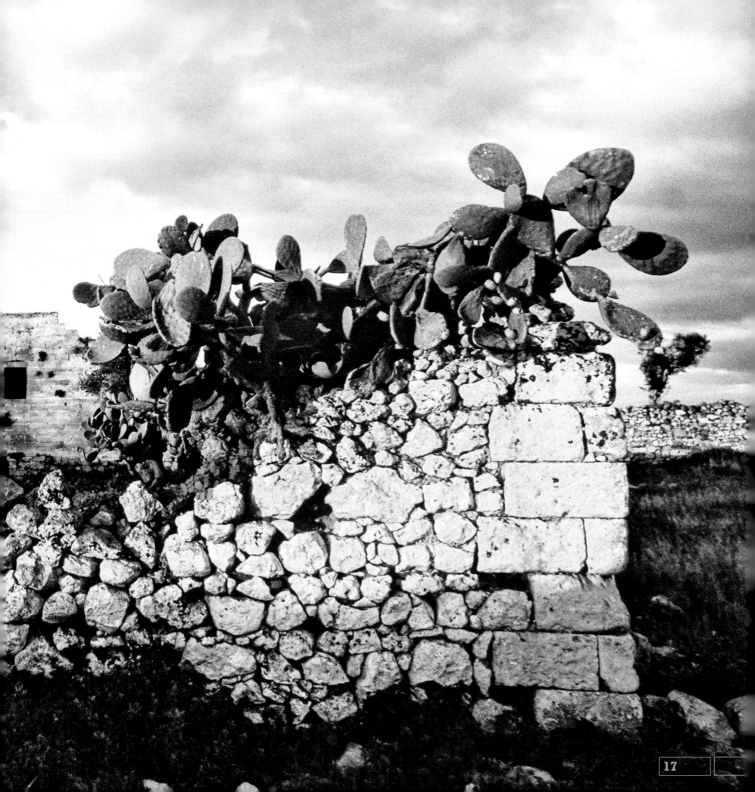

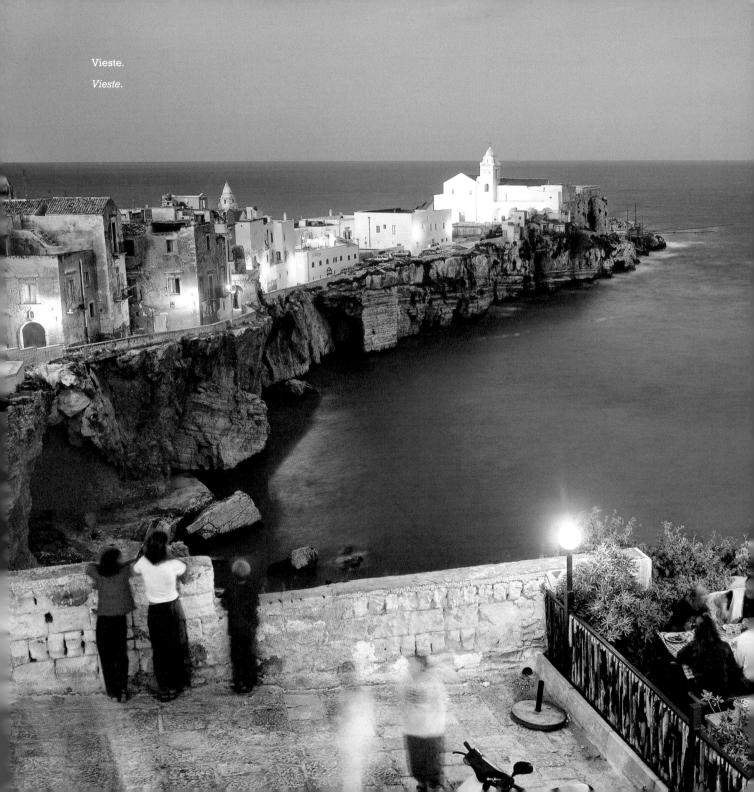

Vieste.

Vieste.

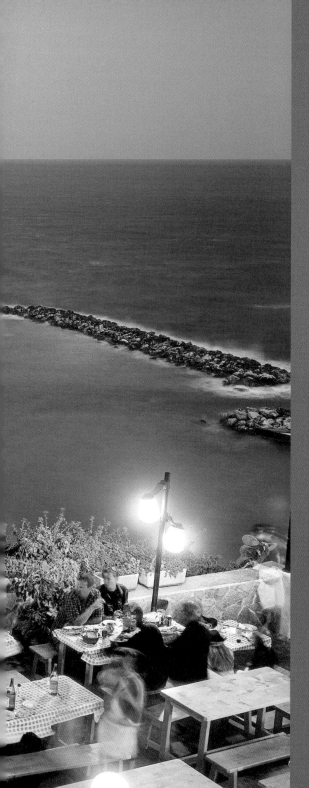

La "costa delle meraviglie" con le sue falesie alte e candide corre non lontana dai luoghi di Padre Pio e dell'Arcangelo Michele e dalla Foresta Umbra. Avete mai sentito parlare dei trabucchi?

gargano
gargano

With its towering white cliffs, the 'Coast of Marvels' encircles the Umbra Forest and places forever associated with the memory of Padre Pio and Archangel Michael.

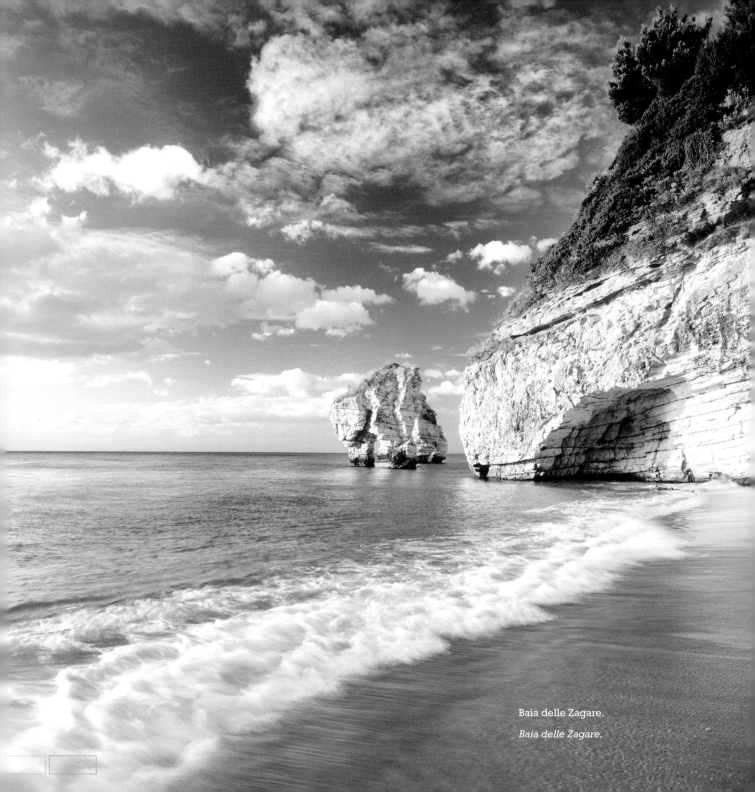

Baia delle Zagare.

Baia delle Zagare.

Non c'è da meravigliarsi del fatto che gli antichi considerassero "sacra" la montagna garganica: da una terra inverosimilmente piatta, che non a caso si è meritata l'appellativo di Tavoliere, si alza senza preavviso un altopiano roccioso che, nuovamente senza preavviso, si getta a precipizio nell'Adriatico. Di sicuro anch'essi restavano rapiti quando il verde della pineta si mescolava al turchese del mare, quando una striscia di roccia bianca non lasciava che gli alberi baciassero l'acqua, quando attraversavano una foresta di giganti centenari che fanno tuttora da chioma alla montagna che si solleva dalle acque. Vista dal mare, la costa garganica sembra quasi inaccessibile: non molti gli approdi e le spiagge, protendono le loro zampe sottili in tutte le direzioni come arcani ragni marini i trabucchi, che da Pugnochiuso a Vieste e a Peschici si mostrano come ingegnosi sistemi di pesca. >> pag. 23

It's no surprise that my ancestors regarded the mountain on the Gargano Peninsula as holy. This rocky plateau suddenly thrusts upward out of the improbably flat surrounding land, only to plunge – just as suddenly – into the Adriatic. Like us, the pugliesi *of yesteryear must have been amazed when they first saw the way the green of the pine forests merges with the turquoise of the sea, how often the only thing dividing the trees from the water is the narrowest strip of white rock. I'm sure they were awestruck when they first saw the forests of giant, ancient trees that still today crown this mountain. Viewed from the sea, the coast of Gargano seems all but inaccessible. There are just so few beaches or places to land, apart from the old* trabucco *fishing platforms, which, from Pugnochiuso to Vieste and Peschici, stretch out their thin arms in all directions like mysterious marine spiders.* >> page 23

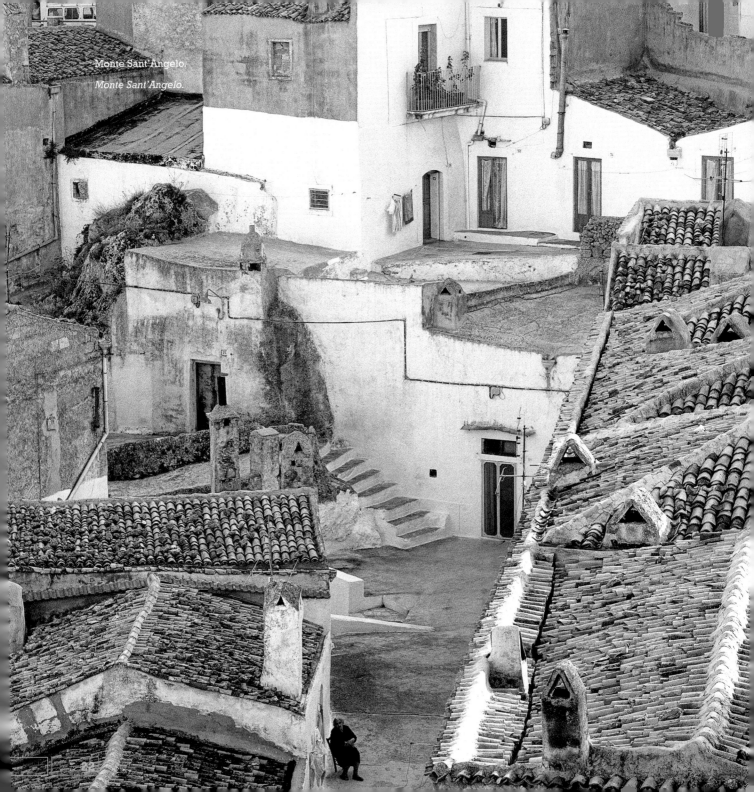

Monte Sant'Angelo.

Monte Sant'Angelo.

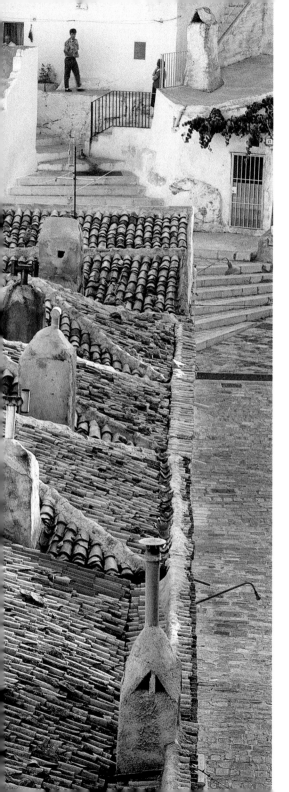

<< pag. 21 Per secoli il Gargano è rimasto isolato, estraneo alle grandi vie di comunicazione, niente di più che uno sperone roccioso allungato nel mare, più vicino ai Balcani che alla Penisola, intriso di misticismo popolare. Ma questa distanza non ha impedito a milioni di pellegrini medievali di riversarsi nella grotta delle apparizioni di Monte Sant'Angelo e, oggi, sulla tomba del frate dalla barba bianca a San Giovanni Rotondo.

<< page 21 *For centuries Gargano remained isolated, cut off from major roads. It was nothing more than a rocky spur stretched out into the sea, seemingly closer to the Balkans than to the rest of Italy, and awash with popular mysticism. But its isolation didn't prevent millions of medieval pilgrims from making their way to the Sanctuary of Monte Sant'Angelo and, still today, to the tomb of Padre Pio in San Giovanni Rotondo.*

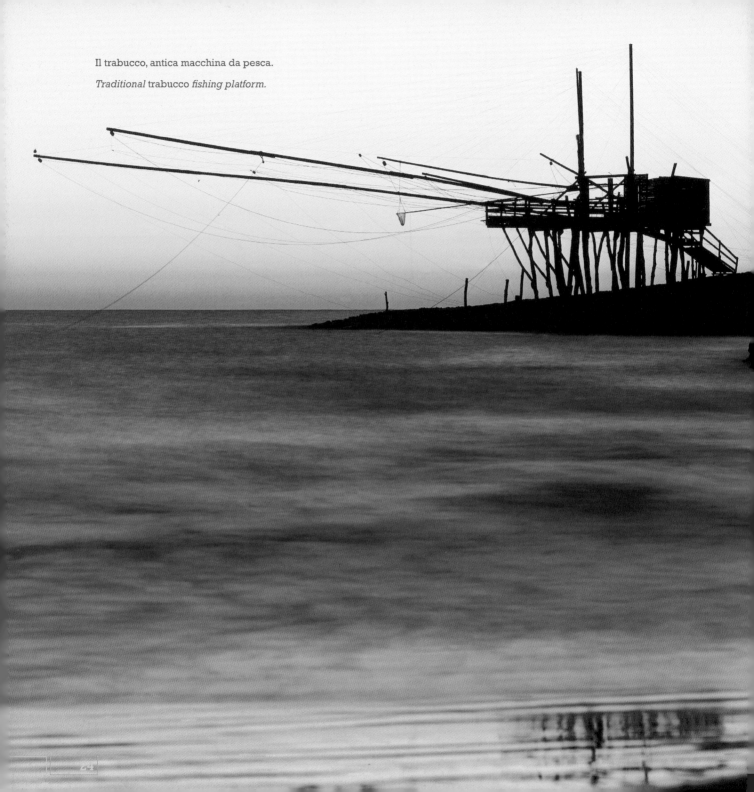

Il trabucco, antica macchina da pesca.

Traditional trabucco *fishing platform.*

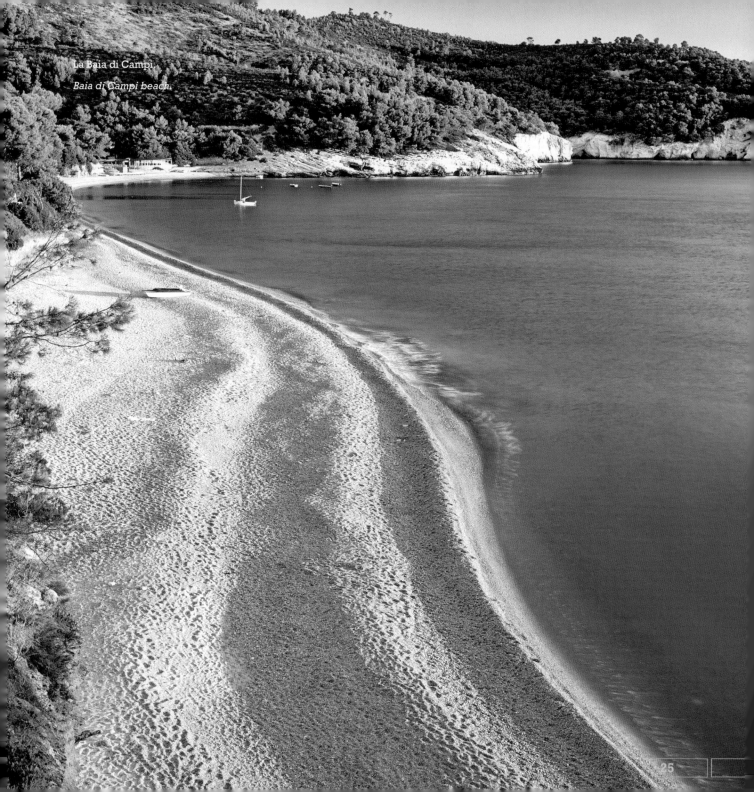

La Baia di Campi.

Baia di Campi beach.

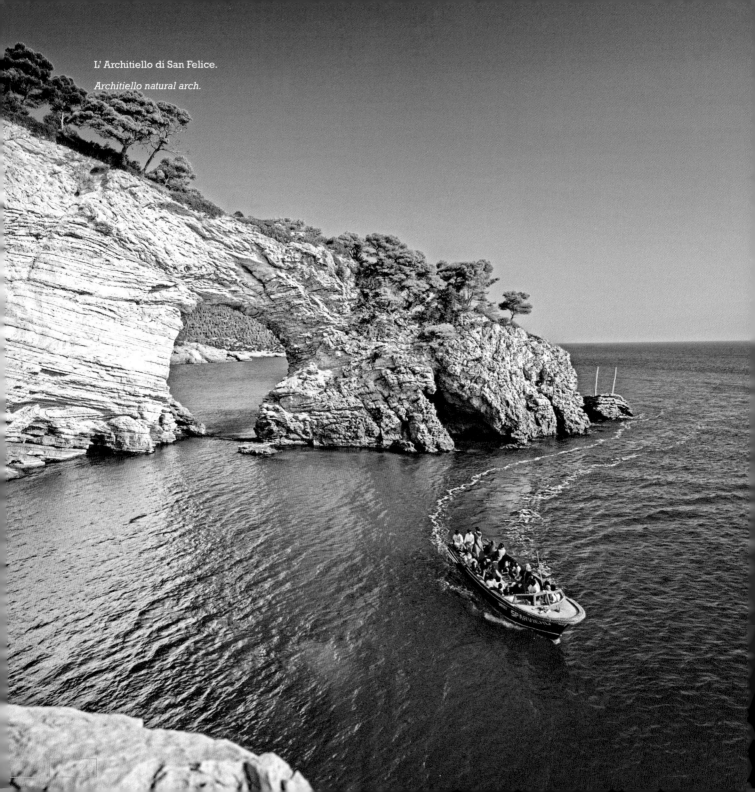

L' Architiello di San Felice.

Architiello natural arch.

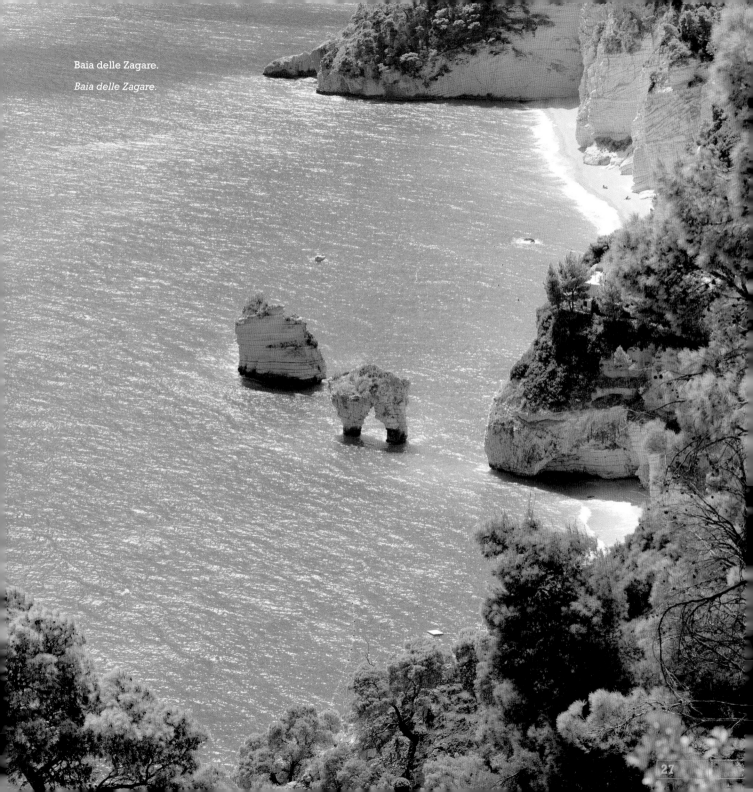

Baia delle Zagare.

Baia delle Zagare.

LUNGO LE VIE DELLA FEDE

Non c'è nemmeno da stupirsi che l'Arcangelo Michele abbia scelto questa remota montagna meridionale per apparire in un luogo sul quale sarebbero poi sorti il santuario più bello di Puglia e un candido paese incastonato come un nido sul ciglio roccioso. Ma sul promontorio del Gargano le vie della fede sembrano davvero infinite: dalla solitudine dell'abbazia di Pulsano e di Santa Maria di Monte d'Elio alla laboriosità del convento di San Matteo, dagli splendori romanici delle chiese sipontine di San Leonardo e di Santa Maria Maggiore fino alla modernità del santuario dell'Incoronata. Una religiosità più contemporanea si respira a San Giovanni Rotondo e ha i tratti di Padre Pio: qui egli è ovunque e tutti vorrebbero che il santo di Pietrelcina rivolgesse loro uno sguardo dall'alto.

PATHS OF FAITH

It's hardly surprising that the archangel Michael should have chosen this remote southern Italian mountain to appear. In the place of his apparition, there were built the region's most beautiful sanctuary and a snow white town, which perches like a nest on the rocky coastline. There seems to be an infinite number of holy places on the Gargano Peninsula: the lonely abbeys of Pulsano and Santa Maria di Monte d'Elio, the industrious monastery of San Matteo, the Romanesque splendour of the Sipontine churches in San Leonardo and Santa Maria Maggiore, and the modern Incoronata Sanctuary. More contemporary spirituality can be experienced at San Giovanni Rotondo, a city where the legacy of Saint Pio of Pietrelcina can be found almost everywhere, and where the local people believe that he looks over them from above.

San Giovanni Rotondo,
souvenir di Padre Pio.
San Giovanni Rotondo,
figurine of Padre Pio.

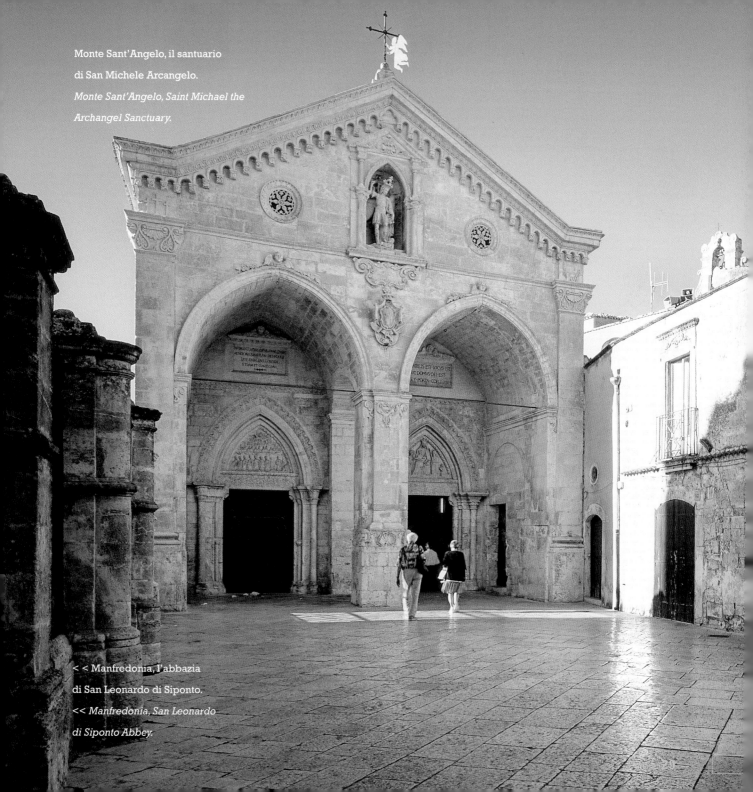

Monte Sant'Angelo, il santuario
di San Michele Arcangelo.
Monte Sant'Angelo, Saint Michael the
Archangel Sanctuary.

< < Manfredonia, l'abbazia
di San Leonardo di Siponto.
<< *Manfredonia, San Leonardo*
di Siponto Abbey.

Peschici.

Peschici.

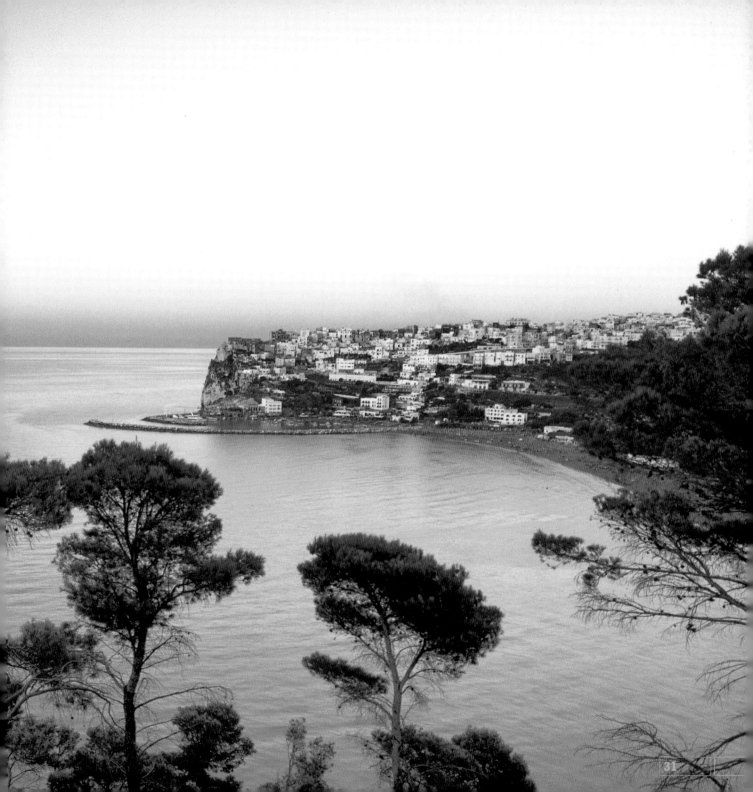

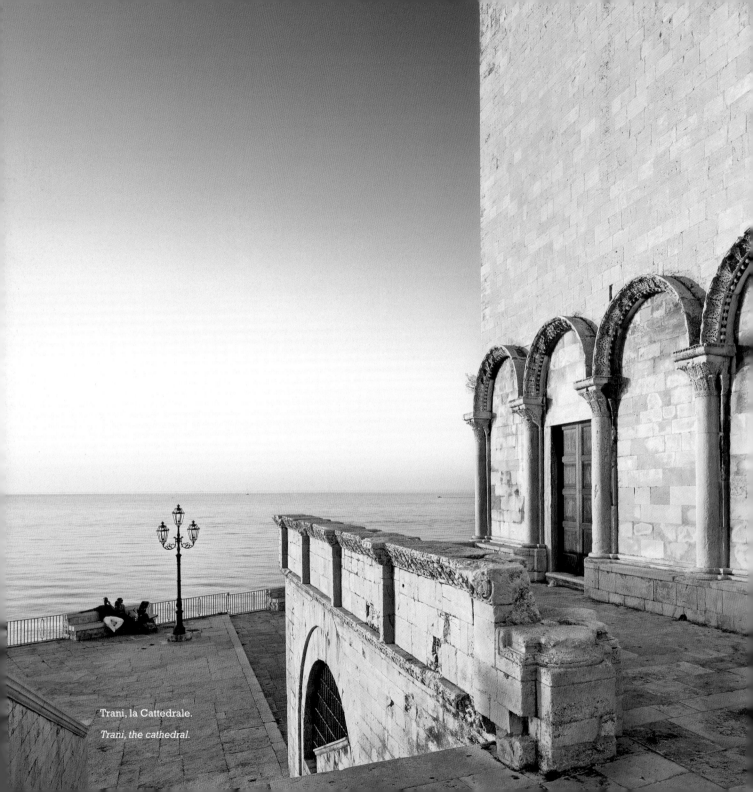

Trani, la Cattedrale.

Trani, the cathedral.

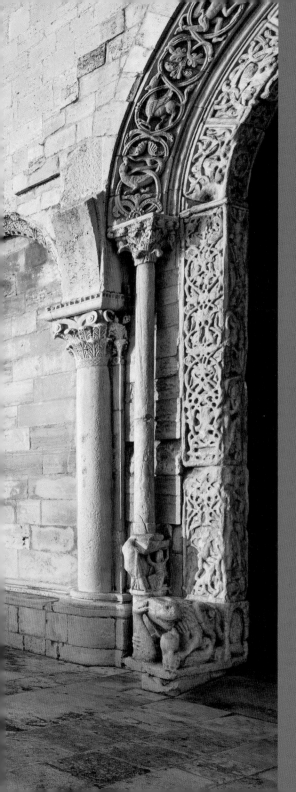

Barletta, Trani, Bisceglie, Molfetta e Giovinazzo:
5 perle a nord-ovest di Bari, tra il bianco
della pietra e il blu dell'Adriatico. Pescatori e
contadini e incredibili Cattedrali...

porti
sull'adriatico
adriatic
ports

Barletta, Trani, Bisceglie, Molfetta, Giovinazzo
– five pearls north of Bari, set among the
white rocks and the blue Adriatic. Fishing
villages, farms, breathtaking cathedrals...

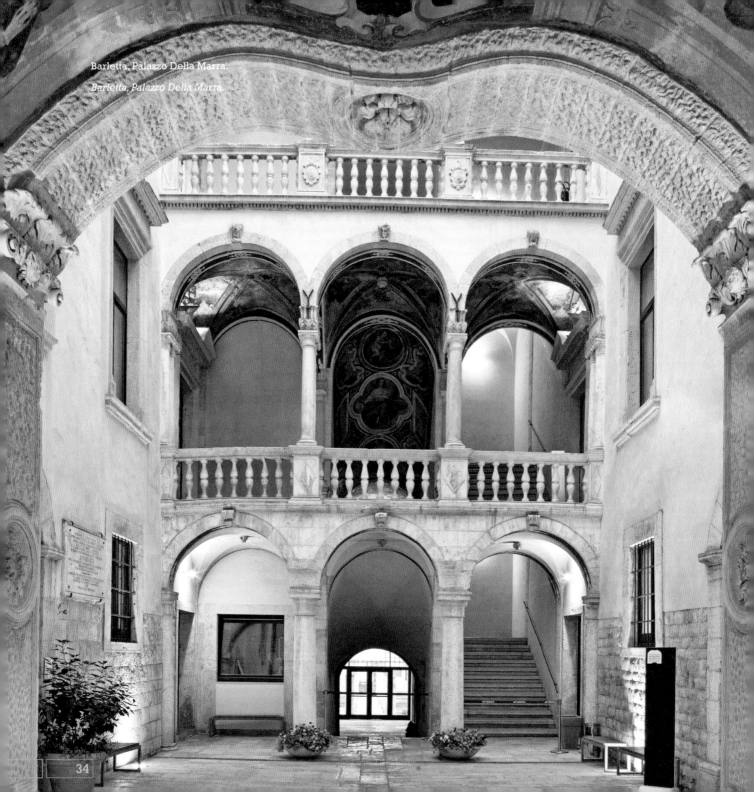

Barletta, Palazzo Della Marra.

Barletta, Palazzo Della Marra.

Il cuore marinaresco della Puglia rimanda il suo battito come un tam tam da un porto all'altro. Ed è un cuore fatto di piccoli e vivaci borghi di pescatori che si protendono nell'Adriatico e da esso si fanno abbracciare, di candidi paesini imbiancati a calce, di stradine dalla pietre consunte e lustre. E ognuno profuma di salsedine e di pescato: la spiaggia è sotto casa, il mare quasi in casa. All'alba la luce intride i perfetti incastri geometrici di case, chiese e castelli affacciati sull'acqua e illumina i pescatori che prendono il largo su barche variopinte. Dal mare i porti adriatici hanno sempre tratto la loro ricchezza. Floride città nel Medioevo, erano imbarchi per la Terra Santa. Commerci e navigazione. Gli antichi, provenienti da Oriente, scelsero queste esigue lingue di terra da colonizzare e su di esse replicarono i modi di vivere delle loro origini.

>> pag. 39

Puglia's seafaring heart still beats strongly in every one of its ports. The region's tiny but vibrant fishing villages, with their whitewashed buildings, narrow streets and paving stones worn to a polished finish, dot the Adriatic coast. Each one is permeated by the salt air, with the beach at the door of every house and the sea a part of every home. Dawn here bathes the perfectly geometric shapes of the homes, churches and castles that overlook the water. It illuminates the way for the fishermen as they cast off in their colourful boats. The ports on the Adriatic have always earned their wealth from the sea. In the Middle Ages, these beautiful towns were points of departure for the Holy Land, trade and navigation. The ancients from eastern Europe colonised these narrow tongues of land, bringing their culture and customs with them. The fishing nets hung out to dry remind us of the true vocation of these places.

>> page 39

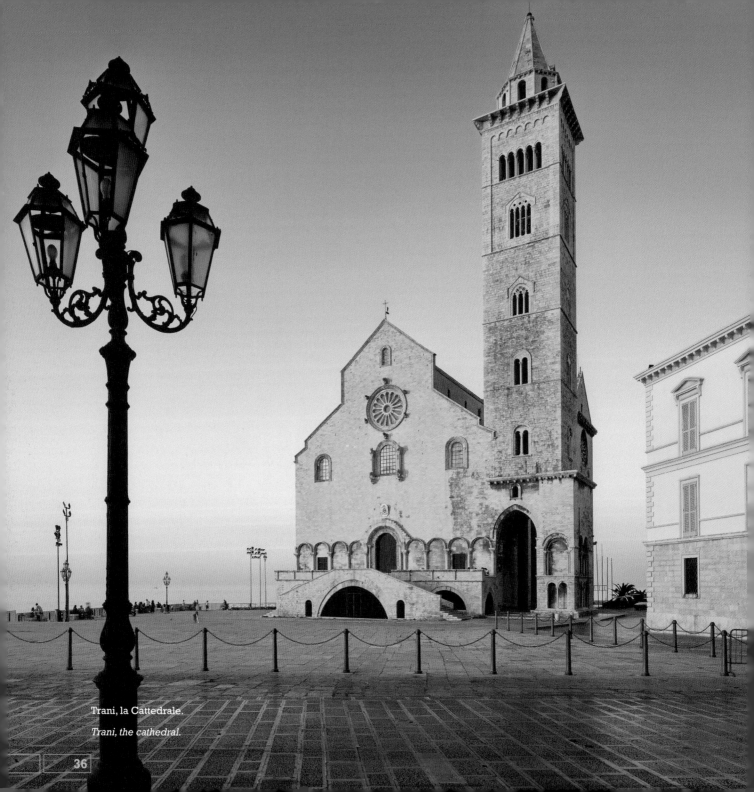

Trani, la Cattedrale.

Trani, the cathedral.

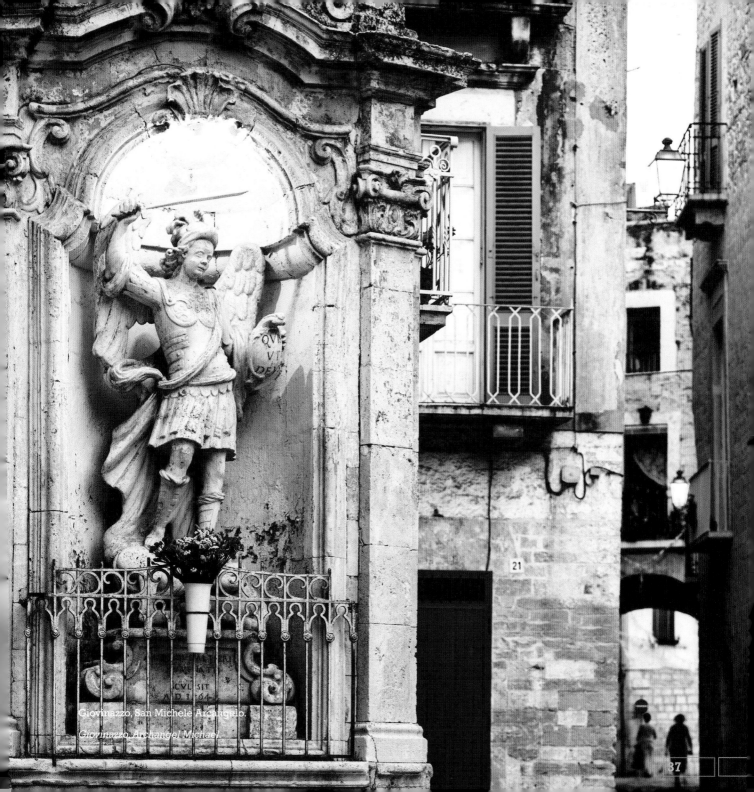

Giovinazzo, San Michele Arcangelo.
Giovinazzo, Archangel Michael.

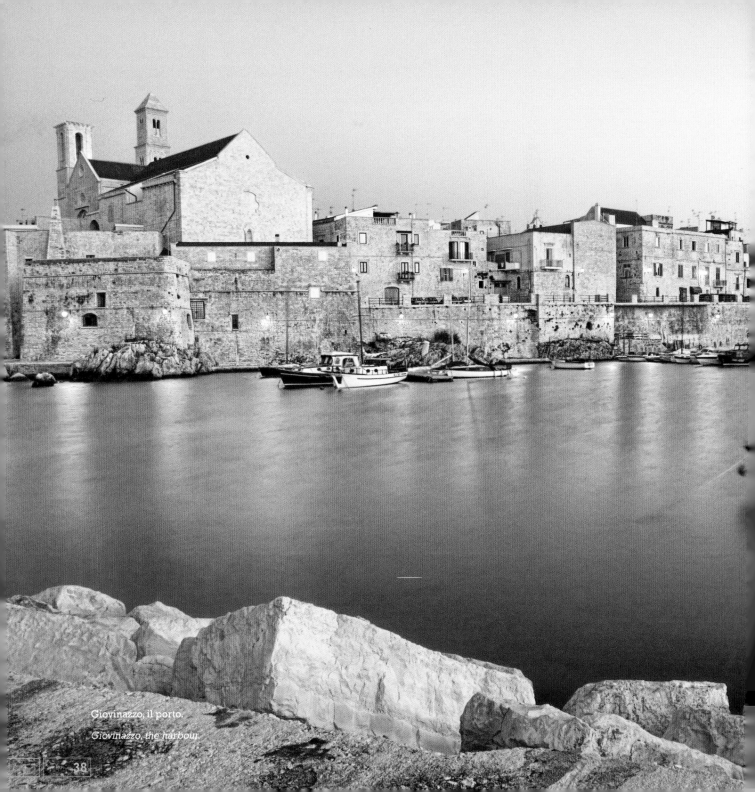

Giovinazzo, il porto.

Giovinazzo, the harbour.

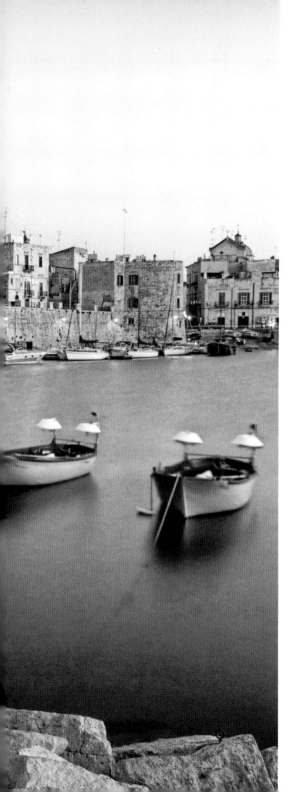

<< pag. 35 Le reti da pesca stese ad asciugare ricordano l'autentica vocazione di questi luoghi. Persino le chiese poggiano sul mare e a esse i naviganti rivolgevano un saluto prima della partenza, implorando protezione e conforto. E le donne ad accoglierli al rientro dalla pesca affacciate alle finestre delle case o sui muraglioni. Il mare è anche scenario delle processioni sacre, in cui l'acqua sposa la fede in un sodalizio inossidabile. Il santo o la Madonna partecipano alla vita del navigante e con lui condividono la fatica e il mistero del mare.

<< page 35 *Even the churches seem to rise out of the sea, and it's to them that sailors still turn for protection and good fortune at sea, while the women who welcome them home stand in the windows or atop the high stone walls. In these places, the sea is also the setting for religious processions, in which the water marries with faith in a perfect union. Saint Michael and the Madonna play a part in the life of every sailor, sharing in the exhaustion and mystery of a life at sea.*

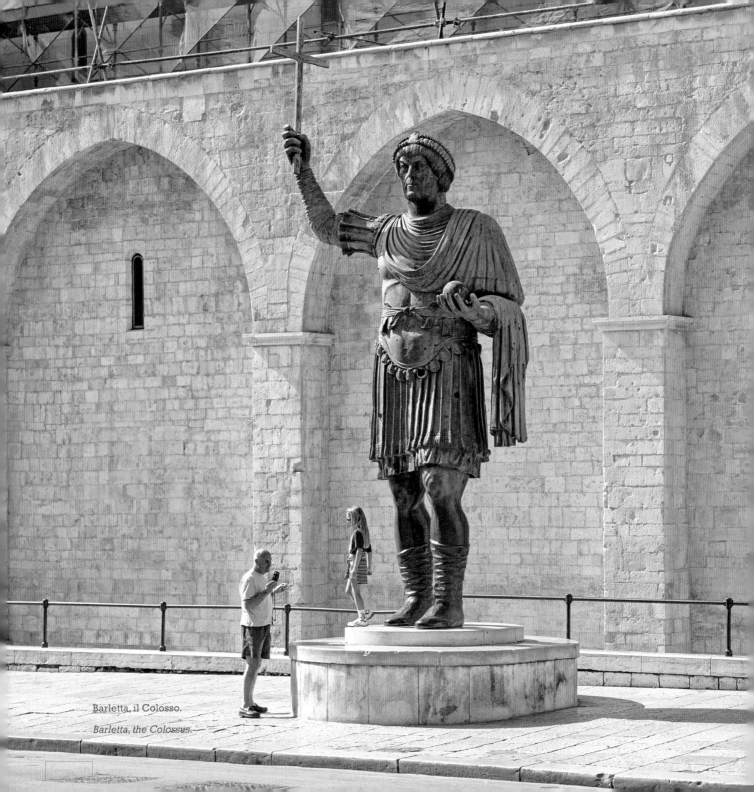

Barletta, il Colosso.

Barletta, the Colossus.

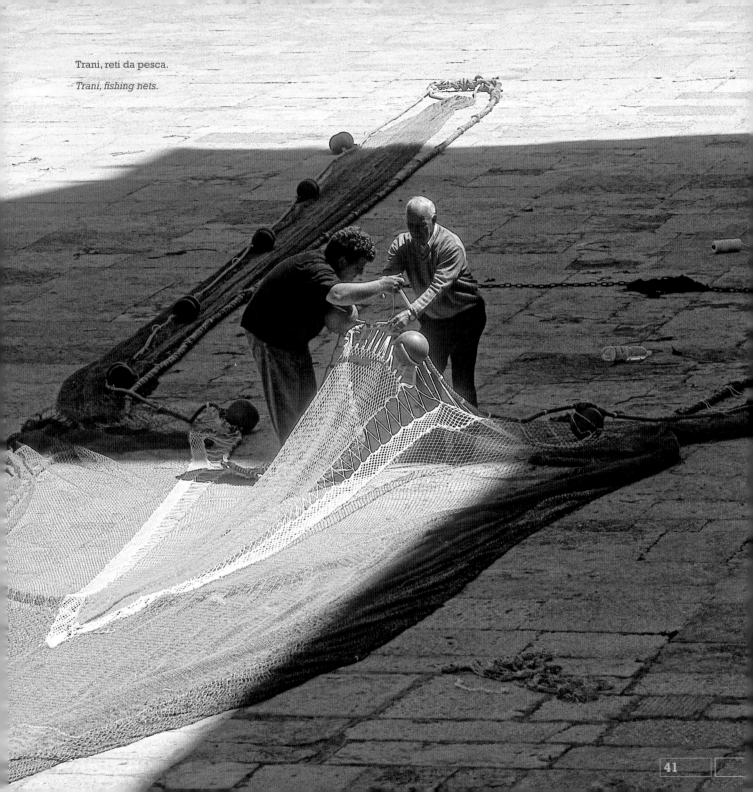

Trani, reti da pesca.

Trani, fishing nets.

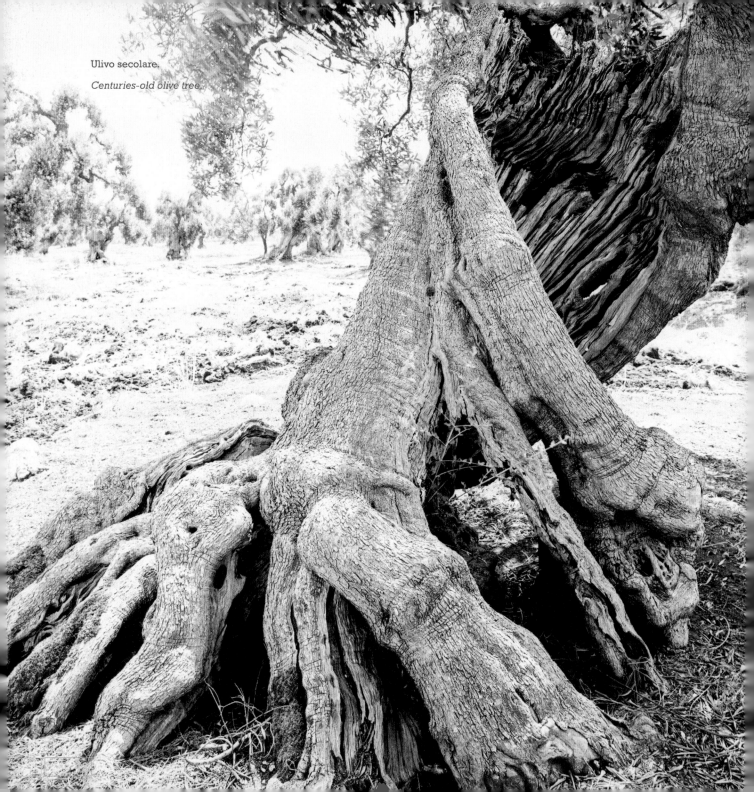

Ulivo secolare.

Centuries-old olive tree.

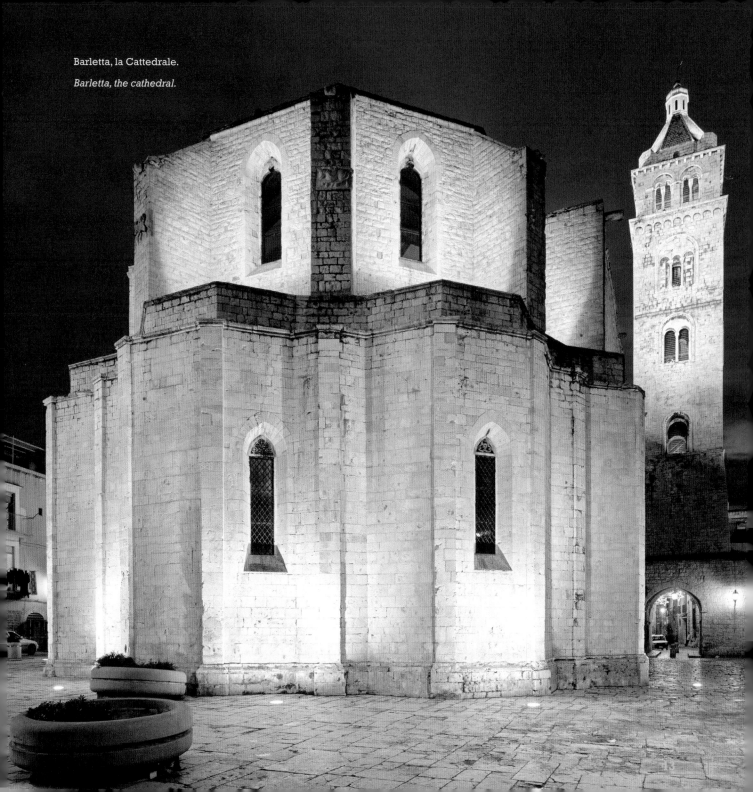

Barletta, la Cattedrale.

Barletta, the cathedral.

Vecchi e bambini, uomini e donne: ogni volto in Puglia sembra portare impressi i segni del tempo, come in una sorta di viaggio nella storia...

volti faces

Old people and children, men and women – the history of the region is written into every face in Puglia.

Dice qualcuno che un pugliese è perfettamente riconoscibile in mezzo a tanti altri meridionali... Chissà se è poi vero? Certo, per un pugliese è cosa più semplice, ancora prima che l'altro apra bocca, "riconoscersi" in una forma del viso, in un taglio d'occhi, in un modo molto particolare di atteggiare il volto. Perché possiede i mezzi che gli derivano dalla consuetudine. Ma per tutti gli altri? Non vale certo l'"indicatore", ormai superato, della sola pelle olivastra e dei capelli sempre scuri. Quanti pugliesi hanno incarnato chiaro e capelli biondi, occhi verdi o azzurri e fattezze... nordiche? Durante il Medioevo tratti nordici – normanni, svevi e angioini dunque "tedeschi" e "francesi" – si sono ibridati con un substrato di matrice orientale – greci, bizantini, arabi persino. Un mix che ancora si può leggere oggi su molti volti.

>> pag. 49

Someone once said that even in a crowd of southern Italians, you can always pick the pugliese. *Maybe. Certainly, if you're from Puglia, it's easy to recognise 'yourself' in other* pugliesi *even before they open their mouth – there's something in the shape of the face, the eyes, the facial expressions. Of course, the* pugliesi *are used to each other. But others? The stereotype of olive skin and dark hair simply isn't true. There are just so many* pugliesi *with pale skin, blond hair, green or blue eyes, and, sometimes, even Nordic features. During the Middle Ages, the Normans, Germans and French mixed with the Greeks, Byzantines and Arabs, and you can still see this in the faces in Puglia today. Unlike other places, in Puglia not only the old faces have a story to tell. The desire for a good life is etched into the faces of young boys as they play football in the laneways of Old Bari.*

>> page 49

<< pag. 47 In Puglia non sono solo i volti dei vecchi a raccontare, come è tipico. La voglia di riscatto è scolpita nella faccia di un ragazzino che gioca a pallone tra i vicoli di Bari vecchia; la fatica della vita è tutta nelle pieghe incise nella pelle di un contadino o di un pescatore, bruciati dal sole; l'orgoglio è senza affettazione nel discendente di una famiglia nobile; l'amore è nella faccia grassoccia di una massaia innamorata dei suoi figli e della sua cucina.

<< page 47 *A life of hard toil can be seen in the wrinkled, sunburnt faces of the old farmers and fishermen. Unaffected pride can be seen in the eyes of descendants of noble families. Joy beams from the plump faces of housewives in love with their children and kitchen.*

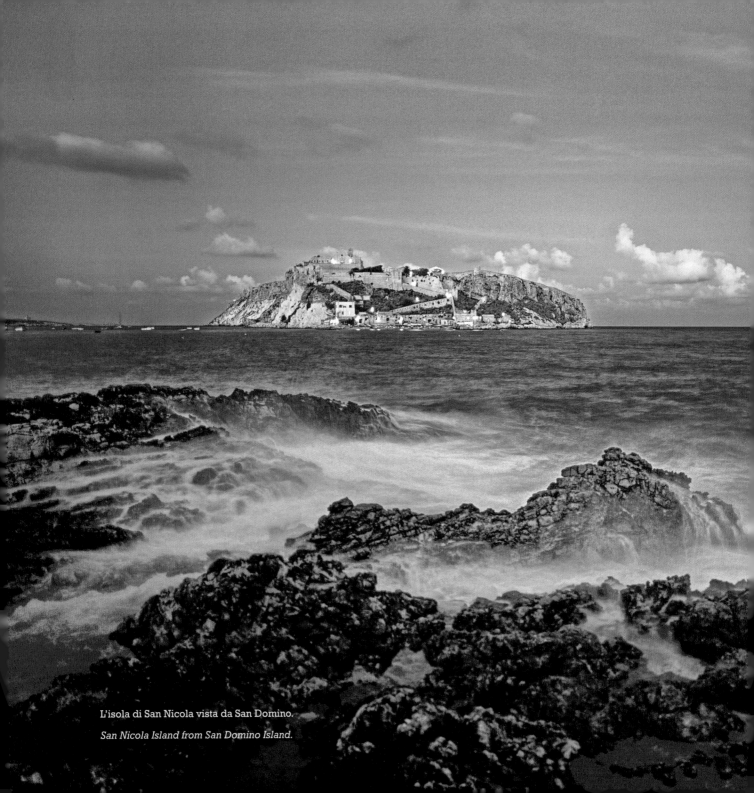

L'isola di San Nicola vista da San Domino.

San Nicola Island from San Domino Island.

Per un istante penserete di poter trascorrere qui il resto della vostra vita. I motivi? Una pace infinita, scorci da cartolina, un mare incantevole e i segni di una storia antichissima...

isole tremiti
the tremiti islands

With their perfect tranquillity, postcard views, bewitching sea and atmosphere of ancient history, you'll never want to leave these islands.

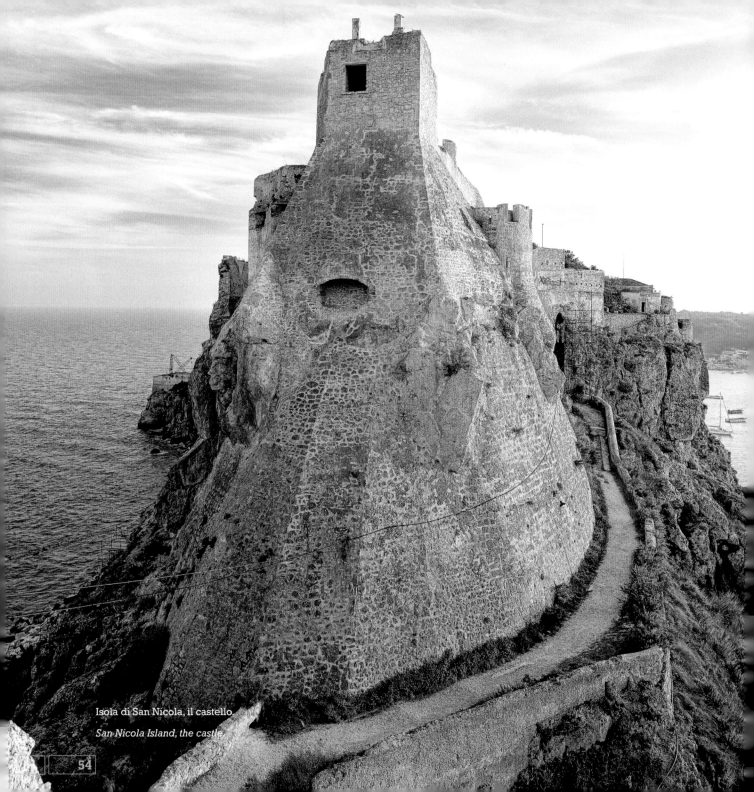

Isola di San Nicola, il castello.

San Nicola Island, the castle.

C'è chi vi arriva comodamente in elicottero da Foggia: ma le Tremiti vanno conquistate via mare e solo dall'acqua emergono pian piano in tutto il loro splendore. Ricalchiamo le orme di chi, molto tempo prima di noi, ha "scoperto" questo piccolo paradiso al largo della costa garganica: «Com'è profondo il mare» nelle orecchie assume un sapore speciale nel luogo in cui venne concepita da Lucio Dalla. Si scorgono insieme l'isola di San Domino, verdeggiante nella sua folta pineta, e quella di San Nicola, torreggiante nella sua antica fierezza. Ma ecco venire incontro alla barca un mare dai riflessi finora sconosciuti: blu scuro, poi turchese, quindi verde bottiglia... Altri colori si sommano in questo arcobaleno inaspettato: l'ocra bruciato del Cretaccio, l'azzurro intenso del cielo, il verde delle piante di cappero...Vista dal basso, l'ascesa all'Abbazia di Santa Maria a Mare non sembra

>> pag. 59

Some people take a comfortable helicopter ride from Foggia to get to the Isole Tremiti. But it's only by sea that you can experience the way these islands seem to slowly rise from the water in all their splendour. And of course, this is how the person who, many years ago, first 'discovered' this tiny paradise off the Gargano coast first saw them. By sea, you can first make out the islands of San Domino, with its lush pine forests, and San Nicola, which towers into the sky with ancient pride. You then find that the water around you has reflections like you've never seen before, sparkling dark blue, then turquoise, then bottle green... Other colours then join in with this surprising rainbow: the burnt ochre of the isle of Cretaccio, the intense blue of the sky, the green of the caper bushes... Viewed from below, the path up to the Santa Maria a Mare Abbey seems beyond human beings. Nevertheless, climbing against

>> page 59

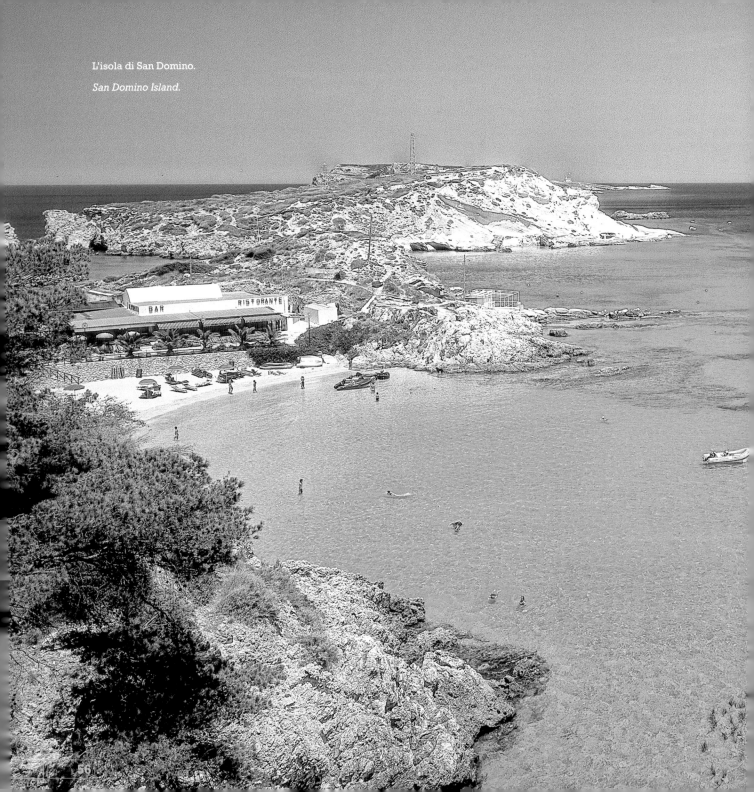

L'isola di San Domino.

San Domino Island.

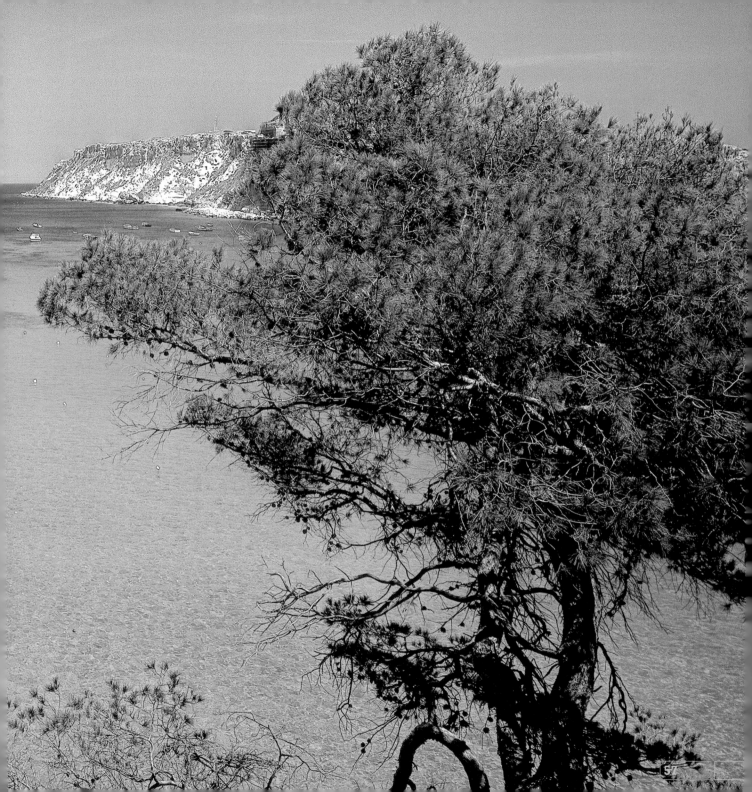

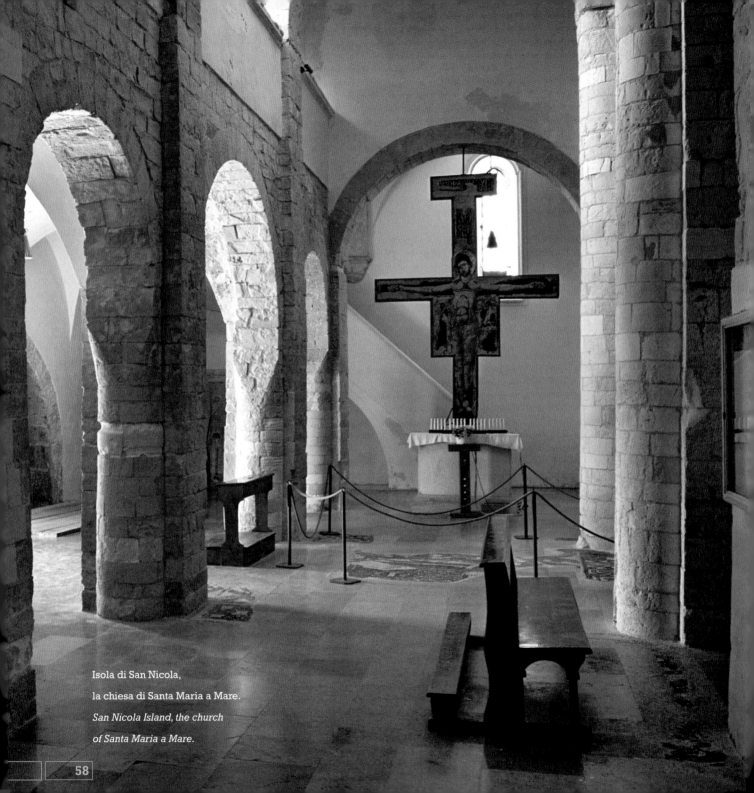

Isola di San Nicola,
la chiesa di Santa Maria a Mare.
San Nicola Island, the church
of Santa Maria a Mare.

<< pag. 55 impresa umana: eppure, gradino dopo gradino, tra viste spettacolari sul mare, su San

Domino e Caprara, ci è concesso l'accesso in questa antica e potentissima abbazia, che nel suo assoluto

isolamento ha custodito capolavori come il pavimento a mosaico (XI secolo), il polittico ligneo veneziano

del XV secolo, l'orientale Croce tremitese. Bisognerebbe venire qui fuori stagione, quando il turismo è

un evento lontano, per parlare con i pochissimi abitanti, lasciarsi raccontare dalla "nonna" le vicende

della sua casa e del suo ristorante, godere in esclusiva delle fioriture primaverili e farsi incantare dalle

antiche leggende delle Tremiti.

<< page 55 *a backdrop of spectacular views of the sea, San Domino and Caprara, you finally arrive at*

this ancient and imposing abbey that, in its isolation, still preserves such masterpieces as its 11th century

mosaic floor, 15th century wooden Venetian polyptych and the Eastern Cross of Tremiti. You need to visit

the Tremiti Islands after the tourists have gone home if you want to chat with the handful of residents, hear

stories from the old women about the goings-on at home, enjoy the spring blossoms in solitude and be

enchanted by the ancient legends of this place.

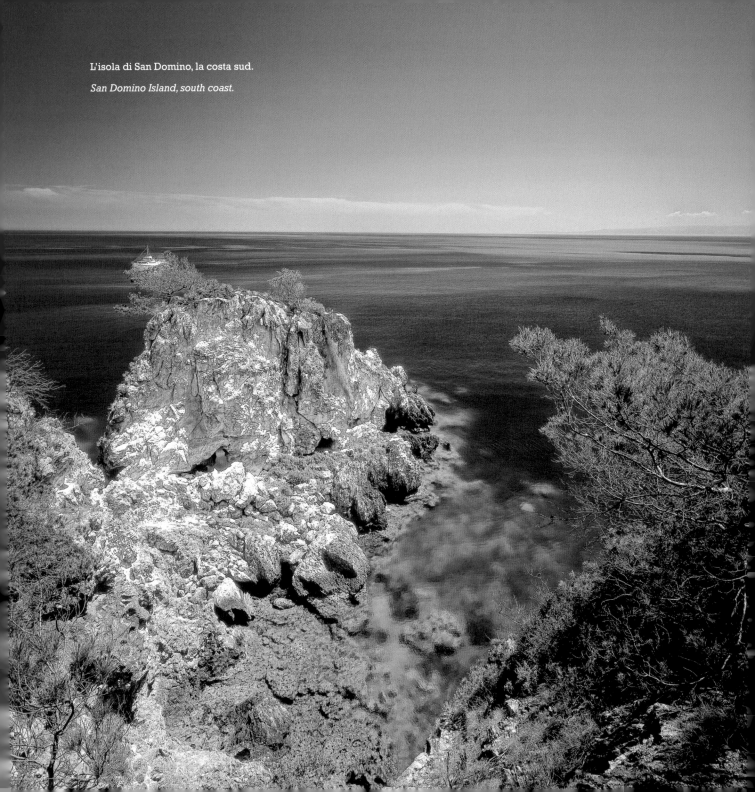

L'isola di San Domino, la costa sud.

San Domino Island, south coast.

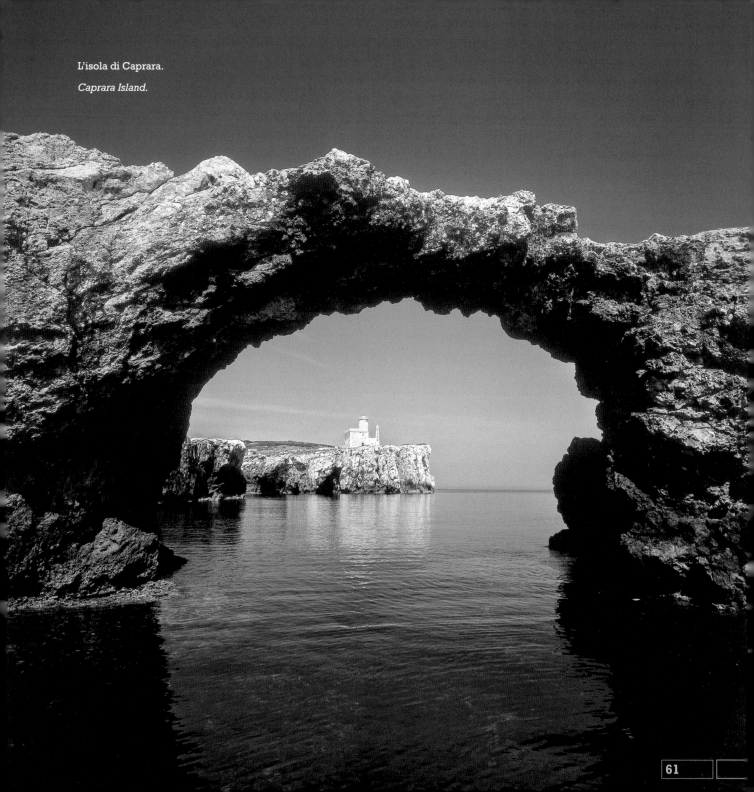

L'isola di Caprara.

Caprara Island.

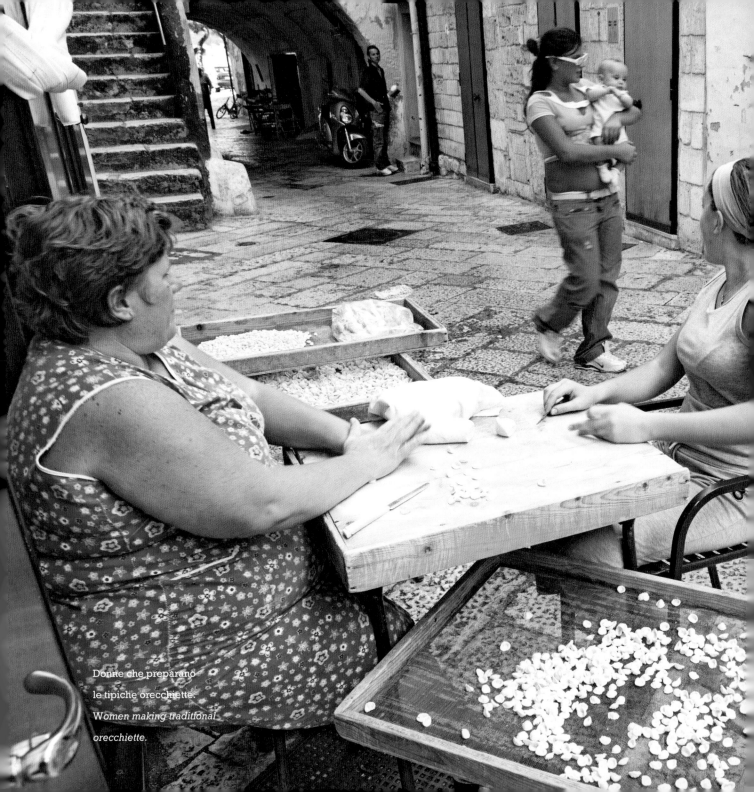

Donne che preparano
le tipiche orecchiette.
*Women making traditional
orecchiette.*

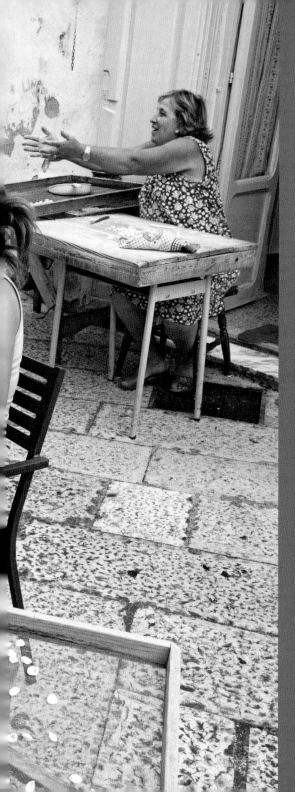

San Nicola è ovunque, dalla grandiosa basilica alle modeste edicole, ma l'anima vera di Bari sono i pragmatici baresi che hanno saputo far risorgere questa splendida città...

bari bari

From the magnificent basilica to the simple newsstands, Saint Nicholas can be found everywhere here. But the true spirit of Bari lies in its pragmatic residents, who have successfully resurrected this beautiful city.

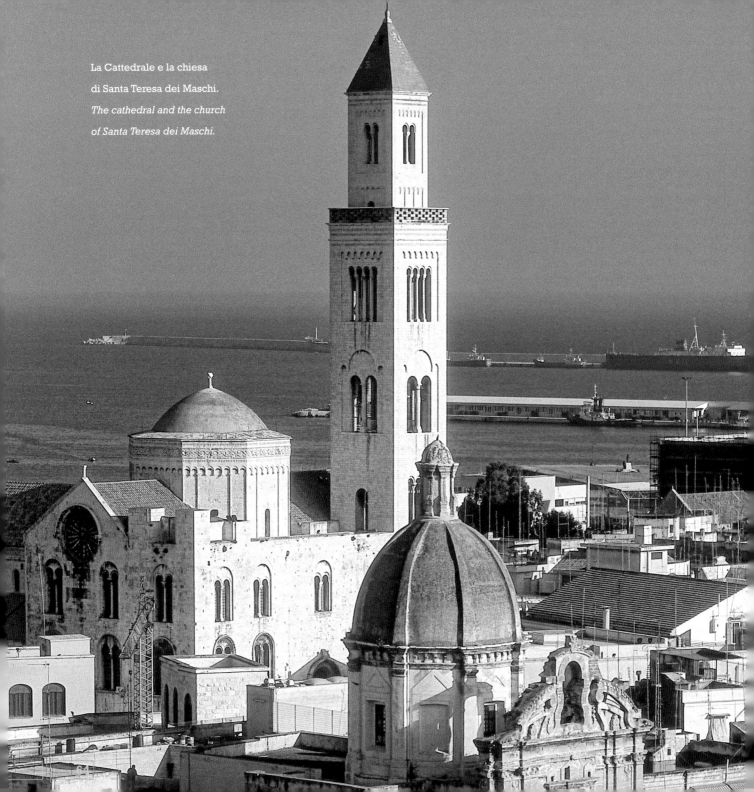

La Cattedrale e la chiesa
di Santa Teresa dei Maschi.
The cathedral and the church
of Santa Teresa dei Maschi.

Preferisco la domenica mattina per aggirarmi a Bari vecchia. Solo allora, quando l'alba ha cancellato ogni traccia di movida, la luce si riappropria dei vicoli angusti, delle chianche tirate a lucido dallo struscio, dei maestosi monumenti medievali. E mentre la città pian piano si risveglia, dagli oscuri recessi riemergono le edicole votive, soffocate dai fiori di cui il culto popolare le riveste. A Bari vecchia le facciate sono così vicine da potersi scrutare dentro, e i panni stesi ad asciugare si confondono tra loro al vento. È un labirinto la città antica, pronto a risucchiarti, visitatore curioso, tra strettoie e vicoli ciechi, slarghi improvvisi e scorci sul mare, voltoni e rovine. Proprio in mezzo ai resti di un'antica chiesa un nugolo di bambini rincorre a calci il pallone in una sfida che ha i tratti del mito dell'eroe locale. Il filo di Arianna di questa città tutta raggomitolata su se stessa sono i profumi: >> pag. 71

Sunday mornings are the best time for taking a stroll around Old Bari. It's then, when the dawn has washed away all the hustle and bustle, that the light reclaims the majestic medieval buildings, the narrow alleyways and the cobblestones polished by centuries of shuffling feet. And as the city slowly awakens, the niches hidden beneath the dark archways re-emerge, spilling over with the flowers placed there by worshippers. In Old Bari, the façades are so close you can peer inside the buildings. The washing hung out to dry flaps overhead like colourful clouds in the wind. The old city is a labyrinth, ready to lure the curious visitor into its passageways and blind alleys, its tiny lanes that open into wide spaces when you least expect it, and its glimpses of the sea, archways and ruins. Right in the middle of the ruins of an ancient church, you might see a ball >> page 71

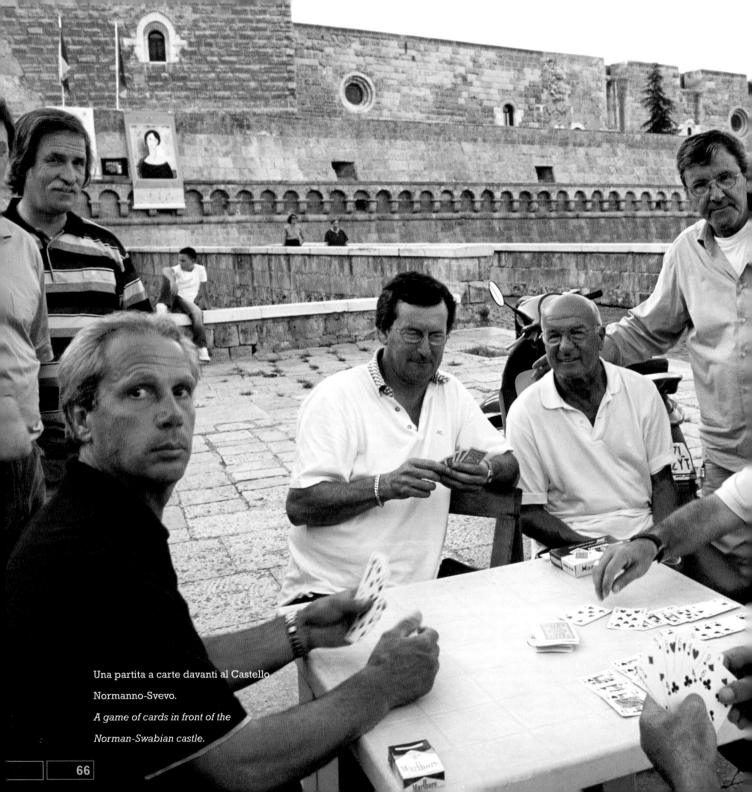

Una partita a carte davanti al Castello
Normanno-Svevo.
A game of cards in front of the
Norman-Swabian castle.

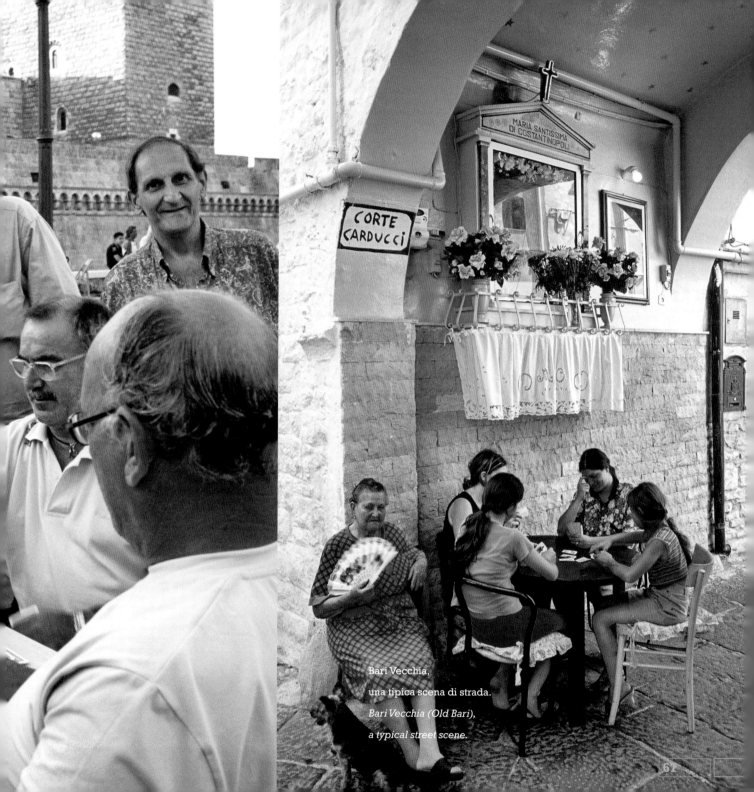

Bari Vecchia,
una tipica scena di strada.
Bari Vecchia (Old Bari),
a typical street scene.

CORTE
CARDUCCI

MARIA SANTISSIMA
DI COSTANTINOPOLI

67

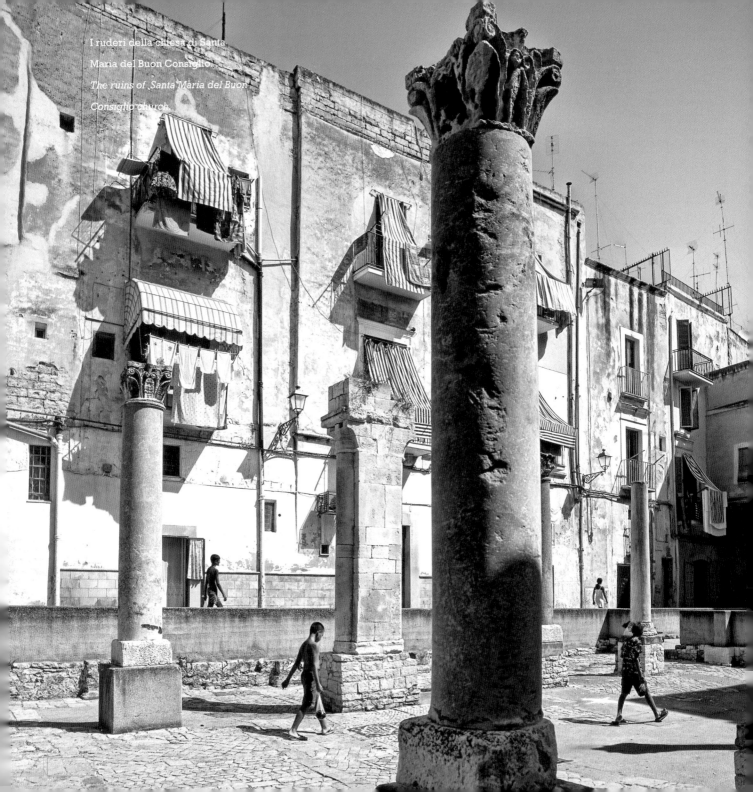

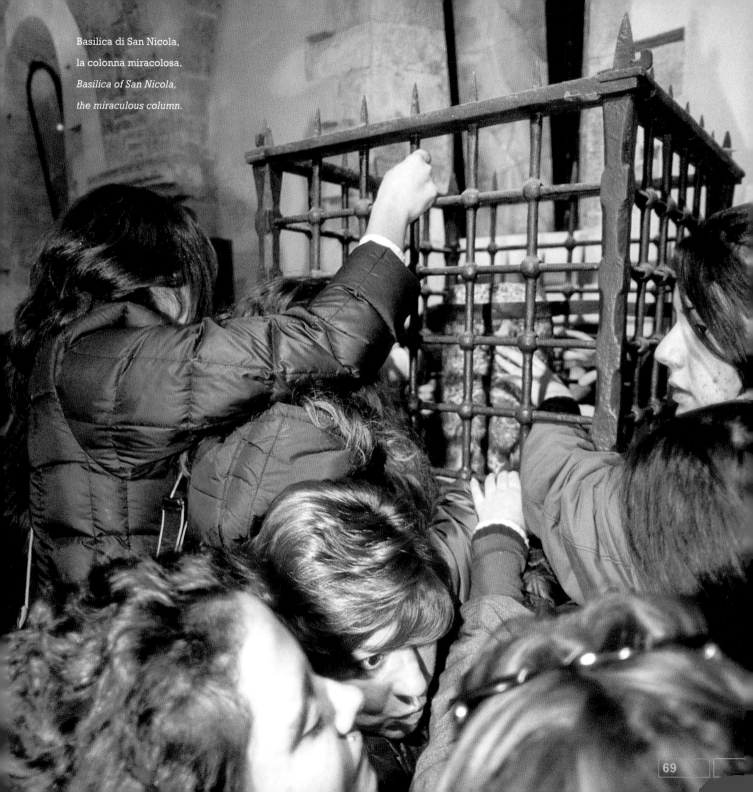

Basilica di San Nicola,
la colonna miracolosa.
Basilica of San Nicola,
the miraculous column.

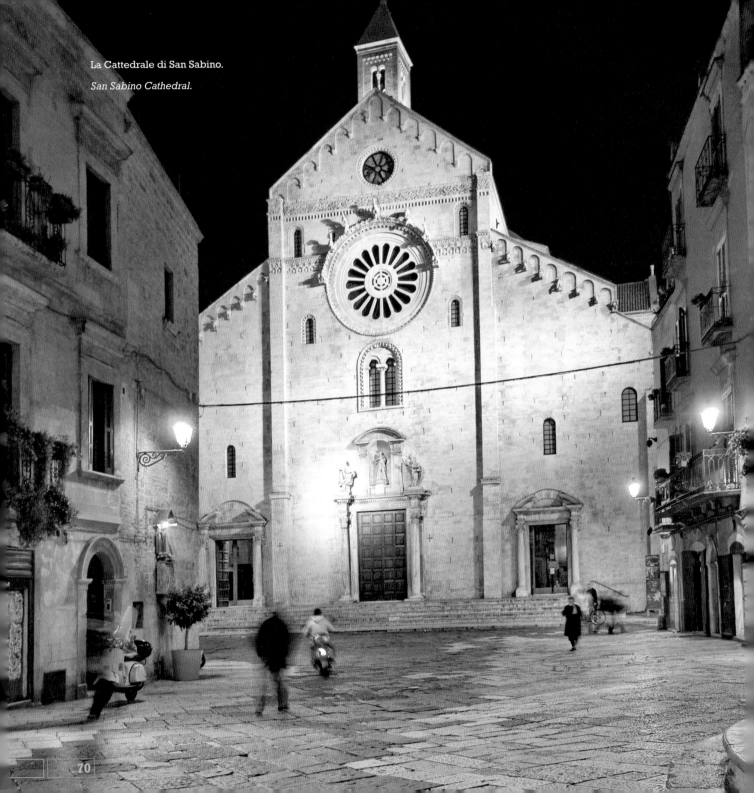

La Cattedrale di San Sabino.
San Sabino Cathedral.

<< pag. 65 quello salmastro che spira dall'Adriatico, quello del sugo preparato dalle donne di casa, quello delle sgagliozze fritte per strada. E quello delle orecchiette fatte a una a una dalle massaie nei sottani e poste a essiccare all'aria, pronte per essere condite con il ragù o con le cime di rape: un'arte antica, una maestria velocissima nel prepararle. Sacro e profano, mistico e popolano: sono le coordinate di Bari, sospesa tra la devozione al "santo universale", Nicola, e i piccoli rifugi dei sensi seminascosti tra i vicoli, vinerie e drogherie straboccanti di leccornie direttamente da un altro tempo.

<< page 65 *being kicked around by a group of children as they perhaps dream of following the local football hero along his path to superstardom. The guiding thread through this labyrinth is its fragrances – the salty air blowing in off the Adriatic, the pasta sauce bubbling away on unseen stoves, the sliced polenta fried in the streets. Then there's the aroma of the orecchiette pasta, made piece by piece by housewives in the tiny* sottani *street-level apartments and put out to dry in the fresh air, all ready to be served with meat sauce or* cime di rapa. *Sacred and profane, mystic and of the people, Bari is poised between the worship of Nicholas, the 'universal saint', and those tiny refuges for the senses hidden away among the alleyways – the wine bars and grocery stores, overflowing with delicacies from another age.*

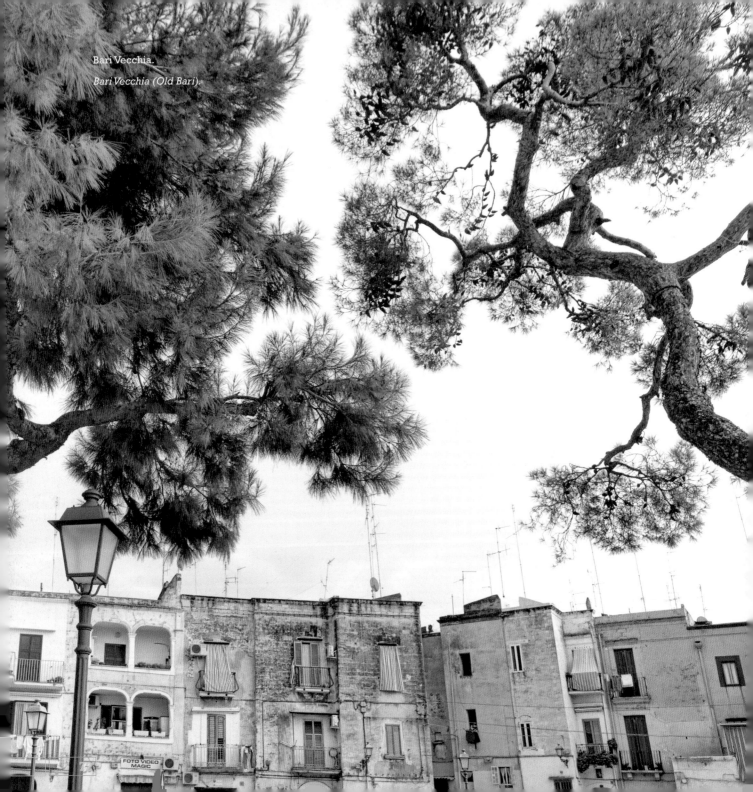

Bari Vecchia.

Bari Vecchia (Old Bari).

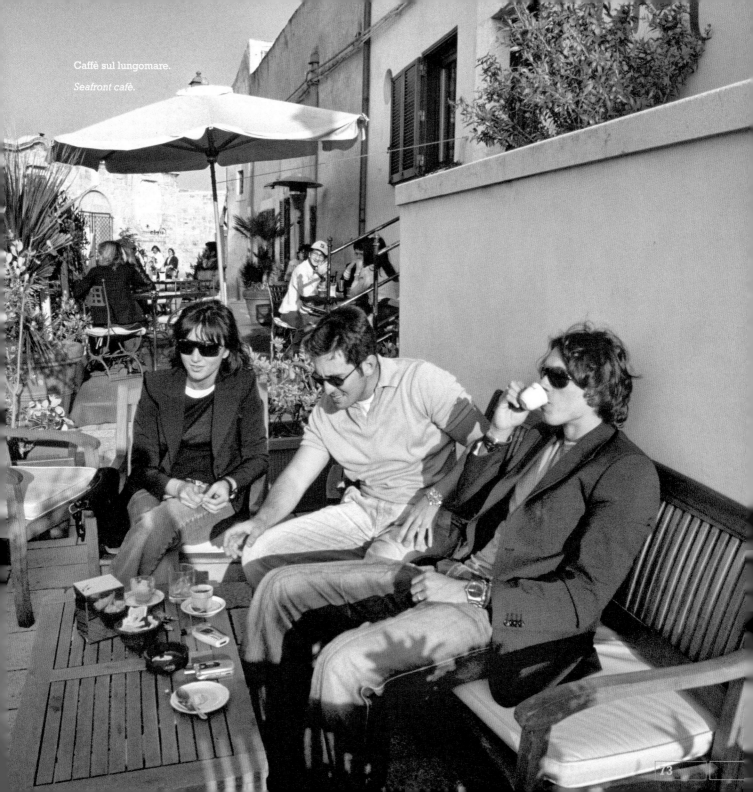

Caffè sul lungomare.

Seafront cafè.

DAL PROFONDO DEL MARE

Un universo misterioso popola i fondali pugliesi e solo gli uomini di mare hanno il potere di farlo riemergere. Non solo cozze e ostriche, polpi e ricci di mare: sui fondali prosperano cozze pelose, vongole, noci reali, canestrelle, cannolicchi e tartufi di mare. Nomi curiosissimi che, già da soli, evocano gustose tavolate. E nell'arcaicità di queste misteriose forme di vita si riverberano i miti per "addomesticarle". Provate a fare un giro a Bari *'N-ddèrr'a la lanze* (il mercato del pesce): difficile trovare un pesce più fresco di questo. Ma colpisce di più la lotta del pescatore per "arricciare" il polpo, ovvero per renderlo morbido e commestibile, sbattendolo ripetutamente contro lo scoglio. Solo alla fine l'uomo l'avrà vinta sulla bestia, ma che fatica!

FROM THE DEPTHS

The sea around Puglia is a mysterious world that only the fishermen have the magic to reveal. There's more down there than mussels, oysters, octopuses and sea urchins. The seabed teems with bearded horse-mussels, scallops, razor clams and Venus clams – shellfish of every kind with bizarre names that conjure up images of delicious seafood banquets. Take a walk through Bari's 'N-ddèrr'a la lanze fish market. It would be difficult to find fresher fish anywhere. Take a look at the fishermen as they soften the octopus, beating it again and again against the sea wall. In the end, man overcomes beast – but what hard work!

Spaghetti con i ricci di mare.

Spaghetti with sea urchins.

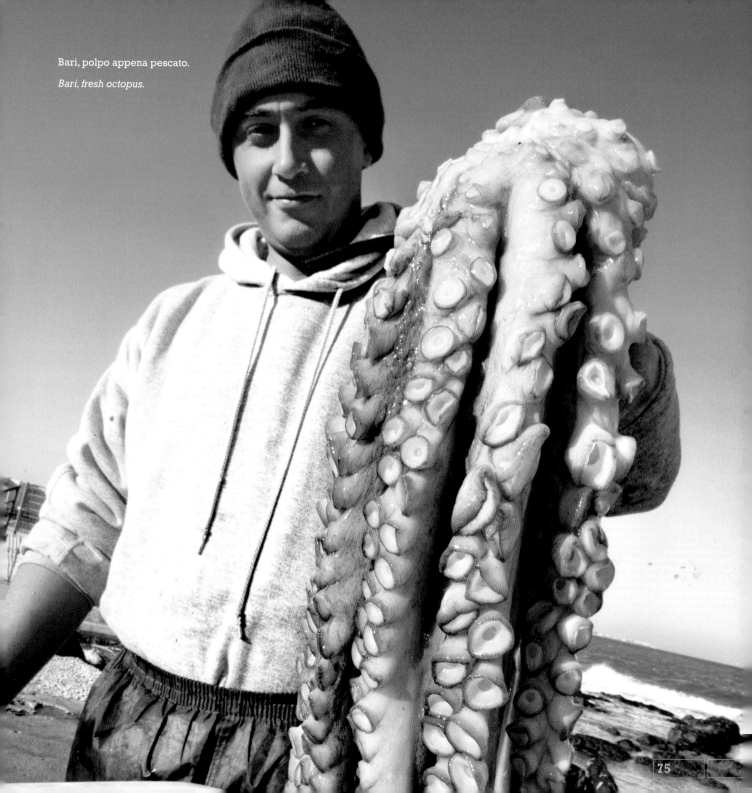

Bari, polpo appena pescato.

Bari, fresh octopus.

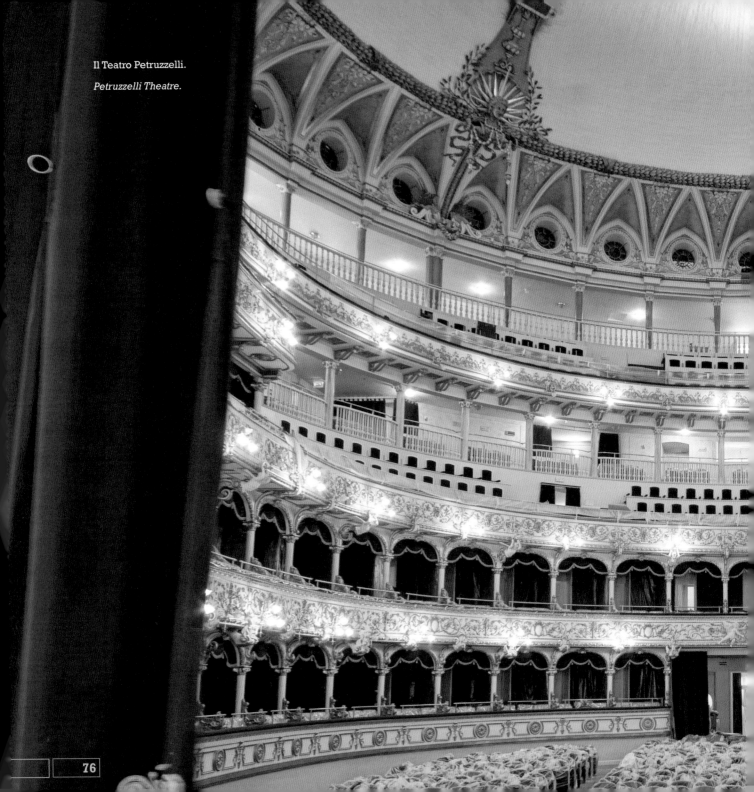

Il Teatro Petruzzelli.

Petruzzelli Theatre.

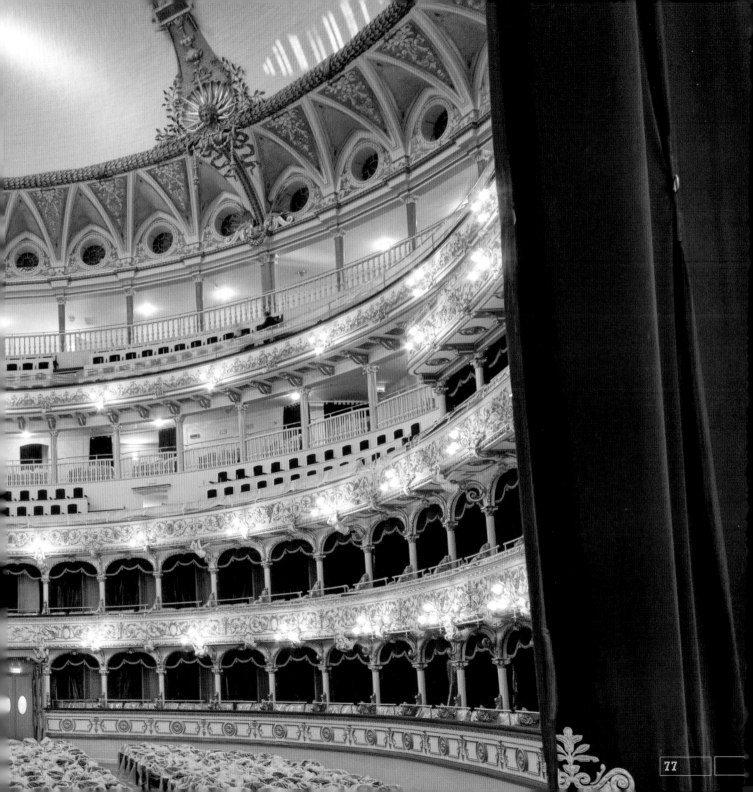

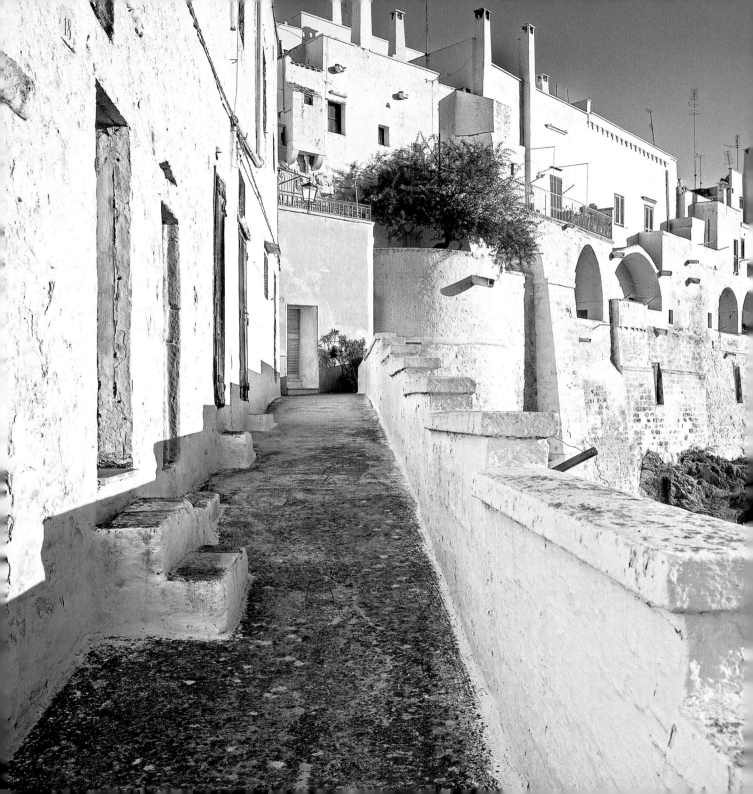

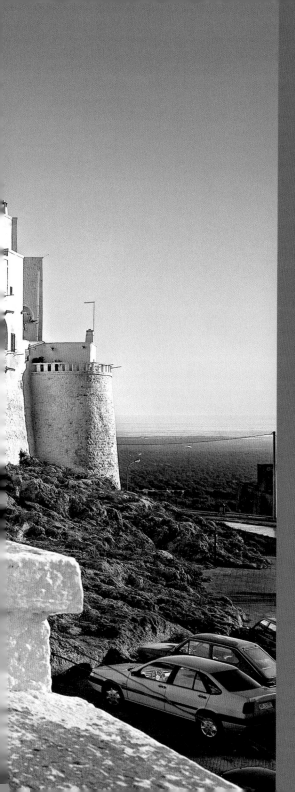

Semideserta e fascinosa fuori stagione, scoppiettante e affollata d'estate: a ciascuno la propria scelta! Tre i suoi colori: il bianco purissimo delle case, il verde argenteo degli ulivi, il blu dell'Adriatico...

ostuni ostuni

Bursting with life in the summer and fascinating when the tourists go home, take Ostuni as you like it! There are only three colours here: the pure white of the houses, the silver green of the olive groves, and the blue of the Adriatic.

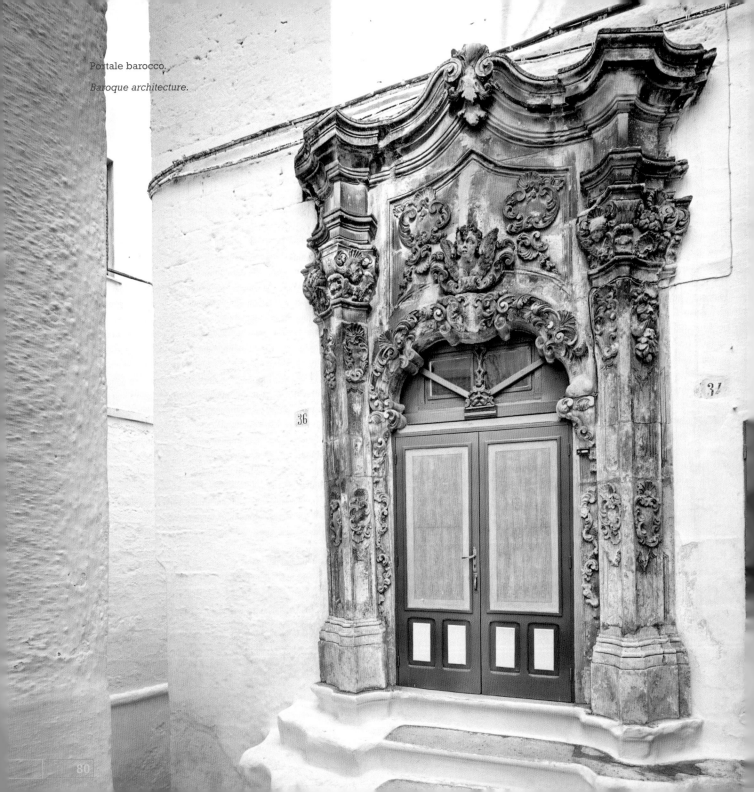

Portale barocco.

Baroque architecture.

Da qualunque direzione si provenga, ammalia il fascino delle morbide campagne attorno a Ostuni che degradano insieme alla ultime propaggini murgiane fino all'Adriatico. Non si fa in tempo a catturare un frammento di Ostuni dall'auto, che è subito inghiottito dal verde argenteo degli sterminati uliveti. E poi la visione, a dir poco spiazzante per questa longitudine: cascate di case bianche aggrappate alle pareti del colle, traforate solo da minuscoli occhietti scuri come finestre. Solo la Cattedrale, di cui si scorge persino il rosone laterale, e la cupola maiolicata della chiesa di San Vito Martire, assicurano che siamo in terra latina. La pietra scura di cui sono fatte le due chiese compone un singolare contrasto cromatico con il bagliore accecante delle abitazioni. Per Ostuni non è esagerato parlare di Oriente: non c'è forse in Puglia un paese che somigli di più a un villaggio greco.

>> pag. 85

Regardless of the direction you're coming from, the gentle countryside around Ostuni bewitches you as it slopes ever downward towards the Adriatic. The moment you catch a glimpse of the town from the road, it disappears again behind the silvery green of the lush olive groves that surround it. But that glimpse is simply staggering for this part of the world, with cascades of whitewashed houses clinging to the hillsides, perforated only by the dark eyes of the windows. Only the cathedral, with its enormous rose window, and the majolica dome of the nearby church of San Vito Martire remind us that we're still in Italy, the dark stone of the cathedral and church creating a unique chromatic contrast with the blinding white of the homes. Comparisons with more easterly parts of Europe are quite appropriate here: there's probably no other town in Puglia that looks so much like a Greek village.

>> page 85

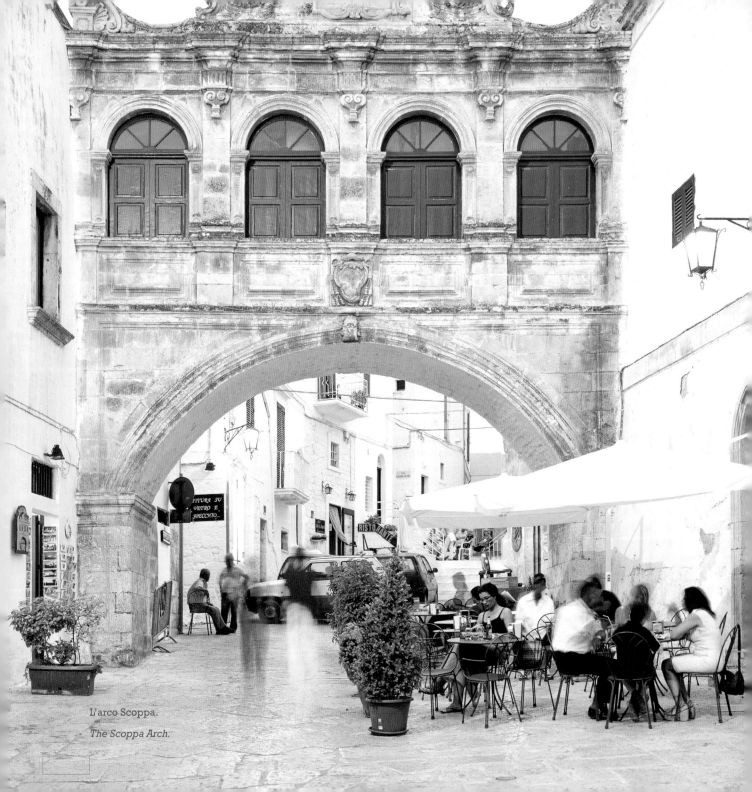

L'arco Scoppa.

The Scoppa Arch.

<< pag. 81 Preferitela fuori stagione, quando la movida agostana non accalca le sue pietre. Scoprirete strette scalinate tagliate nelle cortine e voltoni carichi di mistero, corti appartate e fiorite, chiese lontane dagli itinerari turistici e terrazze panoramiche che vi ruberanno ben più di uno scatto. Piccoli e grandi gioielli punteggiano la "città bianca": la guglia di Sant'Oronzo, la Cattedrale con la sua superba facciata tardogotica e il grande rosone, la barocca chiesa di San Vito Martire, l'arco Scoppa, portali e finestre dai decori barocchi. E il bianco? Solo qui è puro, intenso, assoluto. Anno dopo anno un nuovo strato si aggiunge al precedente, con una caparbietà che sa di orgoglio, di rinnovamento e di purezza. In definitiva, il vero monumento a Ostuni è la sua bellezza immacolata.

<< page 81 *Try visiting Ostuni outside the tourist season, when the August crowds don't fill the laneways. This is the best time to discover the narrow stairways cut into the citadel walls, the mysterious arched walkways, the shady courtyards full of flowers, the churches that don't appear in the guidebooks and the panoramic terraces that you'll want to photograph from every angle. Jewels both small and large adorn the White Town: the spire of Sant'Oronzo, the cathedral with its magnificent Late Gothic façade and enormous rose window, the Baroque church of San Vito Martire, the Scoppa Arch, and the portals and windows with their Baroque decorative work. As for the white, it's pure, intense and absolute. Every year a new coat is applied over the last – a habit born of pride and a desire for renewal. But in the end, the most important monument in Ostuni is its immaculate beauty.*

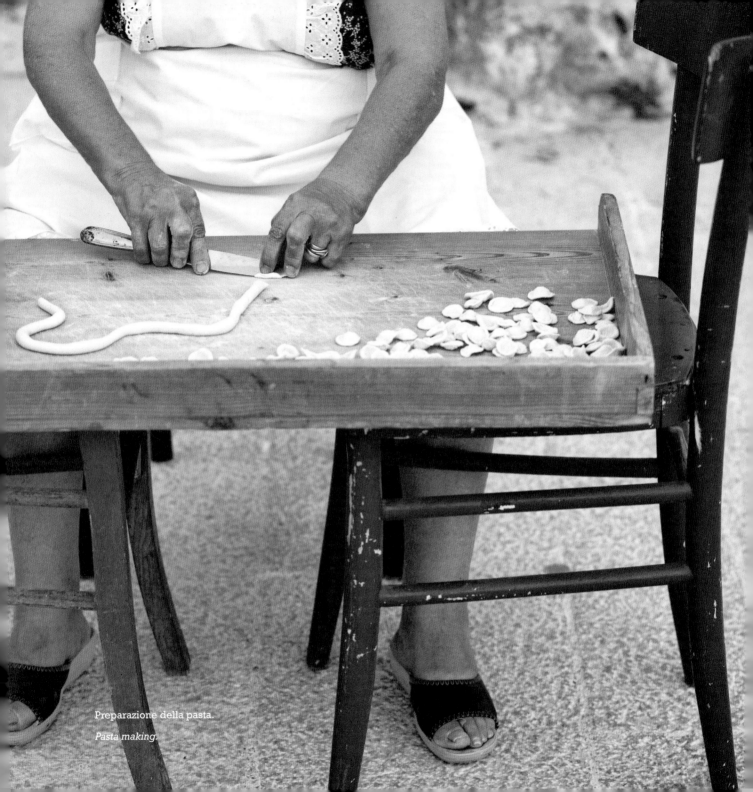

Preparazione della pasta.

Pasta making.

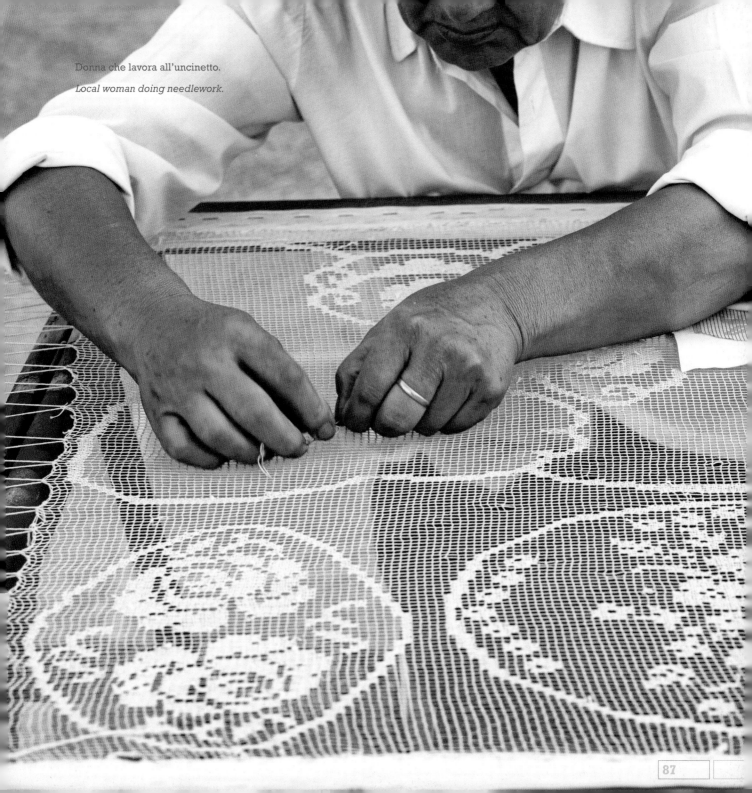

Donna che lavora all'uncinetto.

Local woman doing needlework.

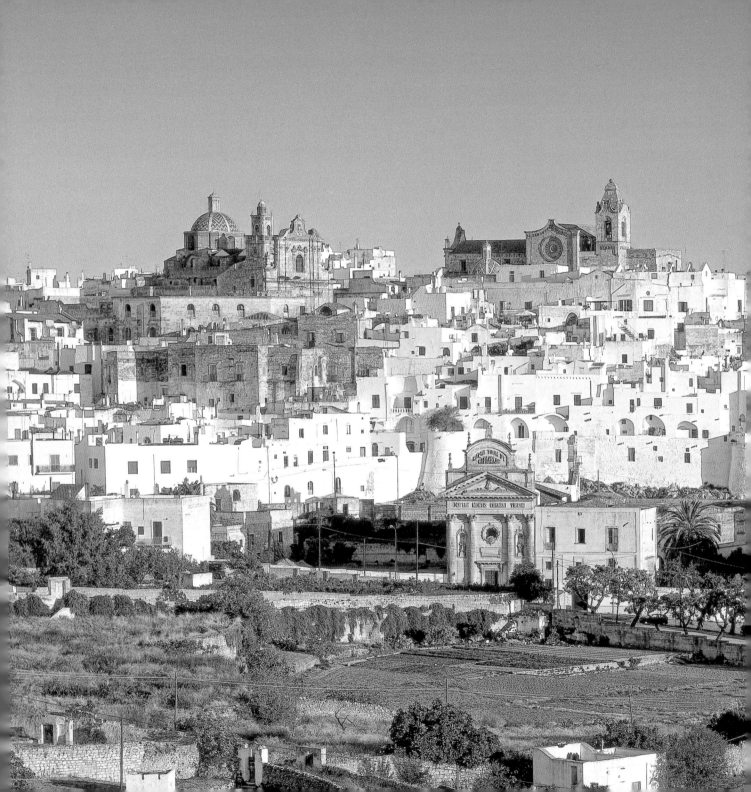

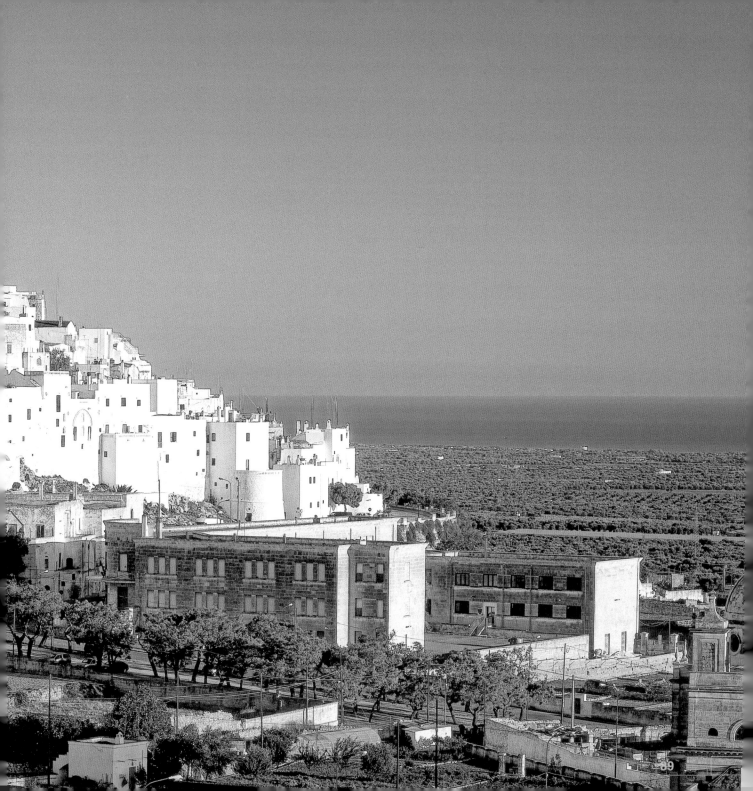

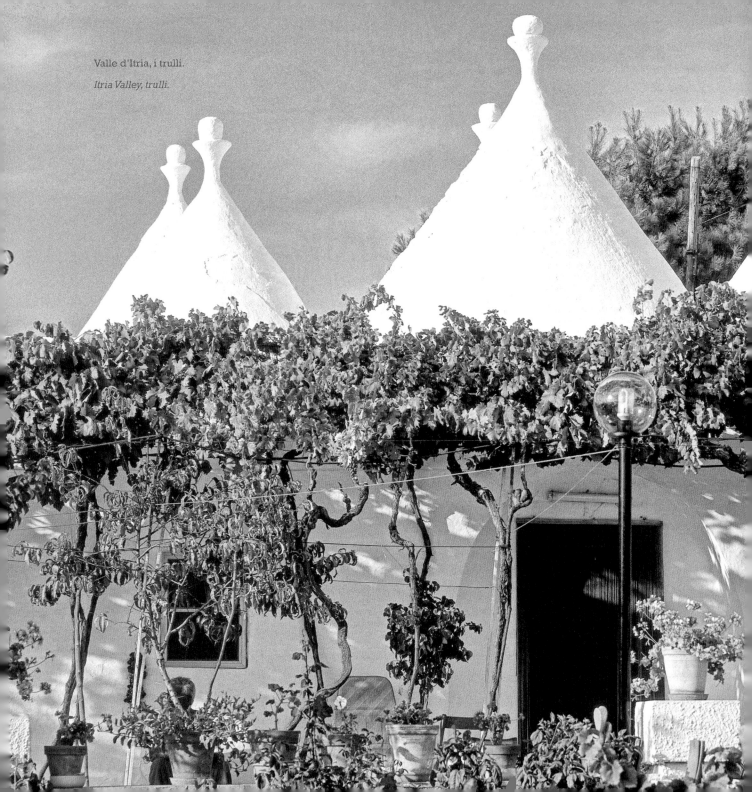

Valle d'Itria, i trulli.

Itria Valley, trulli.

Chi dice trullo dice Puglia! E sono sempre di più a desiderarne uno tutto per sé. Magiche geometrie e arcane simbologie... Ma ad Alberobello un trullo può ospitare anche una chiesa!

coni magici
magical homes

The strange conical houses called 'trulli' have become synonymous with Puglia. And more people than ever want one for themselves. Featuring magical geometries and arcane symbols, some are even used as churches.

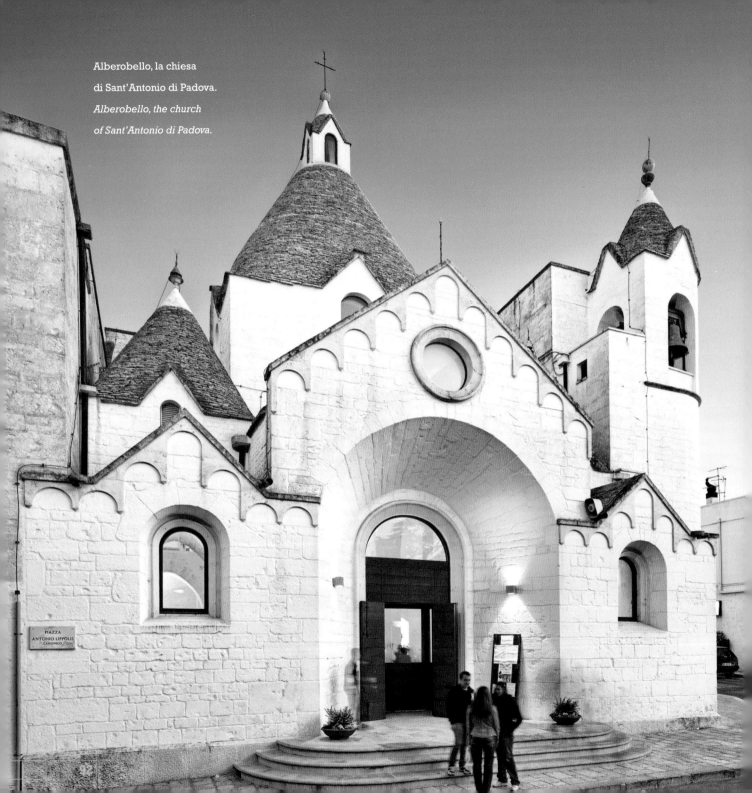

Alberobello, la chiesa
di Sant'Antonio di Padova.
*Alberobello, the church
of Sant'Antonio di Padova.*

In più di un negozietto di souvenir vi mostreranno una foto scattata ad Alberobello negli anni Venti.

Quanto tempo è passato da allora! Ma ciò che più sorprende è che le povere abitazioni dei contadini,

realizzate in questa maniera così "surreale" per essere facilmente smontate e non pagare dazio, sono

diventate un vero e proprio "oggetto del desiderio". Impossibile contraddire quelli che hanno deciso

di vivere nei trulli stabilmente o per limitati periodi l'anno, incluso un consistente numero di stranieri.

Mura spesse sono sinonimo di estati fresche e inverni temperati. I tetti conici evocano sensazioni arcane

e un po' sospese. Innegabile il fascino della campagna circostante e la languida dolcezza di queste terre.

You'll find a lot of souvenir shops that sell photos of Alberobello taken in the 1920s. So much has changed

since then! What were once simple homes built by country people (which were made in this surreal fashion

so they could be easily taken apart to avoid taxes) have become highly sought after. Nowadays, anyone –

including a substantial number of people from outside Italy – who lives permanently, or for just some of the

year, in a trullo is the envy of many. Their thick walls mean cool summers and mild winters. Their conical

roofs conjure up an air of mystery. Then there's the allure of the surrounding countryside with its sleepy

sweetness.

VITA NEI TRULLI

Solo negli ultimi decenni i trulli hanno subito la metamorfosi in luoghi del *bien vivre*, trasformandosi in agriturismi e bed & breakfast. Originaria dimora contadina, il trullo era interamente realizzato a secco: a pianta circolare o quadrangolare, con il cono di copertura lungo il muro perimetrale. All'interno, gli elementi della struttura a cerchi sovrapposti diminuiscono di raggio fino alla cima; all'esterno sono sistemate le *chiancole*, pietre di copertura che consentono il deflusso delle acque piovane, molto spesso decorate con simboli primitivi, magici o esoterici, coronate dal pinnacolo, elemento di varia foggia che dona slancio ed eleganza all'intera costruzione. All'interno è costante la presenza di un tavolato, un ripiano in legno che consente di sfruttare lo spazio del cono come deposito o giaciglio e del focolare, utilizzato sia come fonte di calore che per la cottura dei cibi.

LIFE IN A TRULLO

In recent decades, many trulli have been converted into farm stay properties and bed & breakfasts. Originally a home for farmers, trulli were made without mortar, either round or square, and with a conical roof. Inside, the overlapping building materials of the cone decrease in diameter the higher they get. The outside is built using chiancole, roofing stones that ensure rainwater runoff, which are often decorated with primitive, esoteric or even magical symbols. The roof is then crowned by a 'pinnacle'. With many different designs, the pinnacle gives a certain elegance to the entire building. Back inside, there's inevitably a wooden deck in the cone, used for storage or as a sleeping space, and a fire, used for both heating and cooking.

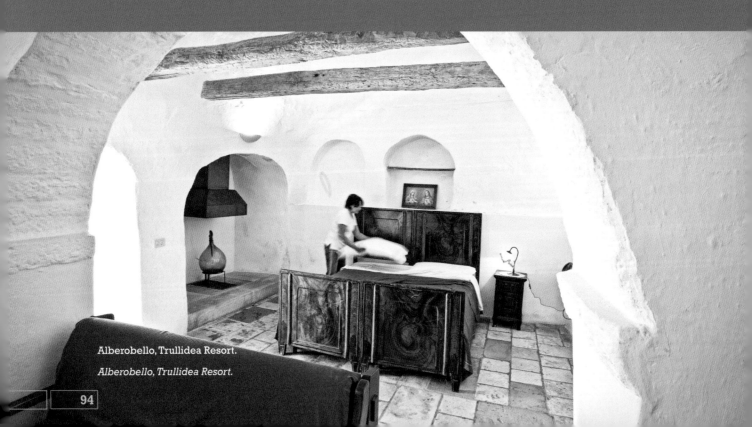

Alberobello, Trullidea Resort.

Alberobello, Trullidea Resort.

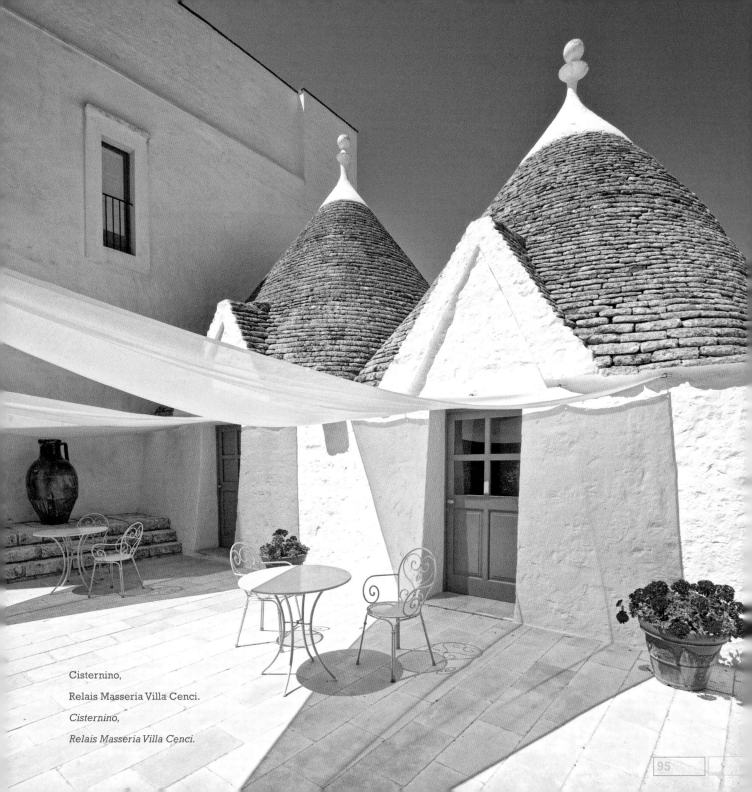

Cisternino,

Relais Masseria Villa Cenci.

Cisternino,

Relais Masseria Villa Cenci.

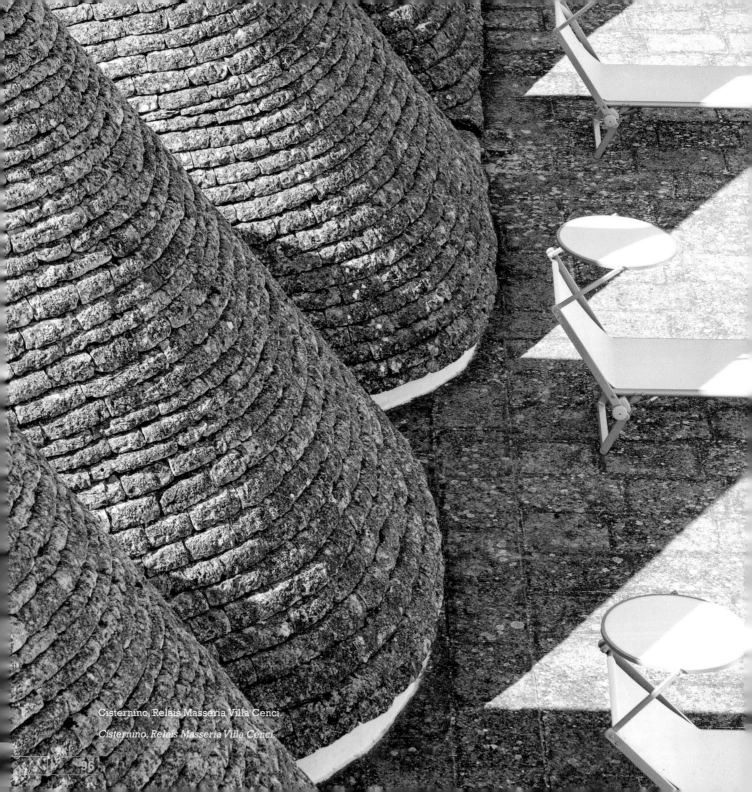

Cisternino, Relais Masseria Villa Cenci.

Cisternino, Relais Masseria Villa Cenci

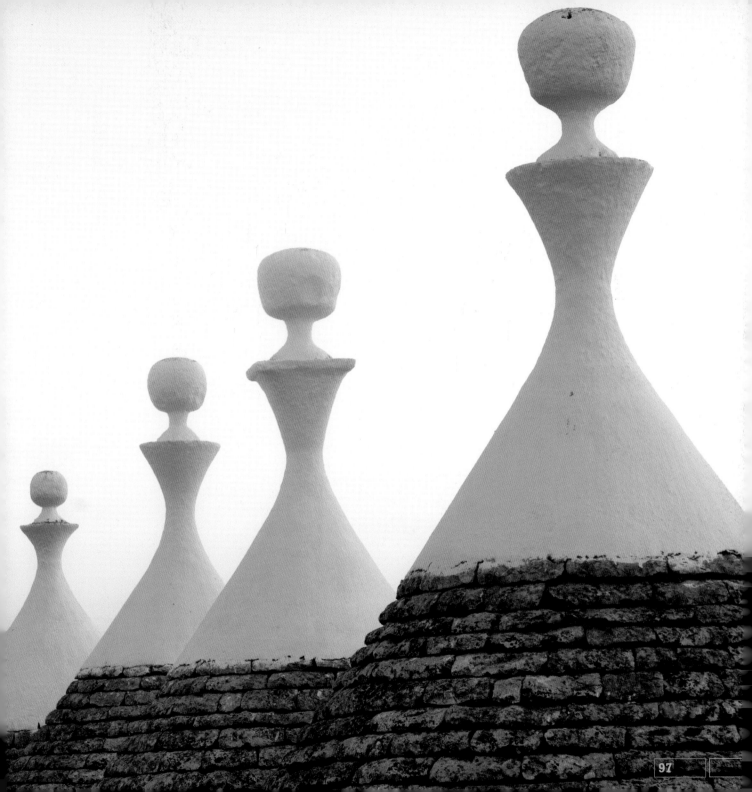

Alberobello, ristorante
Il Poeta Contadino, lo chef
Leonardo Marco.
*Alberobello, Il Poeta Contadino
restaurant, chef Leonardo Marco.*

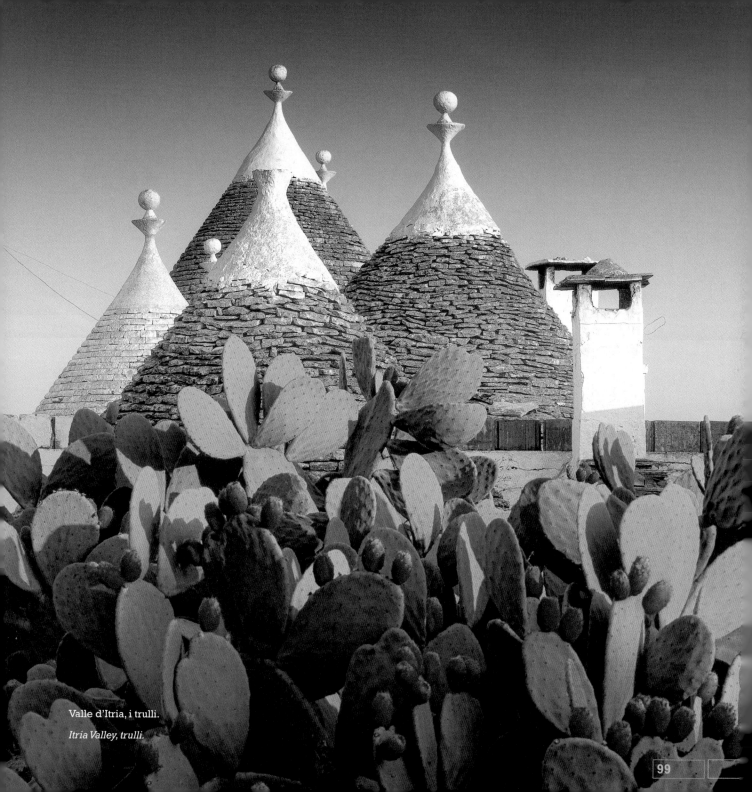

Valle d'Itria, i trulli.
Itria Valley, trulli.

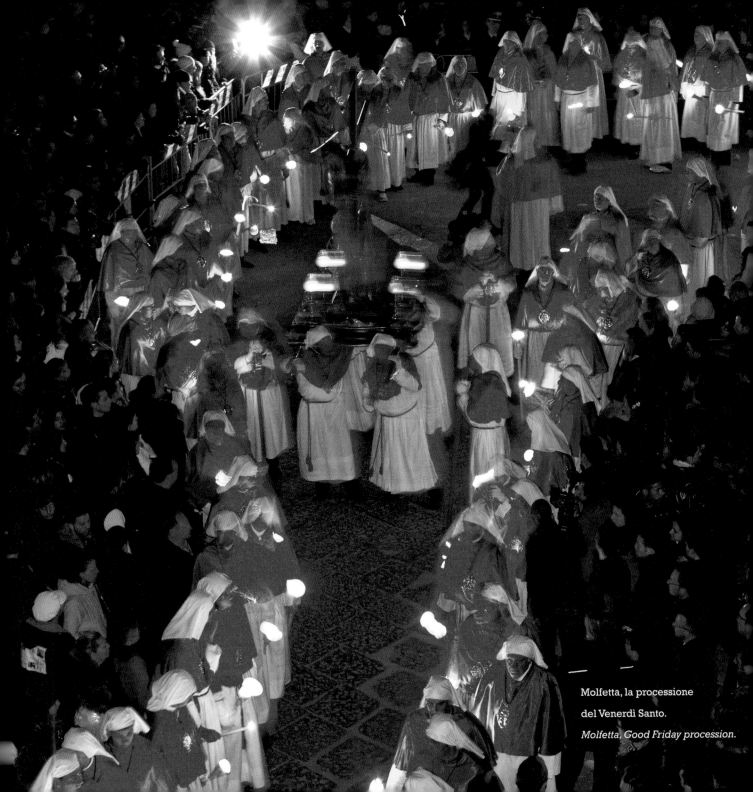

Molfetta, la processione
del Venerdì Santo.
Molfetta, Good Friday procession.

La Puglia più autentica è quella che si respira durante la Settimana Santa. È qui che si mescolano sudore, sangue, fatica e devozione, in un crescendo di emozioni...

giorni di passione days of passion

During Holy Week, Puglia is at its most genuine, when blood, sweat, exhaustion and faith come together in an emotional crescendo.

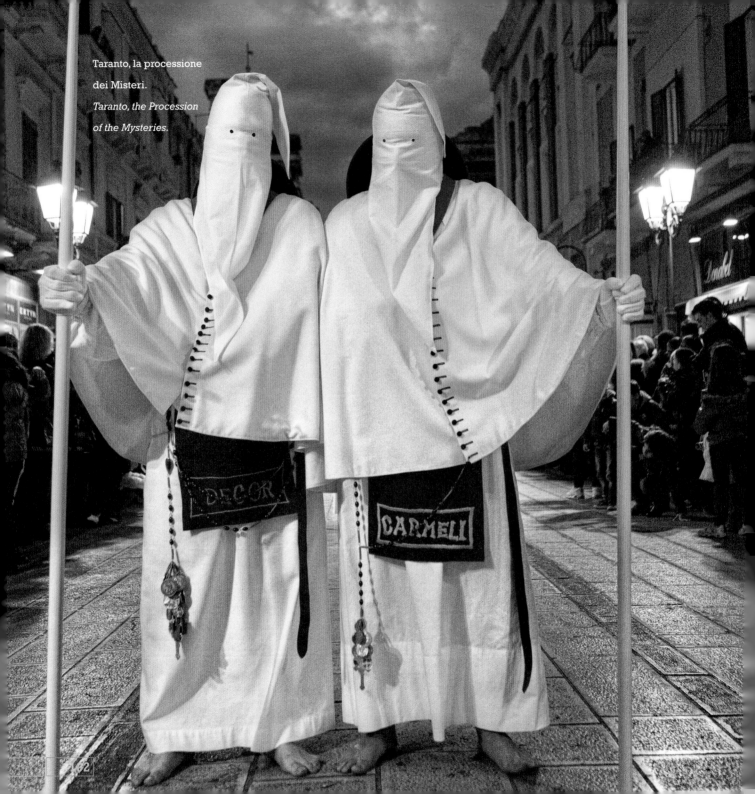

Taranto, la processione
dei Misteri.
*Taranto, the Procession
of the Mysteries.*

I tarantini amano ripetere che qualche giorno prima di Pasqua il tempo si rattristi, versando lacrime di dolore per la morte di Cristo. E se questo si verifica è davvero un guaio, perché stravolge il ritmo lento ed estenuante delle processioni, obbligando a una marcia forzata le preziose sculture in cartapesta. Anno dopo anno la Passione si rinnova e, tra una marcia funebre e un silenzio denso d'attesa, scorrono come in un lungometraggio *d'antan* le viuzze chiare delle cittadine e i balconi paiono toccare, per quanto sono bassi, l'Addolorata o il Cristo morto. Mi sono sempre lasciato trascinare nell'ondeggiante fluire dei Misteri, insieme a fedeli e penitenti, immergendomi in riti secolari e seguendo con lo sguardo l'avvicinarsi dei gruppi, sotto il cui peso barcollano e sudano i confratelli. Anche i più agnostici sembrano partecipare del dolore della Madre che ha perso suo Figlio. I bambini – proprio come me allora – si riparano dietro i genitori alla vista dei *perdoni,* >> pag. 107

The people of Taranto say that if the weather turns sour a few days before Easter, the rain is really tears of pain shed for the death of Christ. And if it does rain, it certainly can create problems, upsetting the slow rhythm of the Easter processions, which can turn into a mad rush to save the precious papier-mâché statues. Year after year, the Passion is re-enacted throughout Puglia. The sunlit laneways of the towns take on the appearance of a film set, as statues of Our Lady of Sorrows and the dead Christ are paraded down the streets, almost brushing against the low balconies. Standing side by side with the faithful and the penitent, I've always let myself be transported by this undulating presentation of the Mysteries of Faith, immersing myself in centuries-old rites as I watch each group approach, staggering and sweating under the weight of the statues. Even committed agnostics seem to feel the pain of the >> page 107

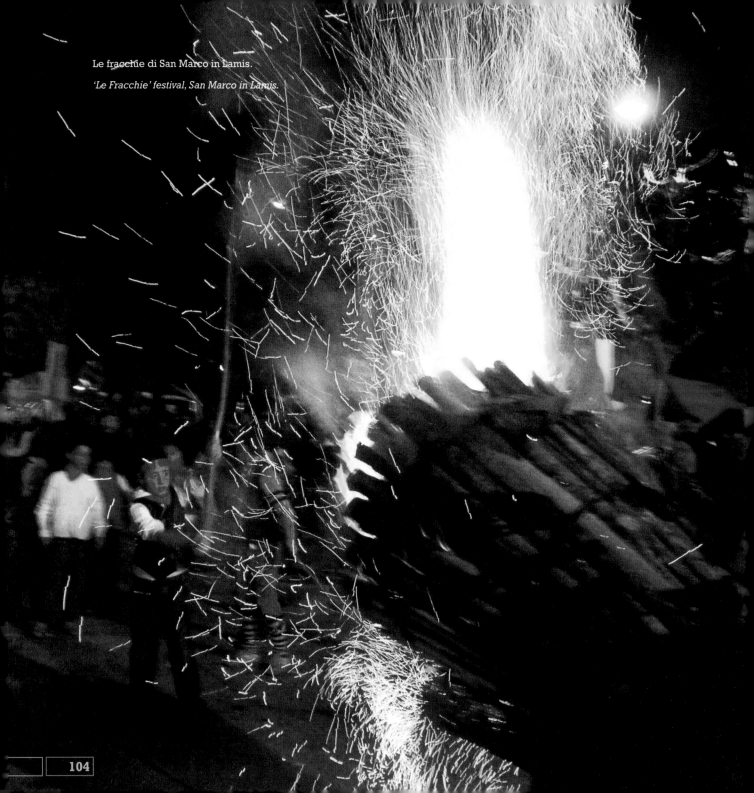

Le fracchie di San Marco in Lamis.

'Le Fracchie' festival, San Marco in Lamis.

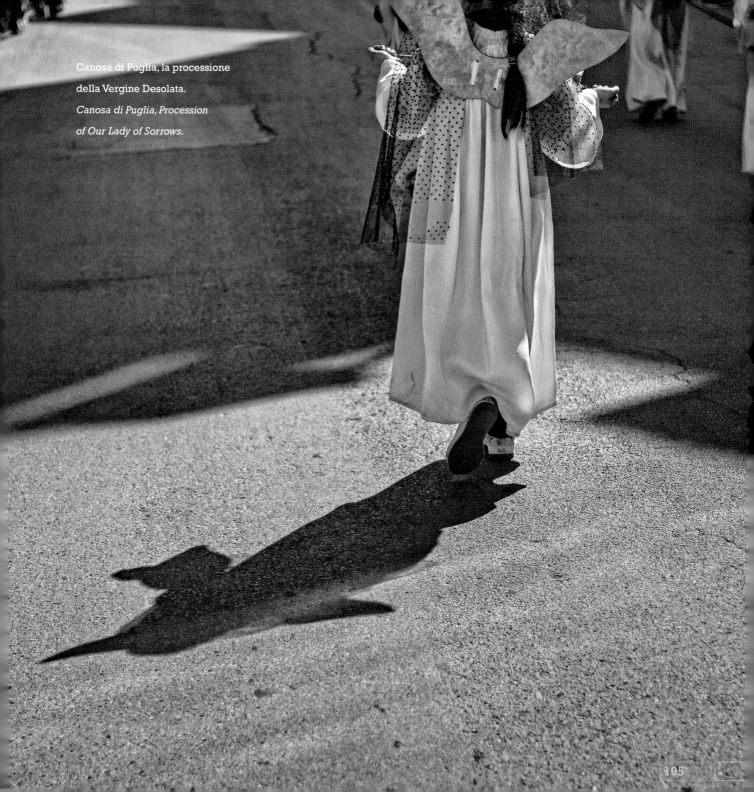

Canosa di Puglia, la processione
della Vergine Desolata.
*Canosa di Puglia, Procession
of Our Lady of Sorrows.*

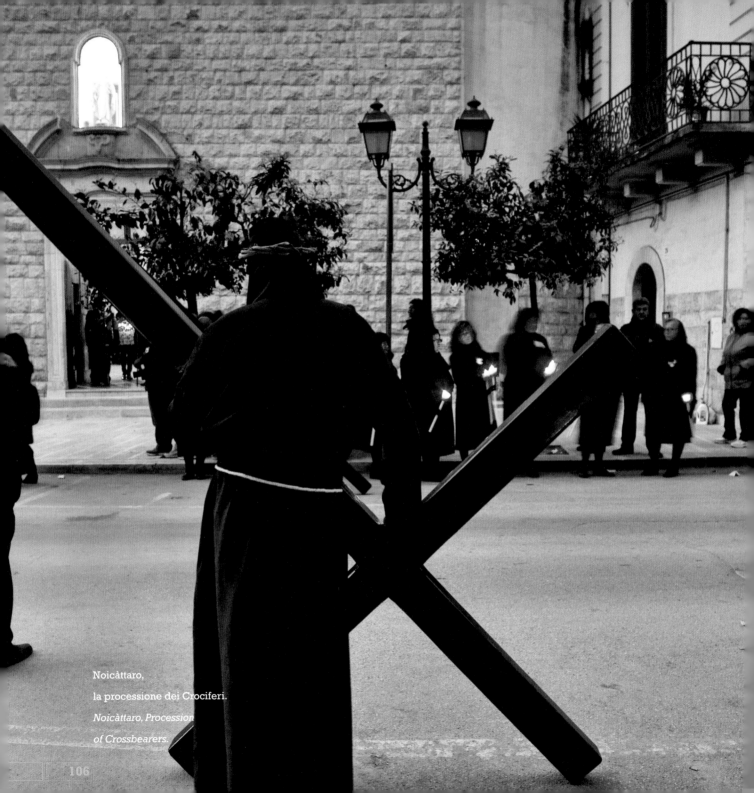

Noicàttaro,
la processione dei Crociferi.
*Noicàttaro, Procession
of Crossbearers.*

<< pag. 103 quei severi incappucciati che scandiscono il ritmo di tante Settimane Sante pugliesi: sarà forse per l'assenza degli occhi, sostituiti da due minuscole fessure simili a capocchie di spilli neri, o per il loro esasperante *nazzecare* o ancora per le ferite che mostrano sui piedi nudi e tormentati dalla marcia. Le tenebre avanzano: solo a San Marco in Lamis le vie s'incendiano di falò, rischiarando la strada di Cristo verso il Calvario. E penso che nello stesso tempo, da un capo all'altro della Puglia, è il buio ad inghiottire pensieri e note, voti e volti, devozione e sudore. La notte sembra dilatarsi, il sonno non arriva mai, finché non sarà il chiarore dell'alba a mostrare i nostri volti stanchi ma composti. Manca ormai poco al rientro in chiesa, che tutta la cittadinanza assiepata, riunita in un unico abbraccio, saluterà con lacrime e uno scroscio d'applausi. Tutti andremo finalmente a riposare: domani è Pasqua!

<< page 103 *Mother who lost her Son. The children – and I'm including myself among them – hide behind their parents at the sight of the* perdoni, *those stern hooded figures who mark the rhythm of the numerous Holy Week processions in Puglia. Maybe it's because of their agonised gait, the unseen eyes replaced by two tiny openings like black pinpricks, or even their bare feet, wounded and swollen from the march. The dark figures move ever forward. In San Marco in Lamis they have bonfires in the streets to light Christ's way to Calvary. And as I watch, I think to myself that at the same time right across Puglia, the same darkness cloaks people's thoughts, vows, faces, devotion and sweat. It's as if this sleepless night will never end. Then, finally, the glow of dawn arrives, lighting up our tired but calm faces. We then return to the church, which all the townsfolk welcome with tears and a round of applause, all together in a single embrace. Then we all go home. Tomorrow is Easter!*

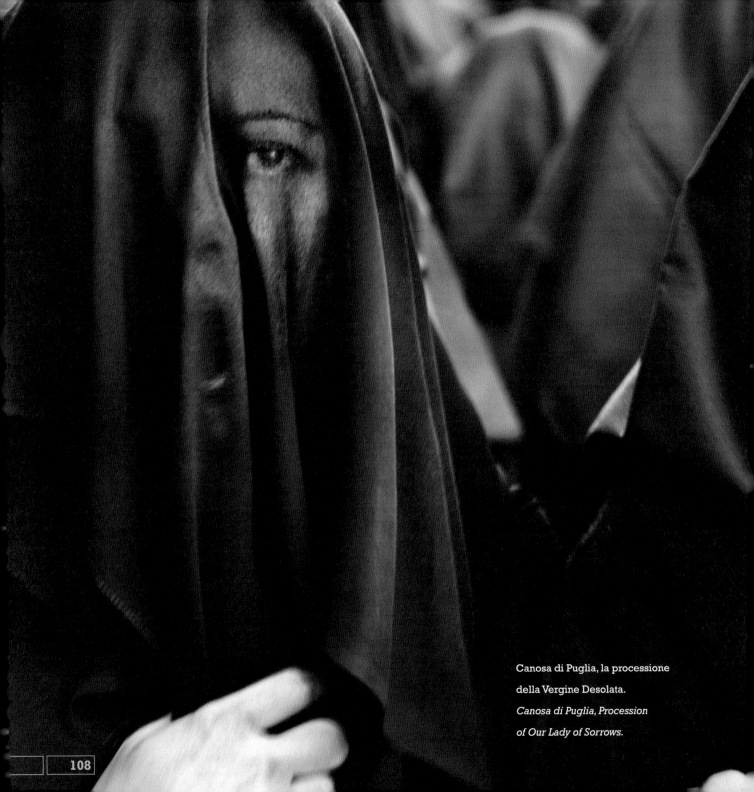

Canosa di Puglia, la processione
della Vergine Desolata.
*Canosa di Puglia, Procession
of Our Lady of Sorrows.*

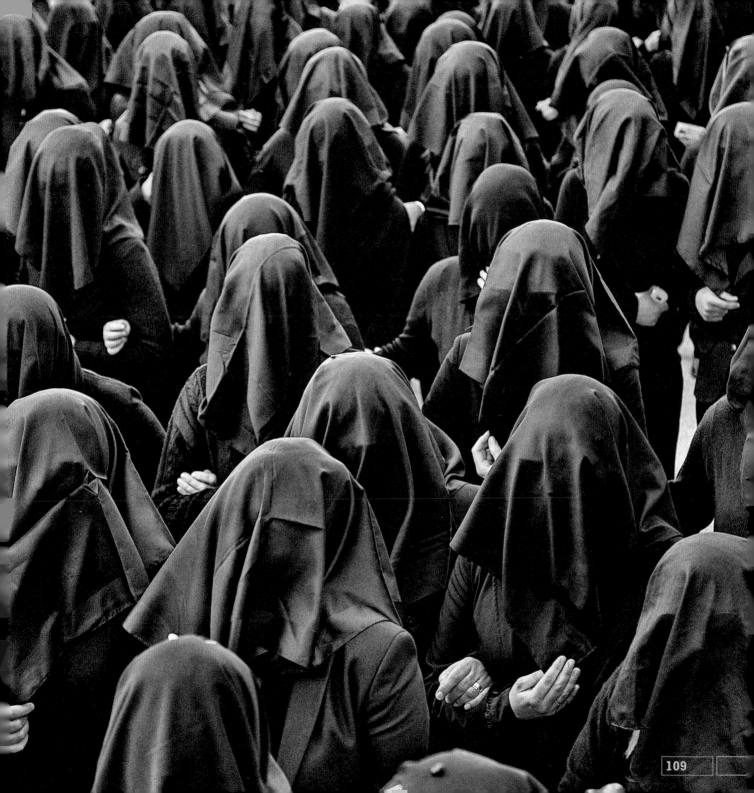

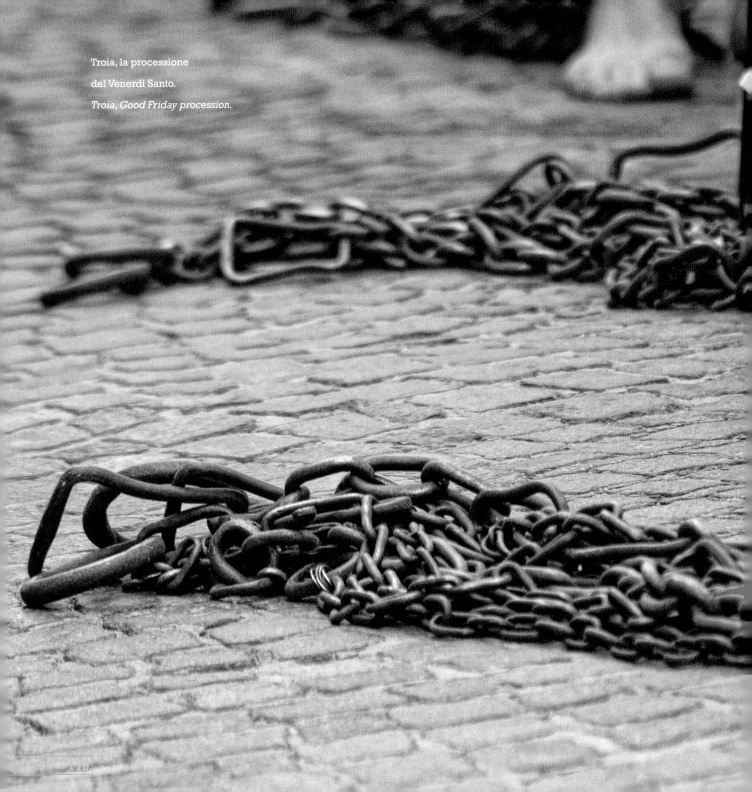

Troia, la processione
del Venerdì Santo.
Troia, Good Friday procession.

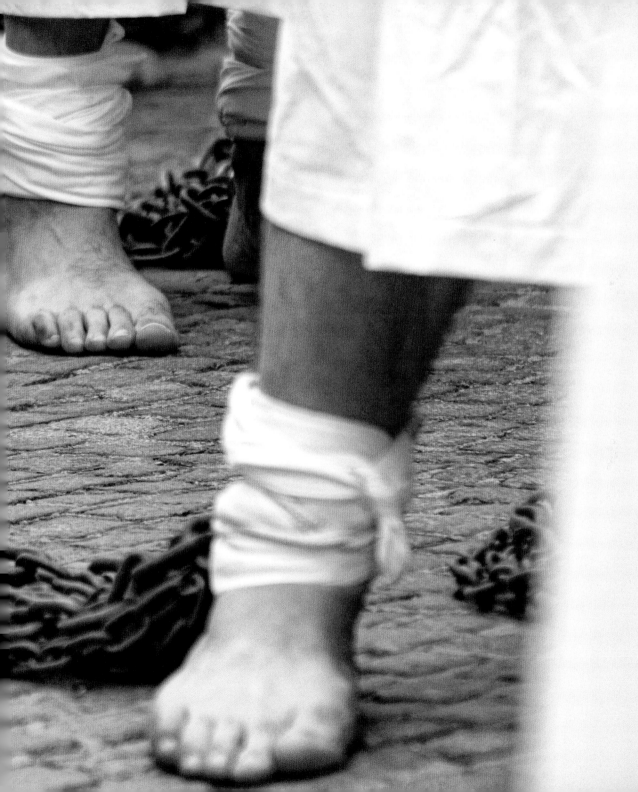

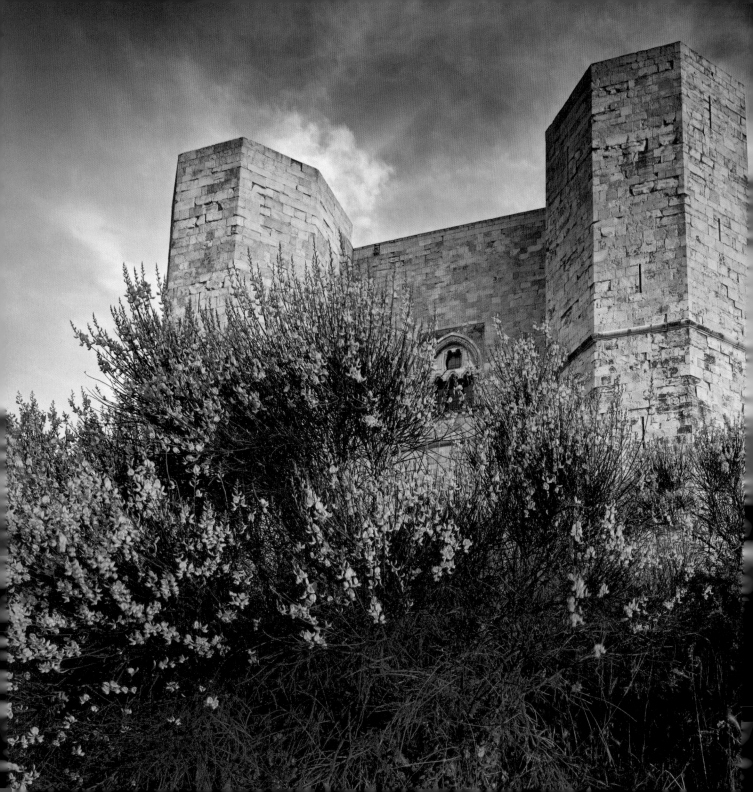

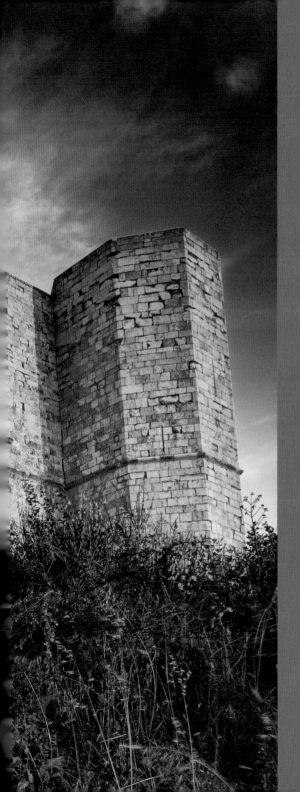

Federico II e la Puglia: un legame davvero inossidabile. Su un'altura nel cuore delle Murge spunta il suo castello, un capolavoro d'ingegno che forse non rivelerà mai i suoi segreti...

castel del monte

castel del monte

The link between Frederick II and Puglia is forged into the very rock. A masterpiece of engineering that may never reveal all its secrets, his castle stands on a plateau in central Murgia.

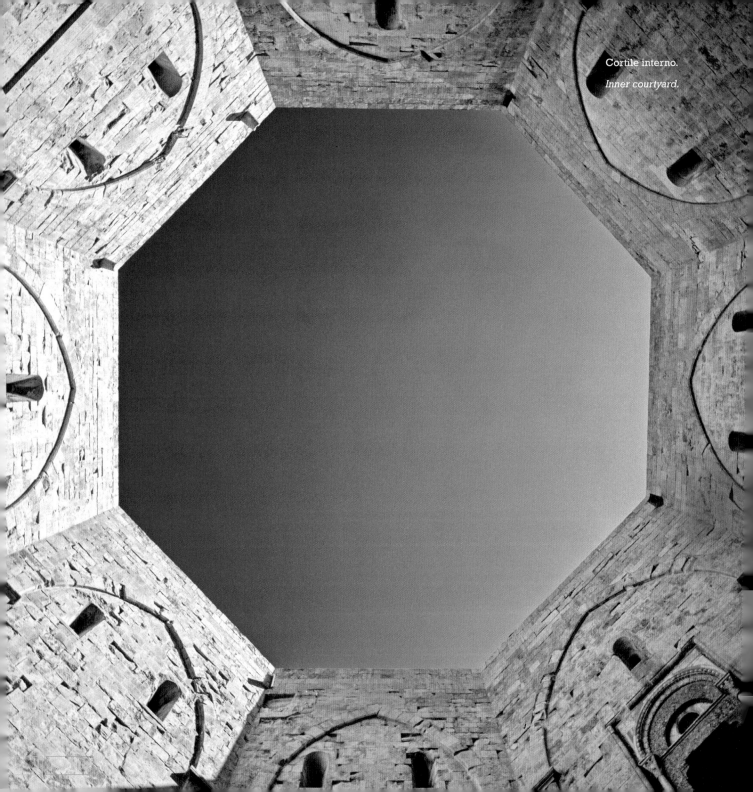

Cortile interno.
Inner courtyard.

Grande fu la sorpresa (e l'orgoglio) dei pugliesi quando la Zecca decise di incidere a rilievo sulla moneta da un centesimo di euro il profilo inconfondibile di Castel del Monte. Otto i lati, otto le torri, dagli otto lati anch'esse, otto le linee che dal cortile ritagliano sul cielo una figura geometrica perfetta. Otto è anche tradizionalmente il simbolo del regno dei cieli, ottagonali sono sempre stati i battisteri: un vero cortocircuito per un imperatore che fece dell'anticlericalismo la sua bandiera. D'altronde, Castel del Monte stesso resta un gigantesco enigma della storia. Leggendo e parlando con i pugliesi ne ho sentite raccontare a decine: castello di caccia, dimora di rappresentanza, luogo di piacere... addirittura una rappresentazione metaforica della corona imperiale o l'emblema del Sacro Graal. Per non parlare delle speculazioni intorno alla sua forma e ai calcoli magico-esoterici >> pag. 119

The pugliesi *were both surprised and honoured when the Italian Mint put an image of Castel del Monte on the one eurocent piece. The castle is unmistakable, with eight sides, eight eight-sided towers and eight divisions that extend out from the octagonal courtyard in perfect symmetry. Since eight is traditionally associated with the Kingdom of Heaven (baptisteries, for example, have always been octagonal), this must have been a real oversight on the part of its builder, the Holy Roman emperor Frederick II, who was so frequently at war with the papacy. Castel del Monte remains a huge historical enigma. Reading and talking with people from Puglia, I've heard all kinds of stories: the castle was built as a hunting lodge, it was a home for receiving noble guests, it was a kind of pleasure palace... Some say it was built as a symbol of the imperial crown; others, of the casket used for the Holy Grail.* >> page 119

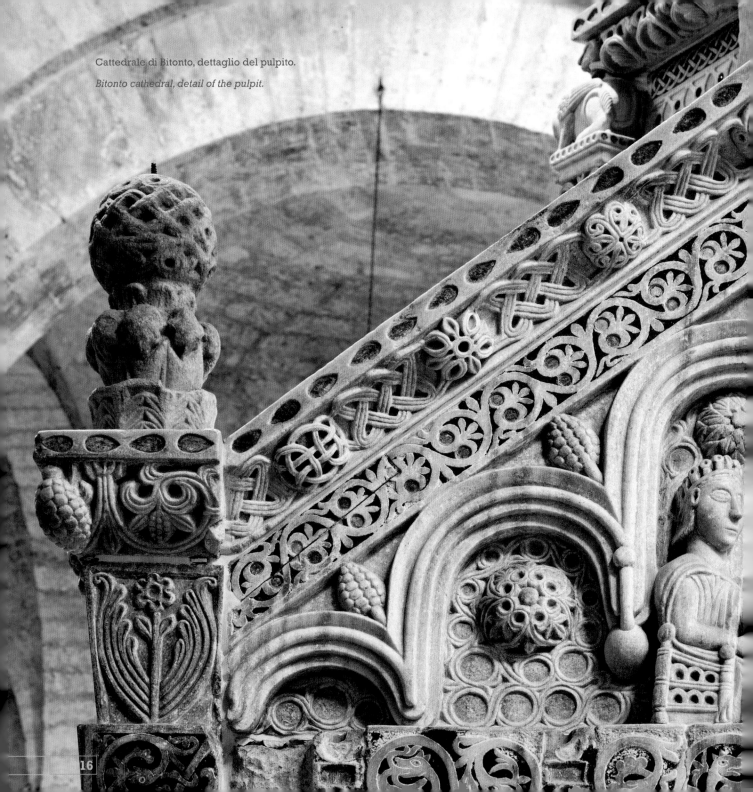

Cattedrale di Bitonto, dettaglio del pulpito.

Bitonto cathedral, detail of the pulpit.

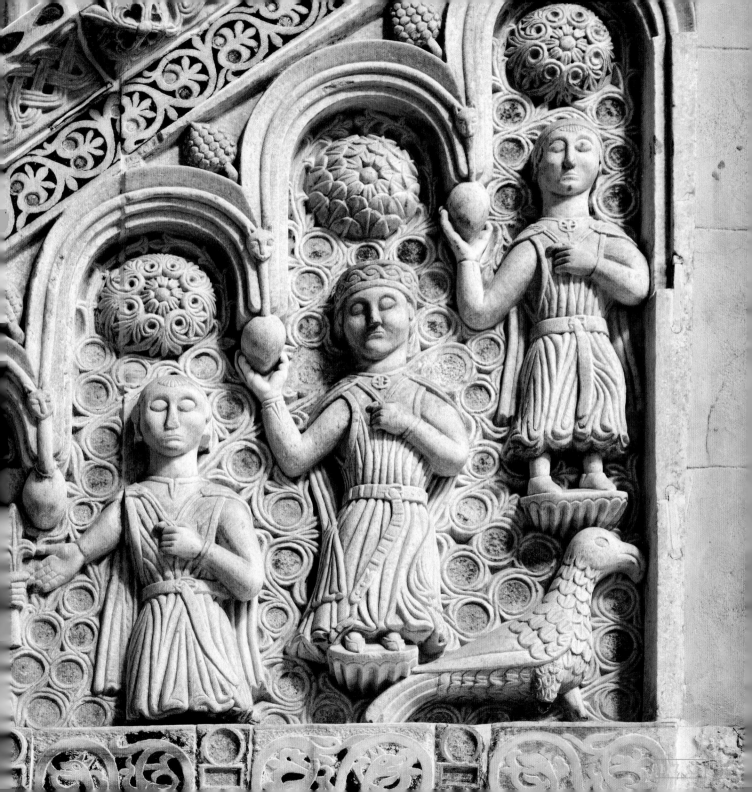

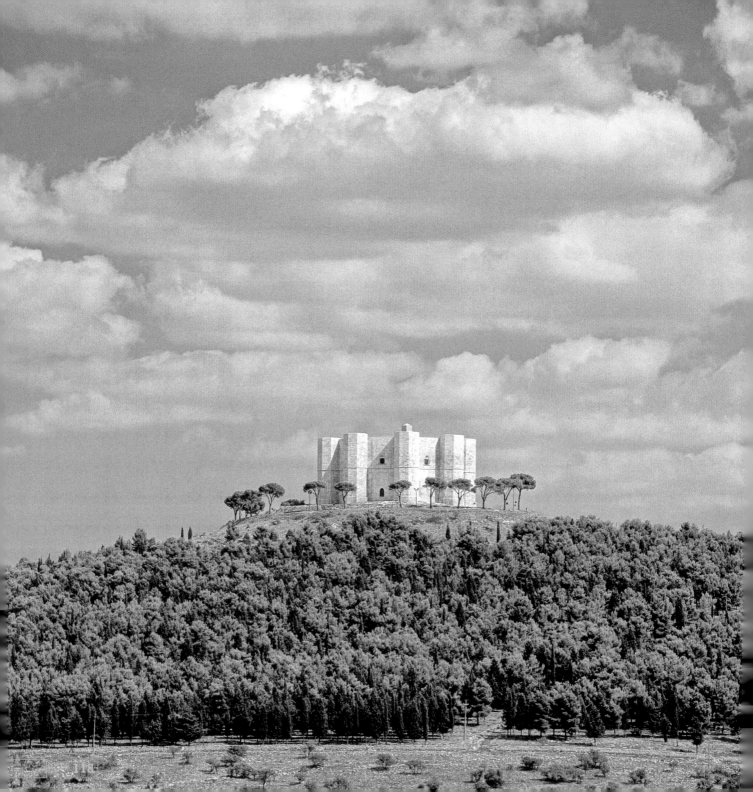

<< pag. 115 alla base della sua costruzione. Da queste parti resiste strenuamente il mito di Federico II, il *puer Apuliae*. La leggenda si sovrappone sempre più alla storia, che ha tramandato momenti di buon governo e di alta civiltà misti a episodi in cui l'imperatore non fu certo benevolo con alcune città. Ma il "sigillo" che ha impresso con il suo fiore di pietra sbocciato da un'altura delle Murge racconta di una predilezione particolare per questa terra. E non stupitevi se tra le sale, ormai spoglie degli antichi fasti ma pur sempre maestose, sentirete risuonare accenti teutonici: a Castel del Monte pugliesi e tedeschi si incontrano, orgogliosi ciascuno del "proprio" imperatore.

<< page 115 *There is also speculation that its shape reflects certain magical or esoteric calculations. The history of Frederick II, also known as puer Apuliae (son of Puglia), contradicts these stories – although history and legend do become blurred. Under Frederick, there were moments of good government and refined society, although at times the emperor was anything but benevolent towards certain cities. His 'seal' – this castle built like a stone flower in the high plains of Murge – reveals his special love for these lands. Don't be surprised if in the castle's rooms – which are still majestic although now largely stripped of their splendour of yesteryear – you detect a certain Teutonic accent. At Castel del Monte, Germans and pugliesi came together, both proud of their 'own' emperor.*

IL TRIONFO DEI LATTICINI

Cacio, caciocavallo, caciocavallo podolico, cacioricotta; pecorino, canestrato; burrata, stracciatella, manteca, scamorza; ricotta, ricotta forte, giuncata… Difficile, quasi impossibile orientarsi nella galassia dei formaggi pugliesi, che non ruota solo intorno al fior di latte. Mani che mungono, mani che mescolano, mani che filano e che "mozzano": sono quelle dei maestri casari che creano forme bizzarre e deliziose: trecce, nodini, bocconcini… Non c'è pasto in Puglia in cui il formaggio non sia protagonista. Grattugiato sui primi piatti, fuso nelle paste al forno, da solo come secondo. Nel Leccese la giuncata si gusta persino come dessert!

PUGLIA'S DAIRY INDUSTRY

Cacio, caciocavallo, caciocavallo podolico, cacioricotta, pecorino, canestrato, burrata, stracciatella, manteca, scamorza, ricotta, ricotta forte, giuncata… It's a hard job navigating the sea of cheeses made in Puglia. Hand milked, hand mixed, hand sliced – the hands of these artisans create cheeses in strange and delicious braids, knots and balls. And there's barely a dish in Puglia that doesn't feature cheese in some way – grated on starters, melted in baked pasta dishes, or just by itself.

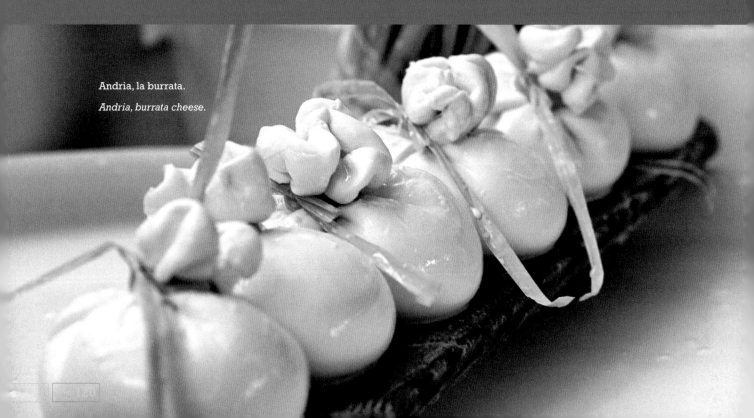

Andria, la burrata.

Andria, burrata cheese.

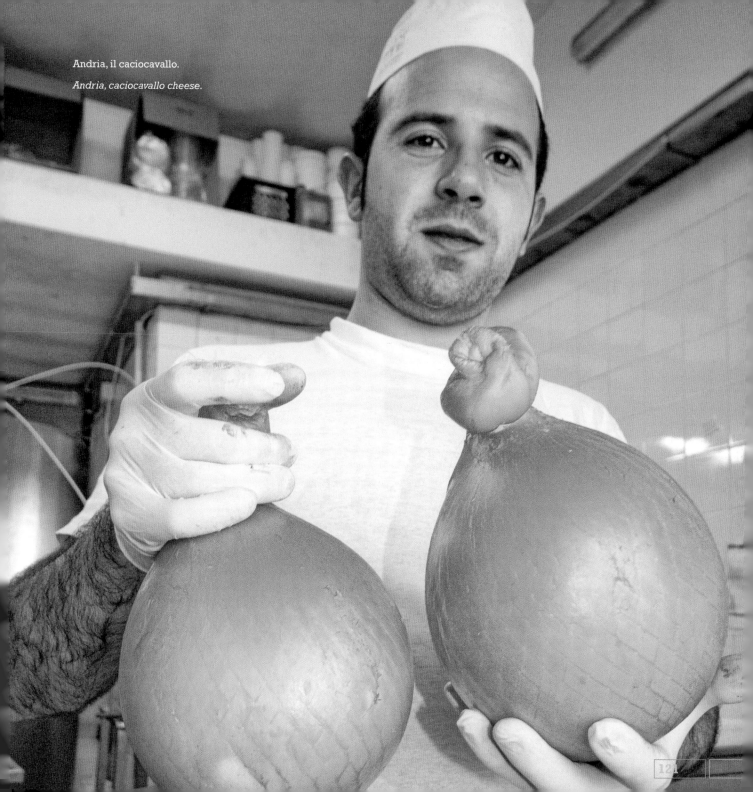

Andria, il caciocavallo.

Andria, caciocavallo cheese.

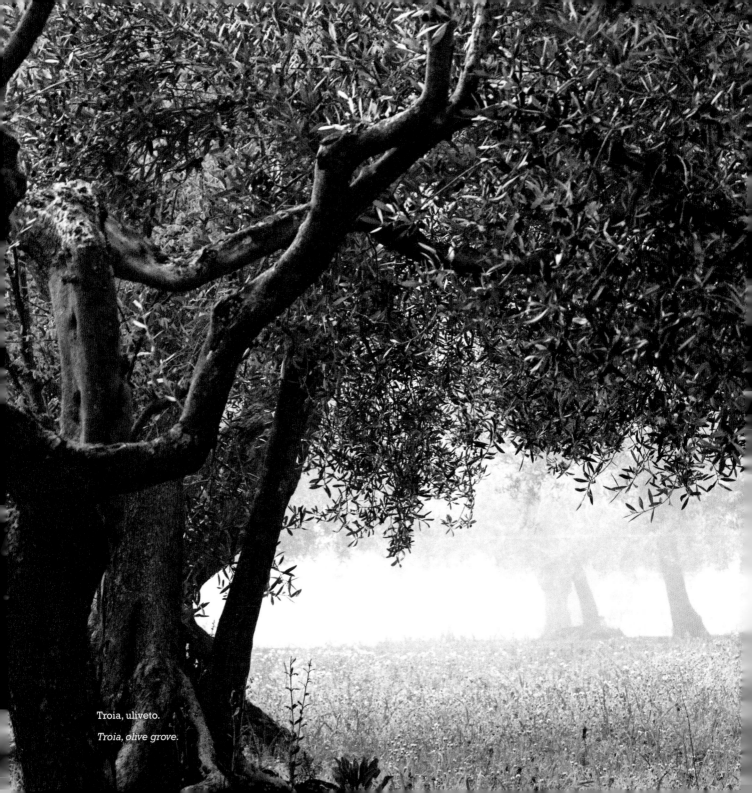

Troia, uliveto.
Troia, olive grove.

Troia, Lucera e una manciata di borghi sulle colline. Una Puglia "segreta" e lontana dagli itinerari comuni: solo le pale eoliche a ricordare che siamo già nel Terzo millennio...

monti dauni the mountains of northern puglia

Troia, Lucera and a handful of villages scattered through the hills – welcome to a secret Puglia far from the tourist crowds. Only the wind turbines remind you that you're still in the third millennium.

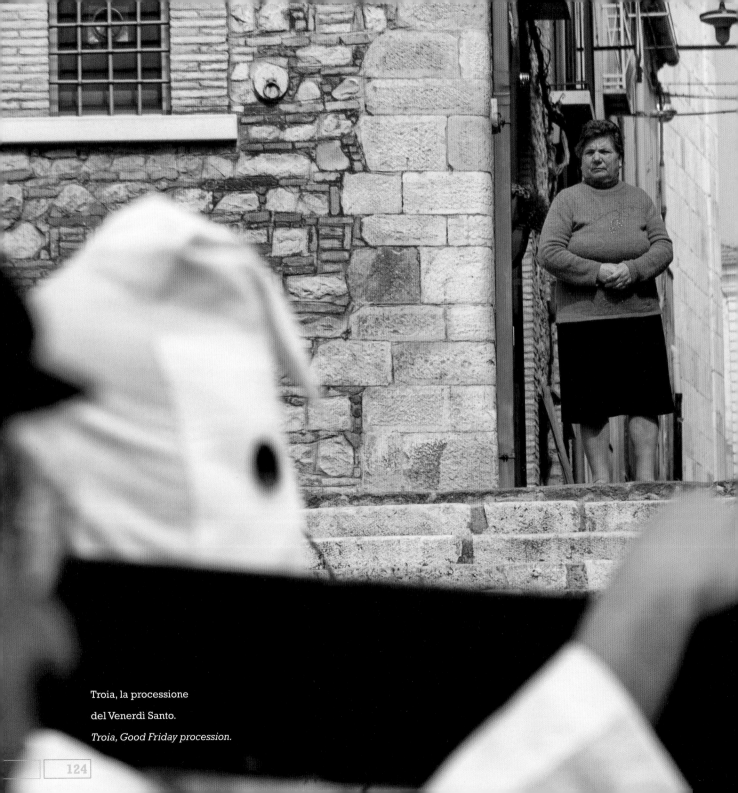

Troia, la processione
del Venerdì Santo.
Troia, Good Friday procession.

Esiste una fetta di Puglia fortunosamente scampata al turismo di massa, ma non ai moderni "mulini a vento" delle pale eoliche. È forse quella che più di altre ha conservato quasi integro il suo patrimonio di umanità. Terra di confine, terra di emigrazione, terra di abbandono: pochi anziani a raccontare le pietre dei borghi, i superstiti a testimoniare quanto sia dura oggi la vita sulle montagne. Solo alcuni resistono: i giovani hanno da tempo fatto le valigie per ritornarvi carichi di nostalgia solo un mese l'anno. Quando la pianura interrompe la sua estenuante piattezza lascia il posto a dolci e morbide colline che segnano il confine con il Molise, la Campania e la Basilicata. Troia e Lucera fanno da spettacolare accesso ai monti della Daunia. Nel rosone merlettato della Cattedrale troiana vi è tutto l'orgoglio di un Medioevo in cui la cittadina era davvero un luogo importante, mentre la sua porta bronzea apre a uno scrigno marmoreo di rara eleganza. Poco più a nord Lucera conserva intatte le atmosfere di un tempo e ostenta orgogliosa i simboli della sua storia nobilissima:

>> pag. 127

There's a part of Puglia that has had a lucky escape from mass tourism. This is probably the part of the region that has kept its human heritage most intact. A border land, a land of emigration, an abandoned land – a handful of old people still remain here who can tell the stories of yesteryear and of how hard life continues to be in the mountains. The young people packed their bags a long time ago, now only returning here once a year, nostalgic for their homeland. Gentle rolling hills slowly emerge from the infinitely flat plains that mark the borders with the Molise, Campania and Basilicata regions. They lead to the towns of Troia and Lucera, the spectacular gateways to the Daunia Mountains. The rose window of Troia's cathedral reflects all the pride of the time when, during the Middle Ages, the town was very important, while its bronze doors open onto a marble casket of great beauty. A little further north, Lucera retains all the atmosphere of a bygone age with the proud symbols of its noble history: the fortress of Frederick II, the Angevin cathedral and the remarkable ruins of the Roman amphitheatre. Further up into the mountains, >> page 127

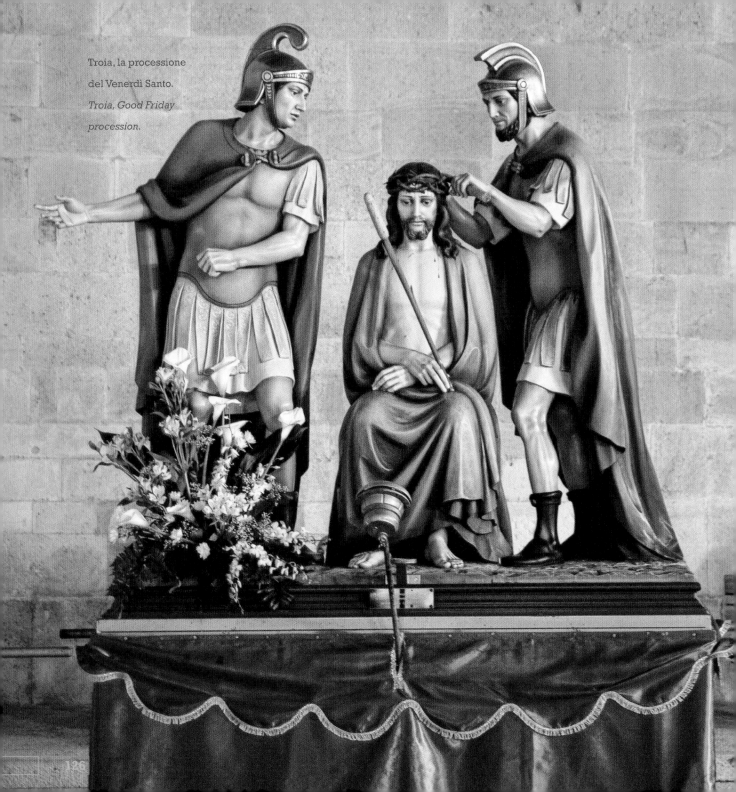

Troia, la processione
del Venerdì Santo.
*Troia, Good Friday
procession.*

<< *pag. 125* la Fortezza di Federico II, il Duomo angioino e i resti imponenti dell'Anfiteatro romano. Più in là si spalancano terre ondulate e una corona di piccoli borghi arroccati a non più di 500-600 metri, ognuno ricco del suo nobile passato. Imponente e solitaria, la "Sedia del Diavolo" si staglia come metafisica presenza nel grano biondo e ondeggiante al vento. Ancora più a ovest, altri borghi aprono ai boschi dell'Appennino, alle acque dei fiumi e del lago di Occhito. Ancora gruppi di anime arroccate, tutte serrate intorno a una torre o a un castello, che si illuminano di sera come presepi.

<< *page 125* *but no higher than five or six hundred metres above sea level, the undulating land is dotted with small villages, each one rich with its own noble past. Imposing and solitary, the ruined tower known as 'Sedia del Diavolo' (devil's chair) stands like a metaphysical presence among the golden fields of grain as they sway in the wind. Further to the west, other villages nestle among the Apennine forests, by the river waters and on the banks of Lake Occhito – tiny communities gathered here and there around some tower or castle, all lit up at night like living nativity scenes.*

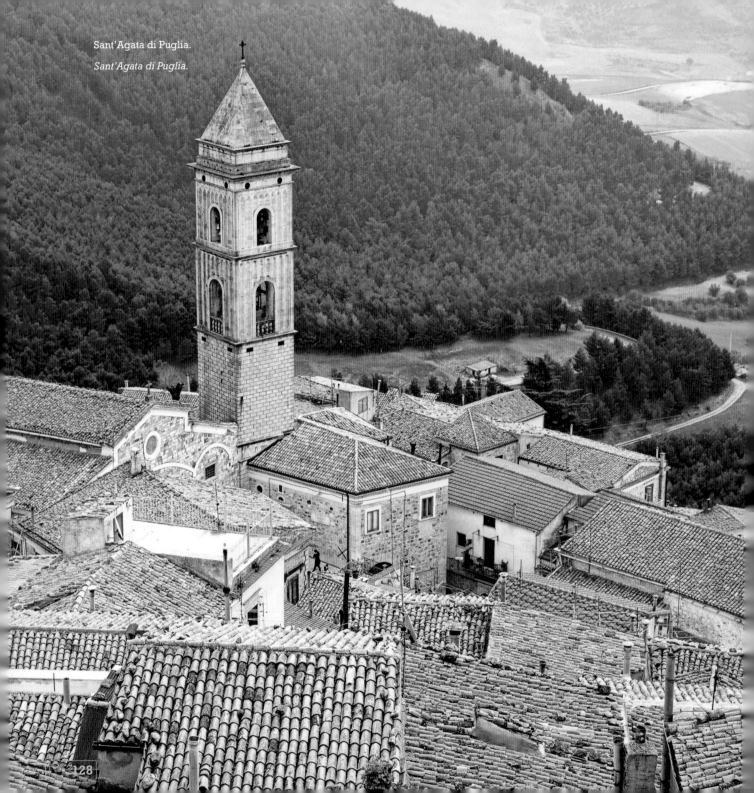

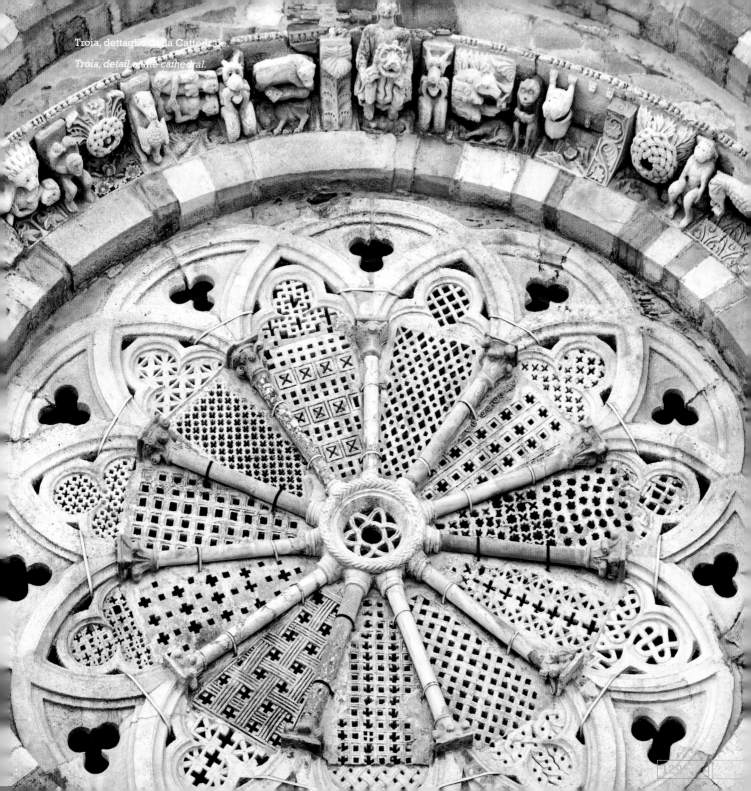

Troia, dettaglio della Cattedrale.
Troia, detail of the cathedral.

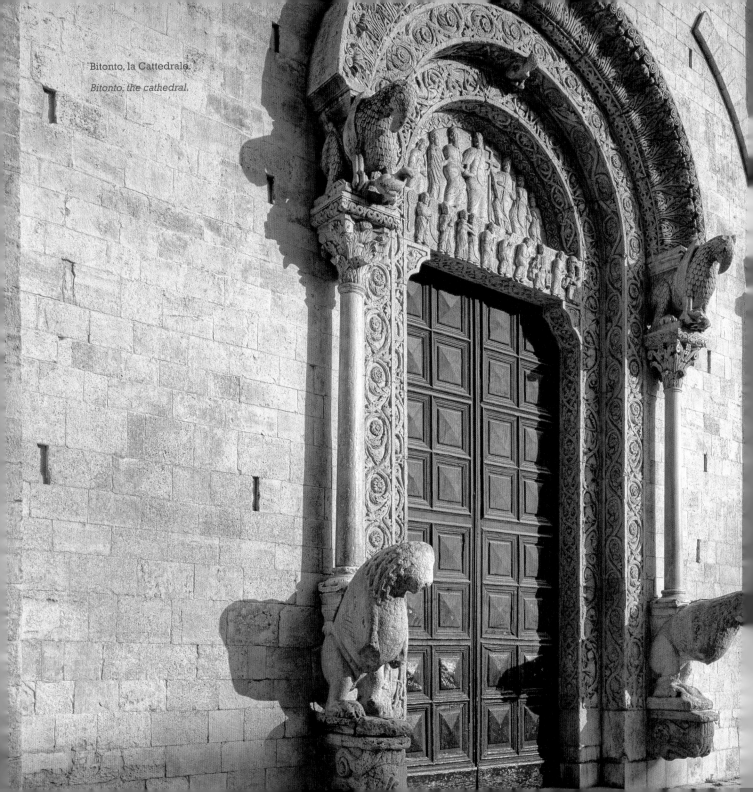

Bitonto, la Cattedrale.

Bitonto, the cathedral.

Bari, Bitonto, Molfetta, Trani, Troia, Ruvo, Altamura, Taranto, Lecce, Otranto: l'elenco è sintetico e necessariamente incompleto perché la Puglia è terra di profonda religiosità...

cattedrali di puglia cathedrals of puglia

Bari, Bitonto, Molfetta, Trani, Troia, Ruvo, Altamura, Taranto, Lecce, Otranto... the list could go on, since Puglia is a region of such deeply felt spirituality.

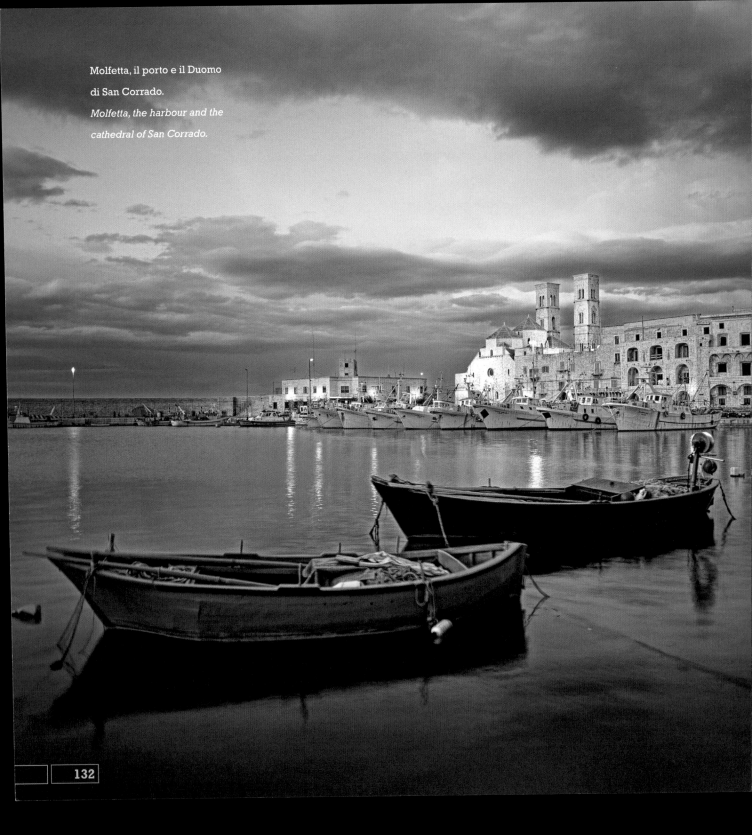

Molfetta, il porto e il Duomo
di San Corrado.
*Molfetta, the harbour and the
cathedral of San Corrado.*

Non c'è maniera migliore per apprezzare una chiesa pugliese se non quella di farsi accompagnare da un bambino. Solo occhi innocenti e curiosi sono ancora in grado di cogliere la magia di uno zoo di pietra che con grifoni, sirene, elefanti, scimmie e altre bizzarrie reali o immaginarie sembra saltellare su facciate, portali e finestre. E quando chiederà spiegazioni, occorrerà armarsi di un bel po' di fantasia, dal momento che i nostri antenati ci hanno lasciato non pochi rompicapi. Il celebre «bianco mantello di chiese» che ricoprì tutta l'Europa all'indomani dell'anno Mille si è posato sulla Puglia con particolare insistenza. Con un pennarello si potrebbe tracciare sulla carta geografica la "rotta delle Cattedrali". Ma si scoprirebbe che si tratta di un percorso molto più articolato di quanto si sospetti e che arriva a collegare Troia a Otranto, zigzagando di qua e di là.

>> pag. 137

There's no better way to get to know a church in Puglia than to visit with a child. Only innocent, curious eyes can fully appreciate the magic of the stone menagerie of griffins, sirens, elephants, monkeys and the other real and imaginary oddities that seem to cavort in façades, portals and windows. When the child asks for an explanation, you'll need a good dose of imagination, since our forefathers left us more than a few enigmas. The 'white mantle of churches' that came to cover Europe from the second millennium, was particularly obvious in Puglia. If you draw a line on a map joining up all the cathedrals, you'll find that they trace out a route that's far less random than you might expect, zigzagging their way from Troia in the north to Otranto in the south. Between the 11th and 13th centuries, milky white churches appeared in Puglia like blossoms, challenging gravity with their sheer size and soaring spires, and

>> page 137

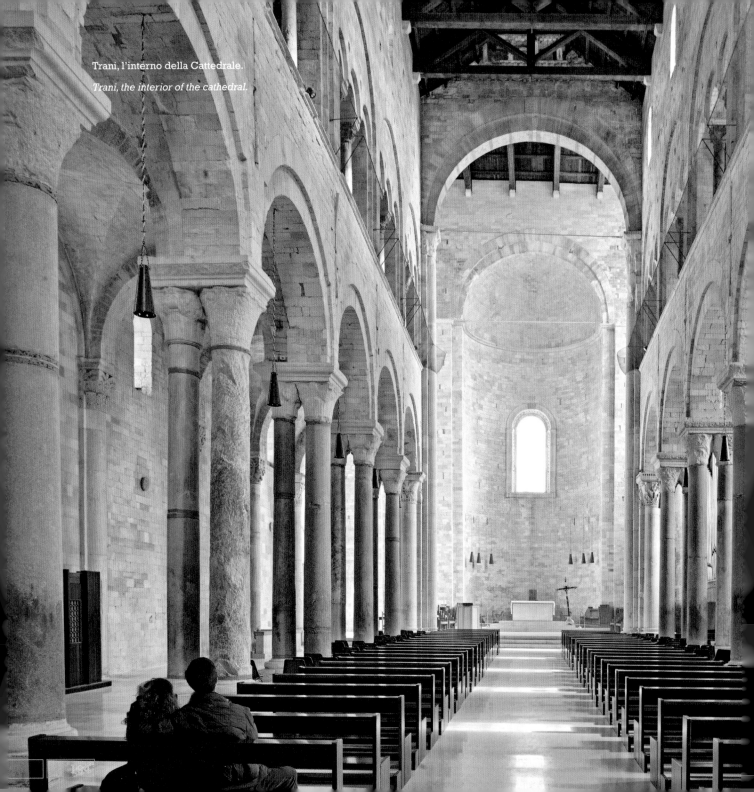

Trani, l'interno della Cattedrale.
Trani, the interior of the cathedral.

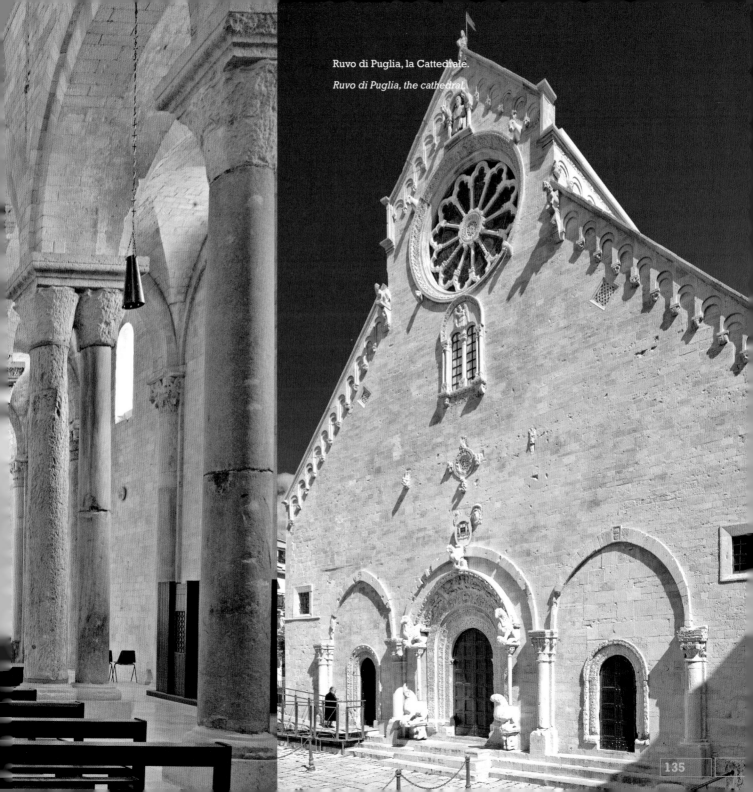

Ruvo di Puglia, la Cattedrale.

Ruvo di Puglia, the cathedral.

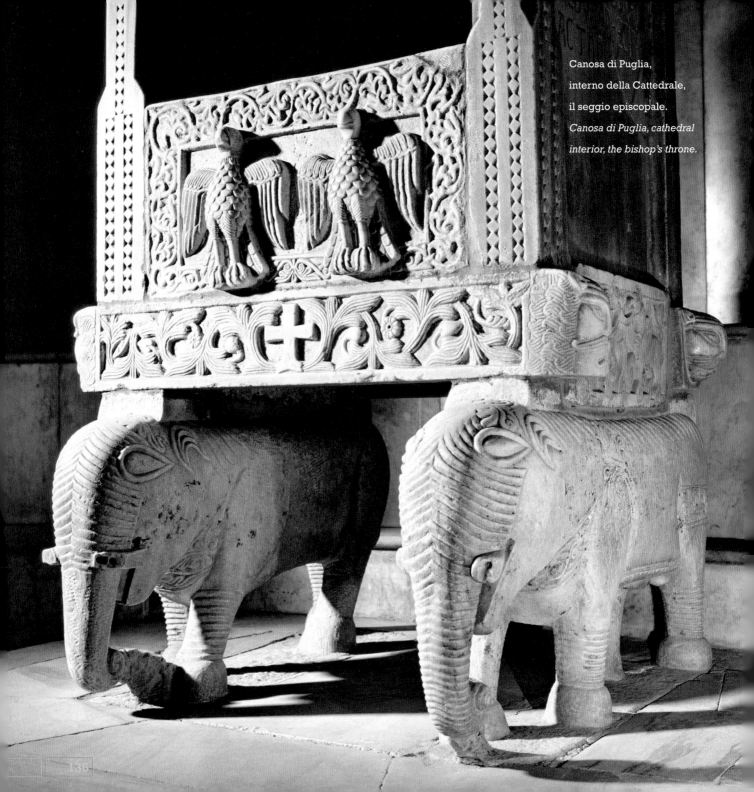

Canosa di Puglia,
interno della Cattedrale,
il seggio episcopale.
*Canosa di Puglia, cathedral
interior, the bishop's throne.*

<< pag. 133 Tra l'XI e il XIII secolo fu tutto un fiorire di candide chiese, che sfidavano la gravità con la loro mole imponente e gli svettanti campanili. Non c'è in apparenza relazione tra il minuto tessuto urbano, fatto di case basse e spesso semplici, e la "follia" costruttiva delle Cattedrali. E come tale è proseguita fino al Settecento, riversando sulle mura medievali altari e decori barocchi, dipinti e soffitti. Solo il Novecento ha compiuto un passo indietro, pretendendo di ritornare al Medioevo e cancellando quasi tutti i segni posteriori. Un vero dolore, perché è nel continuo affastellarsi che si è solidificata l'intensa spiritualità pugliese.

<< page 133 *bearing no discernable relationship with the low, simple homes that make up these towns. Baroque altars, decorations, paintings and ceilings then appeared between the medieval walls of these places of worship. It wasn't until the 20th century that things changed, when all things medieval were restored, almost cancelling out any sign of later works. This was a terrible pity since it was from this jumble of styles that the heartfelt spiritualism of Puglia was born.*

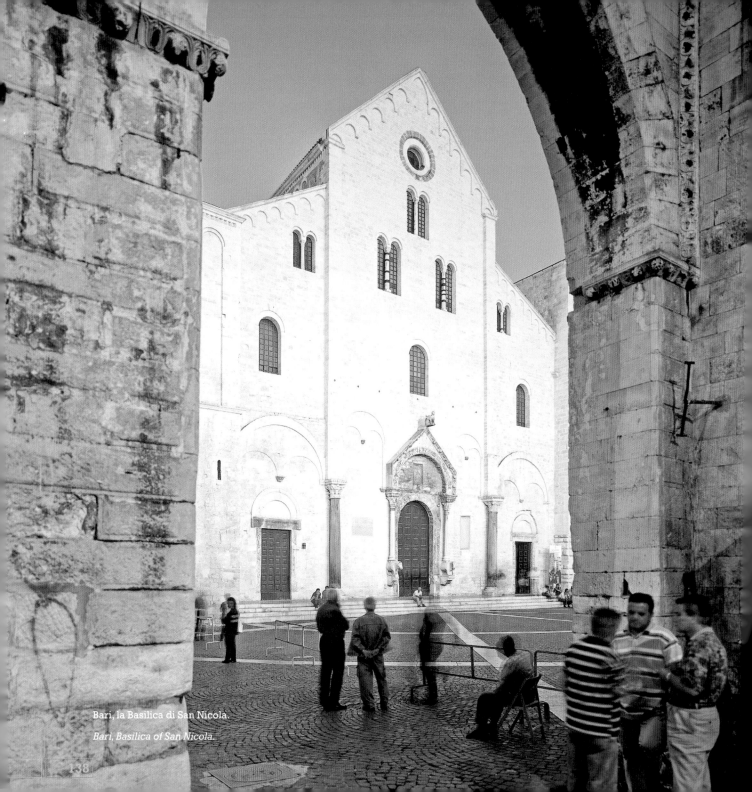

Bari, la Basilica di San Nicola.

Bari, Basilica of San Nicola.

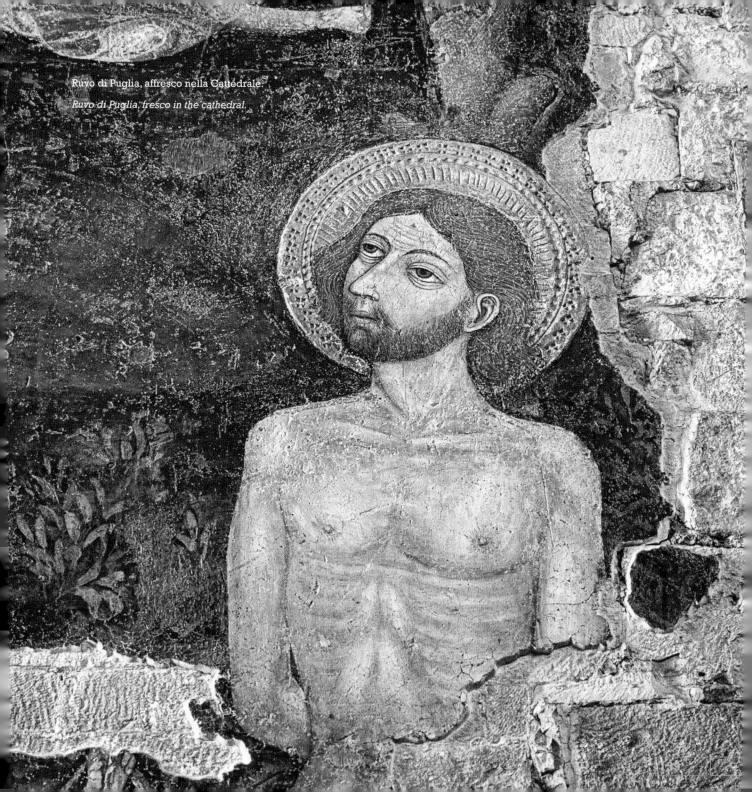

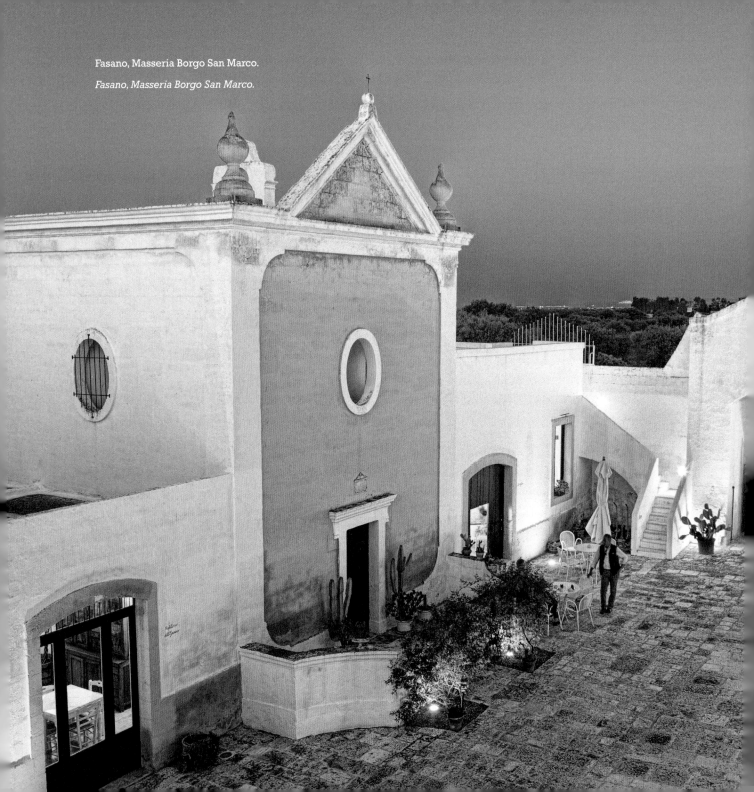

Fasano, Masseria Borgo San Marco.

Fasano, Masseria Borgo San Marco.

Le pietre delle masserie raccontano le vicende familiari di diverse generazioni di proprietari terrieri, che oggi spalancano le porte ai visitatori attenti e curiosi...

masserie
masserie

masserie

The stones of the *masserie* farmsteads tell of the trials and tribulations of generations of owners, who nowadays throw their doors open to visitors.

Fasano, Masseria Maccarone.

Fasano, Masseria Maccarone.

Punteggiano la regione da nord a sud, dal Gargano al Salento e insieme ai trulli hanno creato l'unicità della campagna pugliese. In quanti non hanno mai pensato di trascorrere almeno qualche giorno nella quiete di una masseria? Perché oggi, a due secoli dalla fine del feudalesimo, masseria non fa più rima con lavoro nei campi, fatica e sudore, ma solo con relax, buona tavola e ritmi decisamente *slow*, talmente lontani dalla frenesia cittadina che le prime ore si fatica un po' ad ambientarsi. Ma poi lo scorrere lento e piacevole delle ore sembra aver sempre fatto parte di noi e non si vorrebbe più farne a meno. Le masserie, la cui antica origine sembra risalire alle *villae* rustiche romane, si sono via via trasformate nel corso dei secoli adattandosi alle mutate esigenze produttive, difensive e abitative. Differenti le tipologie esistenti: dalle strutture fortificate alle ville suburbane sette-ottocentesche e fino alle masserie "a trullo".

>> pag. 147

Masserie are a kind of farmstead that, from Gargano in the north to Salento in the south, dot the landscape. Like trulli, they give the Puglia countryside its unique appearance. Not many people who come to the region aren't tempted to spend at least a few days in the peace and quiet of a masseria. *Today, two centuries after the demise of feudalism,* masserie *are no longer places of hard toil. They've become synonymous with relaxation, good food and a slow pace of life that's so far removed from the chaos of cities that it might take you a few hours to get used to it. Soon, though, you'll feel that this slow and easy passing of the hours is a part of you and you can't imagine anything else. The origins of* masserie *can apparently be traced back to the rustic* villae *of ancient Rome. Over the centuries, however, they transformed to reflect changing production, defensive and living needs. There are different kinds, ranging from fortified structures to 18th and 19th century country villas and trullo-style buildings.*

>> page 147

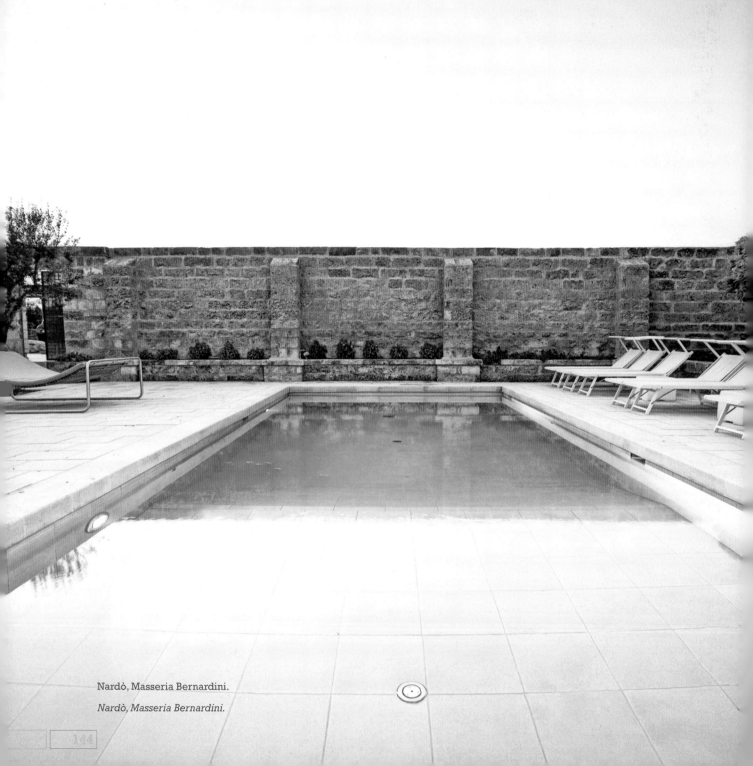

Nardò, Masseria Bernardini.

Nardò, Masseria Bernardini.

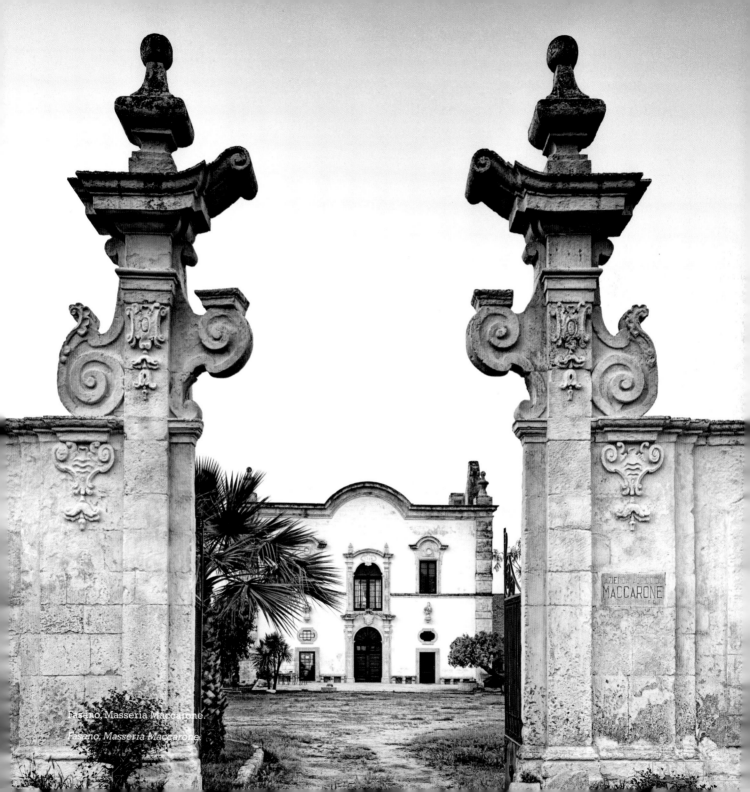

Fasano, Masseria Maccarone.

Fasano, Masseria Maccarone.

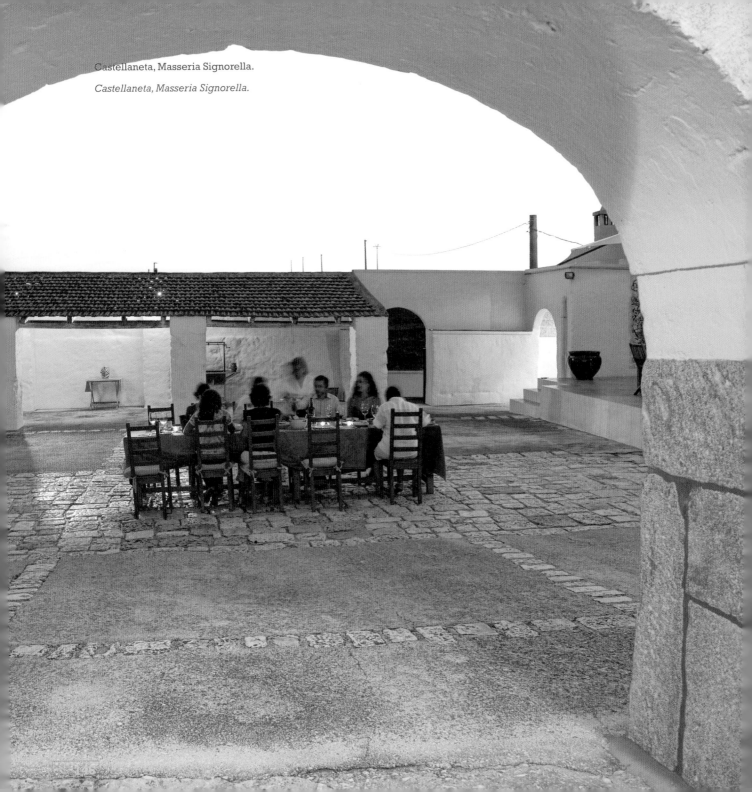

Castellaneta, Masseria Signorella.

Castellaneta, Masseria Signorella.

Fasano, Masseria Alchimia.
Fasano, Masseria Alchimia.

<< pag. 143 Le strutture si moltiplicavano a seconda dell'importanza: e così all'edificio padronale potevano aggiungersi quelli per i lavoratori e poi stalle, magazzini, neviere, cappelle private... Dietro le massicce pareti e nelle vecchie pietre non di rado si celano storie centenarie di nobili casati, ricchi di memorie e atmosfere, che non senza orgoglio i proprietari amano raccontare. E tutt'intorno una campagna ordinata e fertile, dalla quale giungono i prodotti che si servono in tavola: un vero trionfo per la gola!

<< page 143 *The number of buildings reflects the relative importance of the* masseria, *so alongside the main farmhouse, there might be the labourers' quarters, stalls, storerooms and private chapels. Their thick walls and ancient stones hold centuries-old stories of noble families full of memories and atmosphere, which the owners will be more than happy and proud to tell you. And there's nothing like eating delicious food that's been grown in the fertile, orderly fields just outside the door.*

Fasano, Masseria Torre Maizza.

Fasano, Masseria Torre Maizza.

Cisternino, Relais Masseria
Villa Cenci.

Cisternino, Relais Masseria

Villa Cenci.

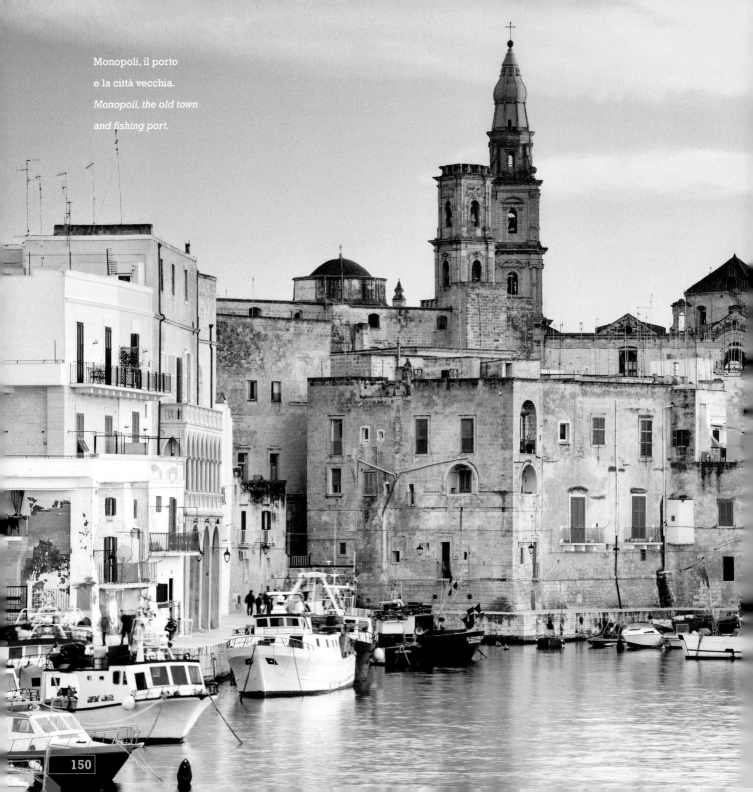

Monopoli, il porto
e la città vecchia.
*Monopoli, the old town
and fishing port.*

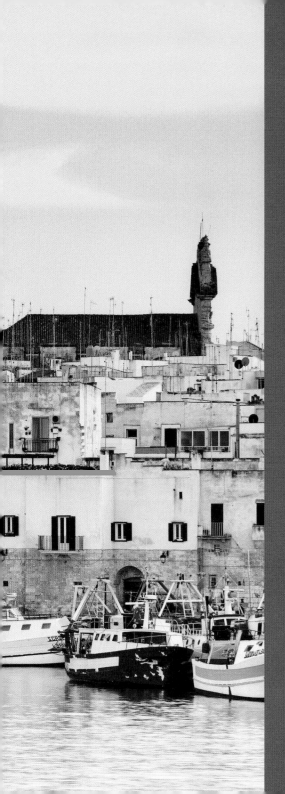

Mola di Bari, Polignano a Mare e Monopoli: tre piccoli gioielli da scoprire lungo la strada che porta a Brindisi, con qualche "incursione" verso l'interno...

tra bari e brindisi
from bari to brindisi

Mola di Bari, Polignano a Mare, and Monopoli are three jewels just waiting to be discovered on the road to Brindisi – with a few detours inland along the way.

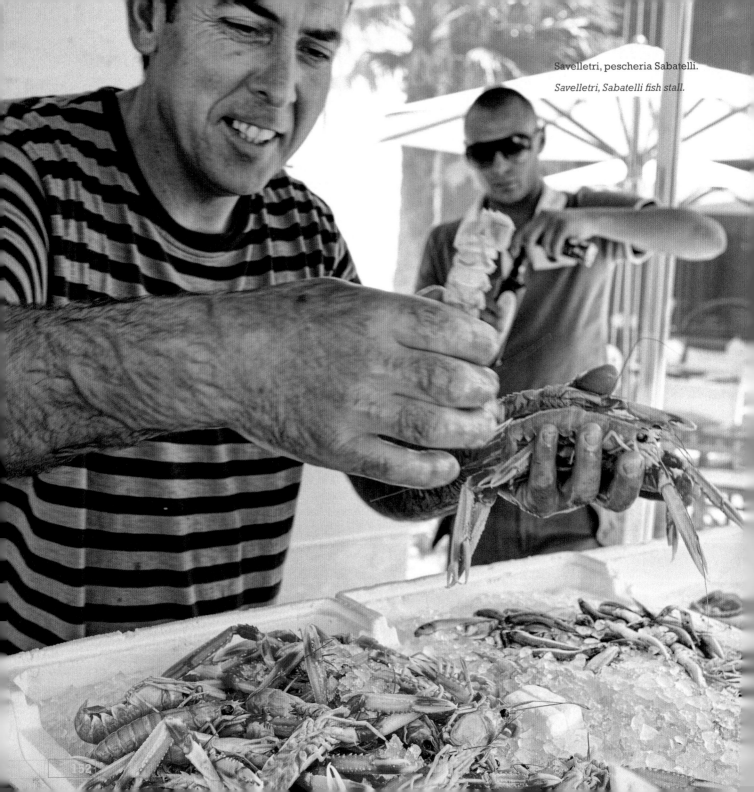

Savelletri, pescheria Sabatelli.

Savelletri, Sabatelli fish stall.

152

L'Adriatico è alla sinistra. Un ultimo saluto al campanile di San Sabino e a Bari, che dallo specchietto retrovisore appare tutta raccolta su una stretta lingua di terra protesa nel mare, e si parte verso l'Oriente! Immagine poetica a parte, davvero Brindisi fu uno dei principali porti d'imbarco per l'Oriente, dall'antichità fino allo scoppio della prima guerra mondiale, rafforzandosi dopo l'apertura del Canale di Suez con la linea Londra-Bombay. Ma prima un'altra meraviglia fa strabuzzare gli occhi e spalancare la bocca: Polignano a Mare, la città di Domenico Modugno e di Pino Pascali, dei tuffi e delle grotte. È qui che non arrivi mai a deciderti dove finisce la roccia e cominciano le case e viceversa, entrambe sospese su un mare turchese e cristallino. Anche Monopoli sa stupire con l'eleganza delle sue casette "veneziane" affacciate sul porticciolo:

>> pag. 155

The Adriatic is on your left. You say farewell to the San Sabino bell tower and, with the sight of Bari nestled on its narrow peninsula of land in your rear vision mirror, you head for the Orient. Poetic allusions aside, Brindisi was one of the main points of departure for the East from antiquity until the outbreak of World War I. It became even more important with the opening of the Suez Canal and the London-Bombay ship route. Soon another wonder takes your breath away: Polignano a Mare, a town of caves and stone. Looking at the city, you can't make up your mind where the rocks stop and the houses begin, with both suspended over the crystalline blue of the sea. Monopoli also takes your breath away, with its elegant Venetian-style homes overlooking the marina – a view that's so beautiful it looks more like a postcard than real life! Next you come to Egnazia, with its archaeological diggings just a stone's

>> page 155

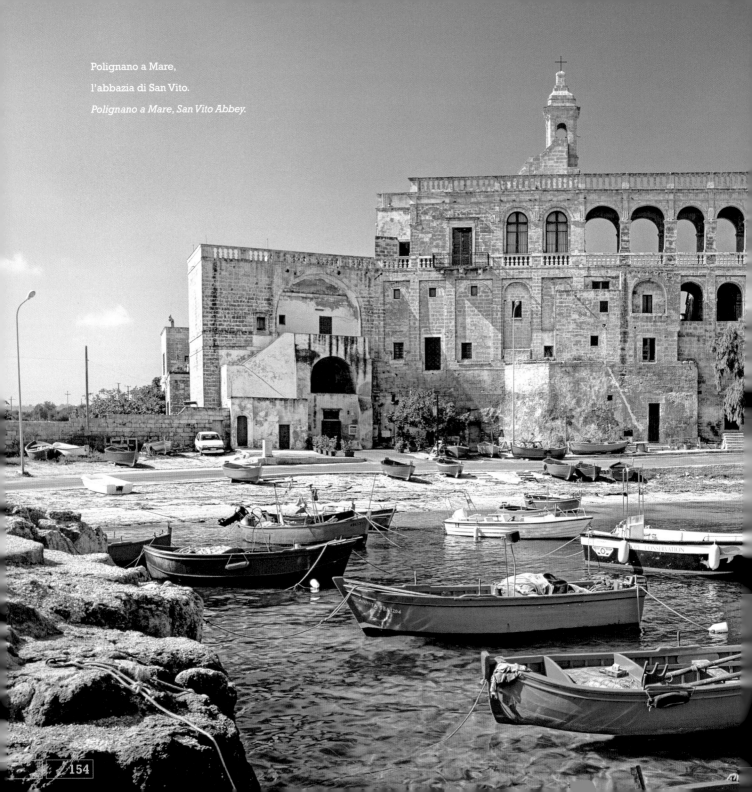

Polignano a Mare,
l'abbazia di San Vito.
Polignano a Mare, San Vito Abbey.

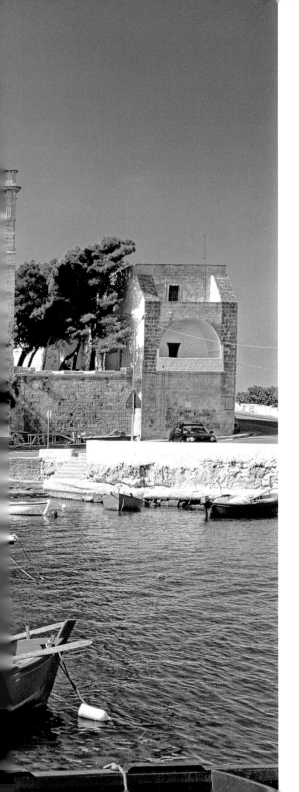

<< pag. 115 una visione che sa più di cartolina che di realtà per quant'è bella! E poi viene Egnazia, con gli scavi archeologici proprio a due passi dal mare e la Costa Merlata, dove fermarsi a gustare i ricci di mare freschi conditi solo con un goccio di limone e, in alto su un colle alla destra, la bianca collina di Ostuni. Non lontana è Ceglie Messapica, altra cittadina dal fascino inebriante e piccola capitale della buona tavola.

<< page 115 *throw from the sea, and Costa Merlata, where you might stop to sample the fresh seafood with a squeeze of lemon, while admiring the white hill of Ostuni on your right. Not far away is Ceglie Messapica, another fascinating small town that's also a gastronomic capital.*

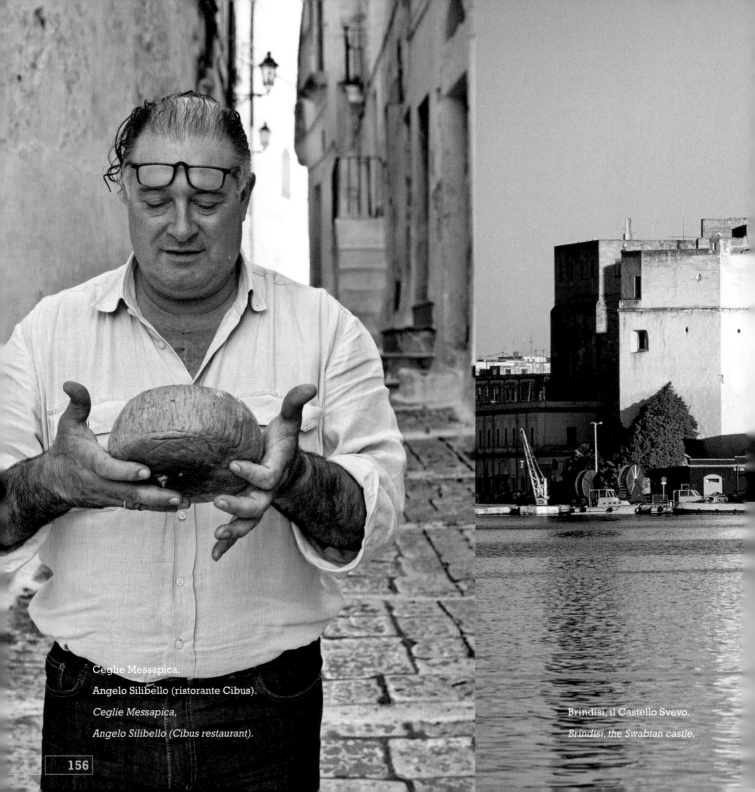

Ceglie Messapica,
Angelo Silibello (ristorante Cibus).
Ceglie Messapica,
Angelo Silibello (Cibus restaurant).

Brindisi, il Castello Svevo.
Brindisi, the Swabian castle.

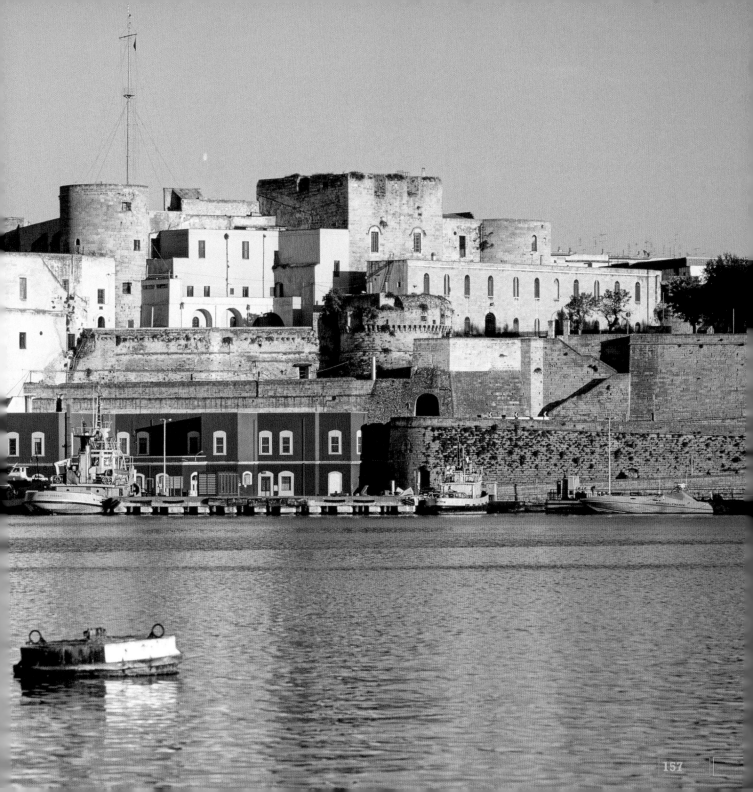

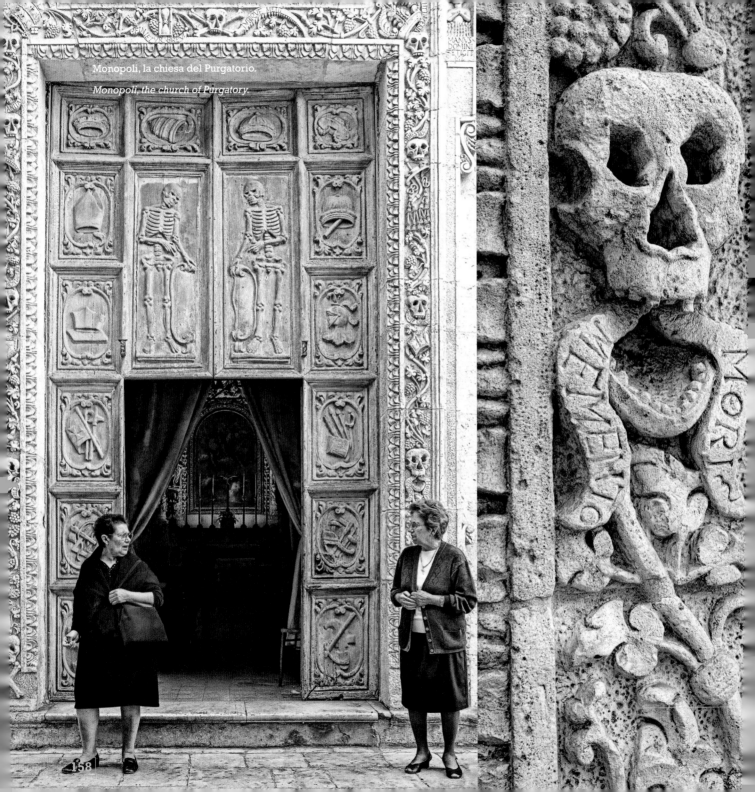

Monopoli, la chiesa del Purgatorio.

Monopoli, the church of Purgatory.

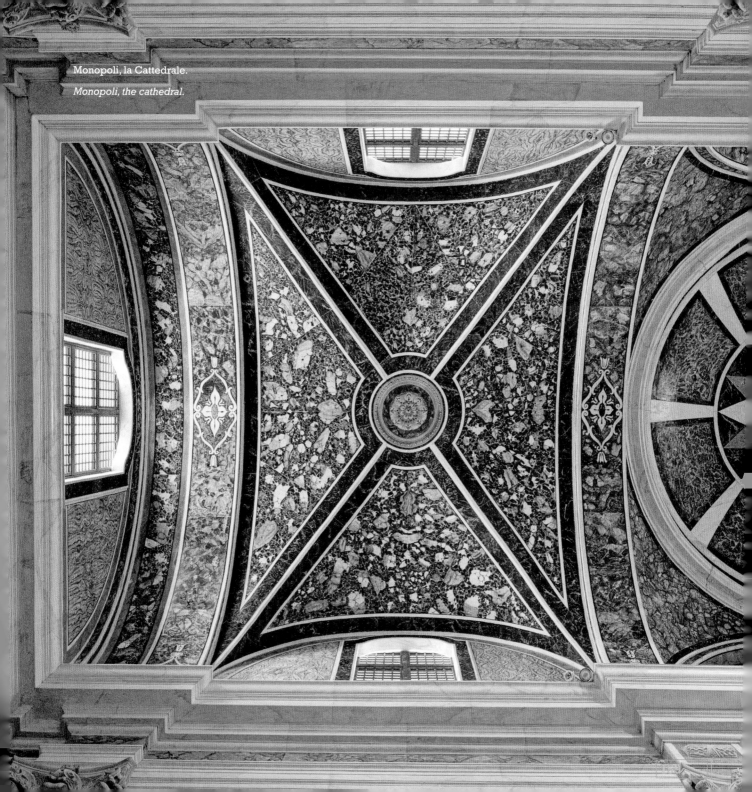

Monopoli, la Cattedrale.

Monopoli, the cathedral.

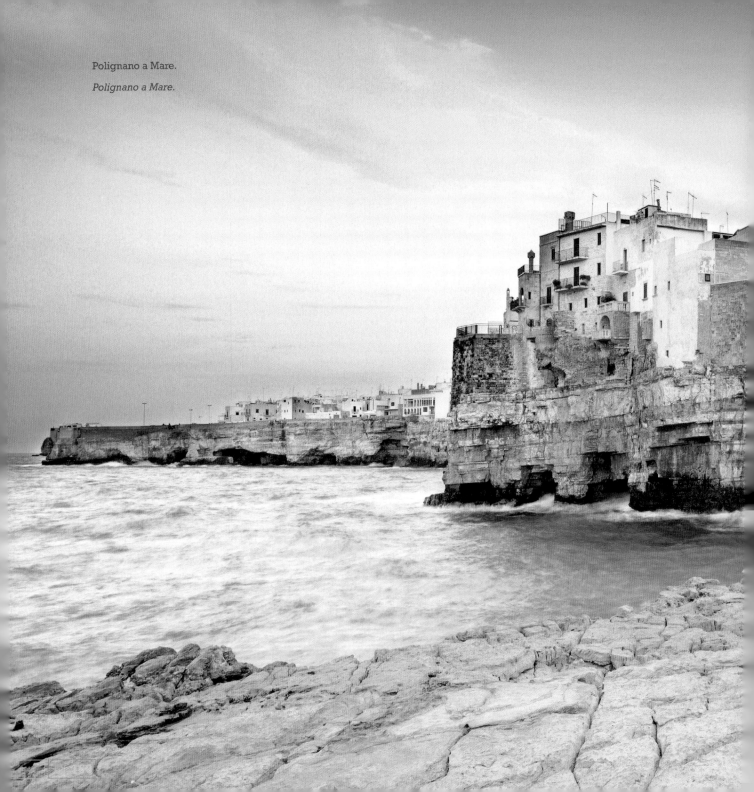

Polignano a Mare.

Polignano a Mare.

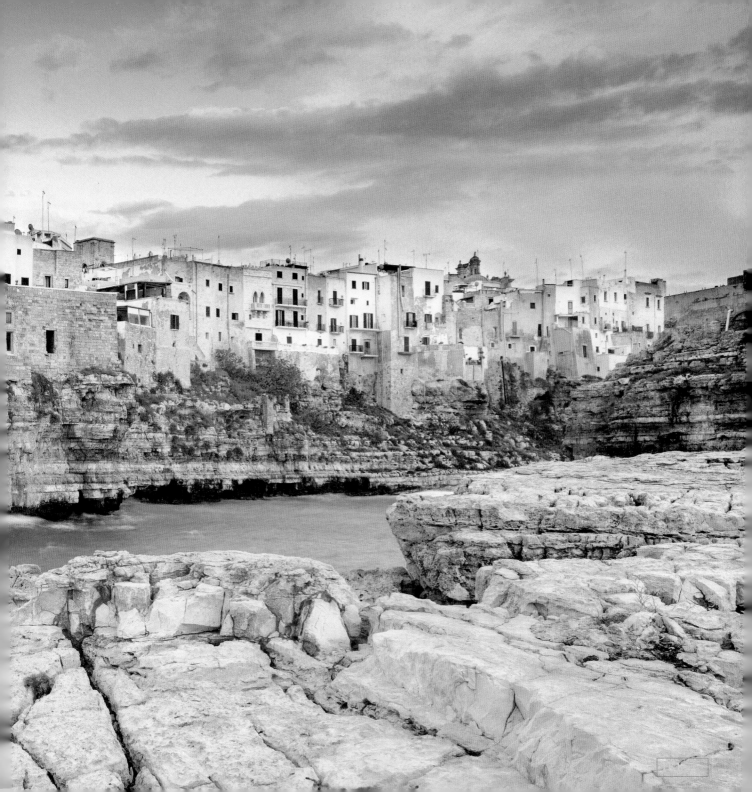

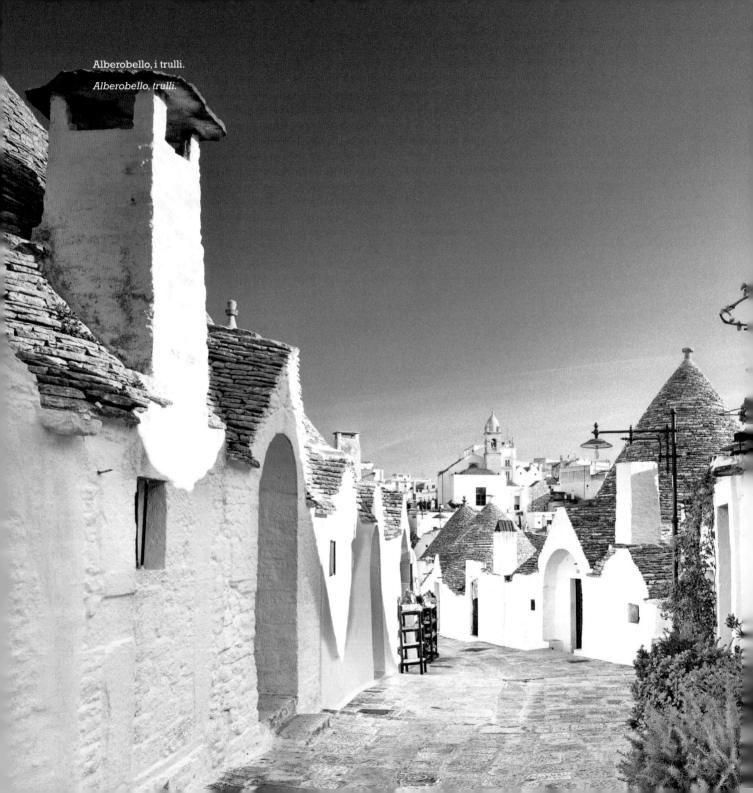

Alberobello, i trulli.
Alberobello, trulli.

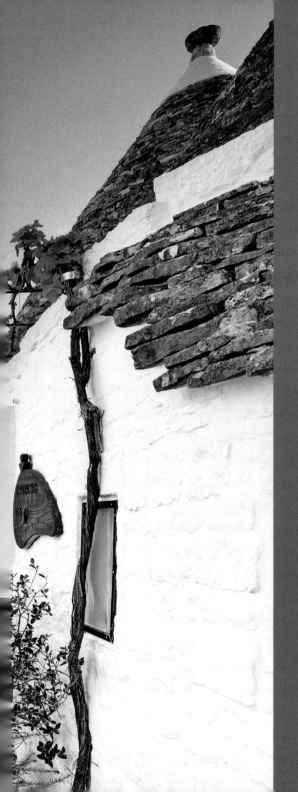

Un angolo di Puglia incantato e quasi intatto: campagne ordinate, muretti a secco, paesini da Oriente, la scoperta dei "surreali" trulli di Alberobello e del barocco martinese...

valle d'itria
the itria
valley

A magical corner of Puglia that's all but unspoilt, with orderly countryside, dry stone walls, towns with a Grecian feel and the surreal trulli of Alberobello.

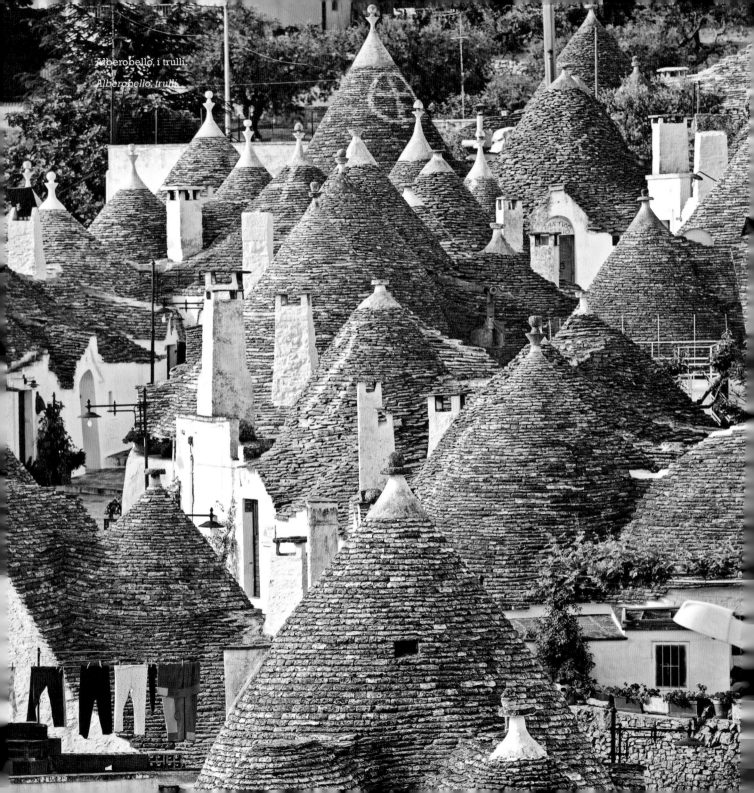

Alberobello, i trulli.

Alberobello, trulli.

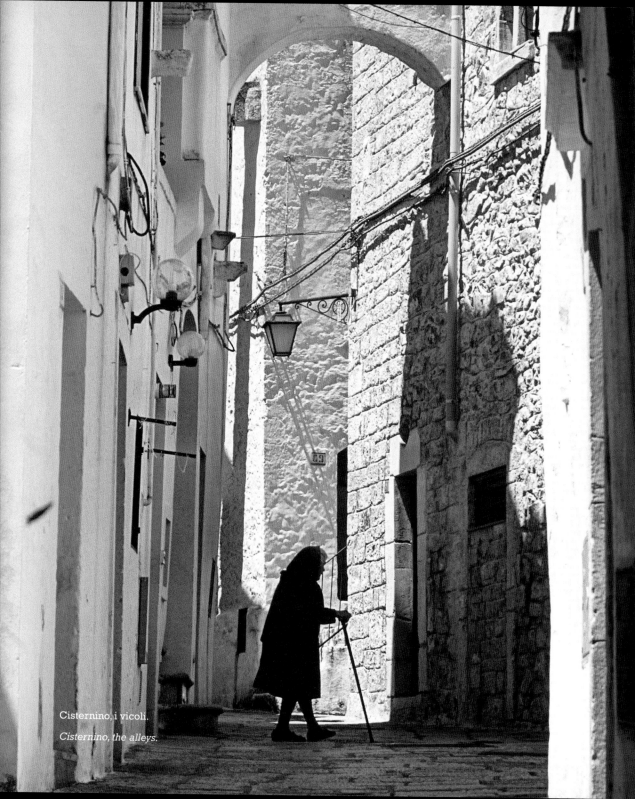

Cisternino, i vicoli.

Cisternino, the alleys.

È di un bianco puro, quasi abbagliante, il cuore della Puglia. Il bianco delle facciate puntualmente passate ogni primavera a calce, che disinfetta e illumina, il bianco della pietra che riveste le strade, così consunta da sembrare sempre umida. Sogni di città esotiche si materializzano a Cisternino, Locorotondo, Martina Franca, Alberobello e la sensazione si conferma nell'intrico dei vicoli ombrosi che inaspettatamente aprono ad assolate e solitarie piazzette. Ho provato più volte l'emozione metafisica di aggirarmi tra i vicoli nel primo pomeriggio estivo, quando la luce cancella le ombre e i paesi sembrano trattenere il respiro per poi liberarlo al primo calar del sole. Dove siete finiti tutti? Niente tuttavia stupisce più di Alberobello, dove capanne coniche pietrificate evocano un luogo più da fiaba che reale.

>> pag. 171

Puglia has a snow white, almost glowing, heart. There's the white of the façades, regularly whitewashed every springtime to bring them to a gleaming finish, and the white of the paving stones, so worn they seem permanently wet. Your every dream about exotic cities comes to life in Cisternino, Locorotondo, Martina Franca and Alberobello. And the feeling only gets stronger as you wander through their tangles of shady passages and alleyways that unexpectedly open onto sunny, solitary squares. I've experienced several times the almost mystical feeling of wandering alone in these tiny streets in the early afternoon, when the light replaces the shadows and these towns seem to be holding their breath, only to exhale with the first hint of sunset. But nothing will surprise you more than Alberobello, where the trulli create an atmosphere that's closer to fantasy than reality.

>> page 171

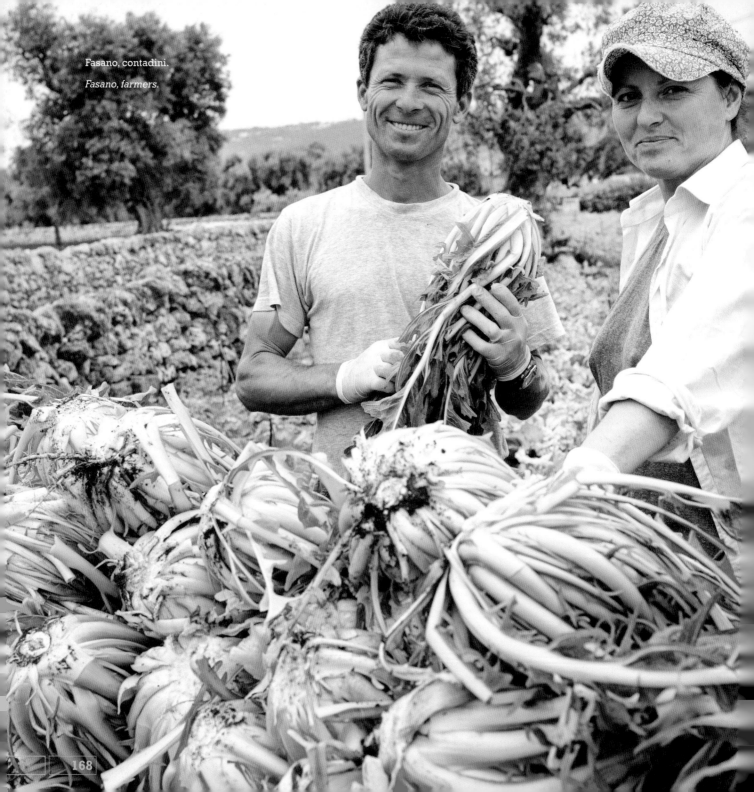

Fasano, contadini.

Fasano, farmers.

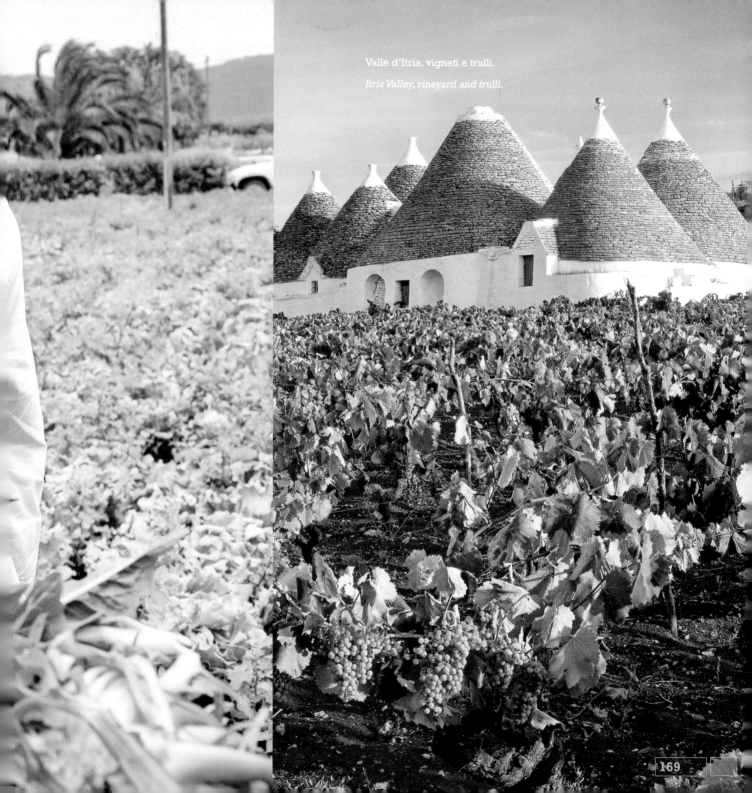

Valle d'Itria, vigneti e trulli.
Itria Valley, vineyard and trulli.

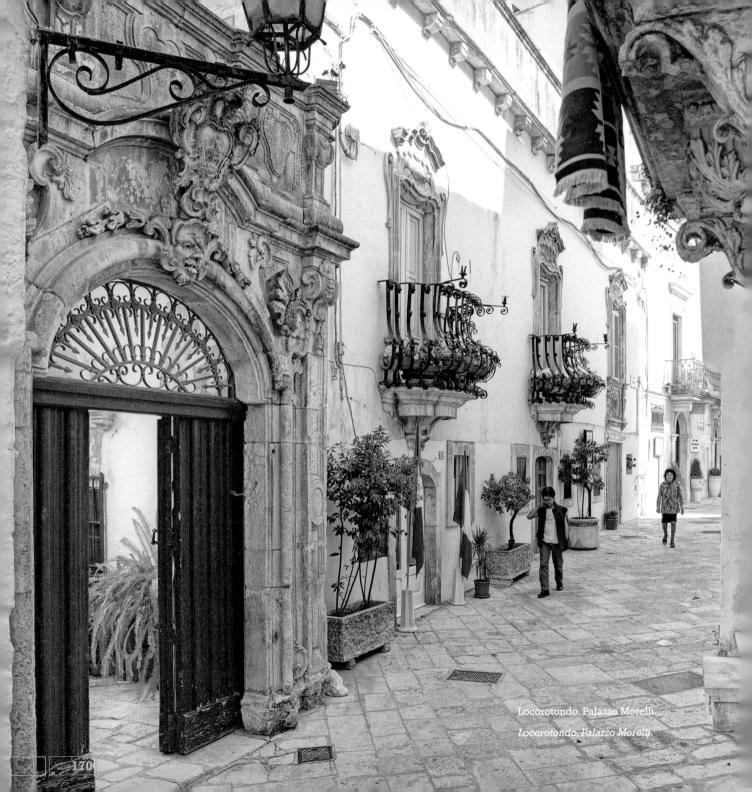

Locorotondo, Palazzo Morelli.

Locorotondo, Palazzo Morelli.

<< pag. 167 La certezza arriva di sera, spentisi i riflettori turistici, quando il villaggio si rimpossessa della sua anima di pietra e di calce e i trulli si trasformano in antiche concrezioni rocciose, rese ancor più misteriose dagli arcani simboli dipinti. Tutt'intorno una campagna rigogliosa, ordinata e punteggiata di case e masserie, naturalmente bianche. Ulivi, mandorli e fichi d'India. Muretti a secco a perdita d'occhio assemblati pietra su pietra con sapienza e infinita pazienza. In lontananza l'Adriatico, di un blu intenso, ricorda che l'Oriente non è poi troppo lontano.

<< page 167 *And any suspicion that this might be reality is washed away as night falls, when the tourist lights are turned off and the village reclaims its stony soul. It's then that the trulli transform into ancient rock formations, made even more mysterious by the arcane symbols painted on their stones. The countryside of the Itria Valley is lush, orderly and dotted with houses and farms, which, naturally, are also white. There are olive trees, almond trees and prickly pears. Dry stone walls stretch as far as the eye can see, each one built stone by stone with infinite skill and patience. In the distance lies the Adriatic in all its intense blueness, reminding us that maybe the East really isn't that far away.*

MARTINA FRANCA

Un carattere ancora diverso dalle altre rende questa cittadina affacciata sulla Valle d'Itria una nobile capitale del Barocco: al bianco dominante si sommano le bizzarrie degli scalpellini che sulle facciate delle chiese o nei balconi hanno lasciato intagli di pietra fantasiosi e scenografici. Varcata la porta d'accesso, il visitatore è risucchiato in un groviglio di candide stradine, spiazzato da "formicolanti" facciate barocche, ammaliato dalla gioia dei suoi ricami di pietra, coinvolto dalla grazia dei suoi abitanti, stupito dalle quiete del suo vivere, tentato dai profumi sopraffini che soffiano dalle cucine. Per ultimo, un affaccio alla "balconata" che dà sulla Valle d'Itria, la campagna, i trulli e Locorotondo lassù in alto riconcilia con il mondo.

MARTINA FRANCA

Overlooking the Itria Valley and with a personality that's quite different from other towns, Martina Franca is a noble capital of Baroque art. Here, the ever-present white combines with the strange creations of the stone-masons who carved the church façades and balconies. The moment you pass through the city gates, you're drawn into a tangle of snowy white alleyways, baffled by dazzling Baroque façades, bewitched by stone decorative work, warmed by the friendliness of the inhabitants and their relaxed lifestyle, and tempted by the cooking smells as they waft out from unseen kitchens. Martina Franca is like a balcony overlooking the Itria Valley, the countryside and the trulli. Locorotondo looms in the distance, bringing you back in touch with the rest of the world.

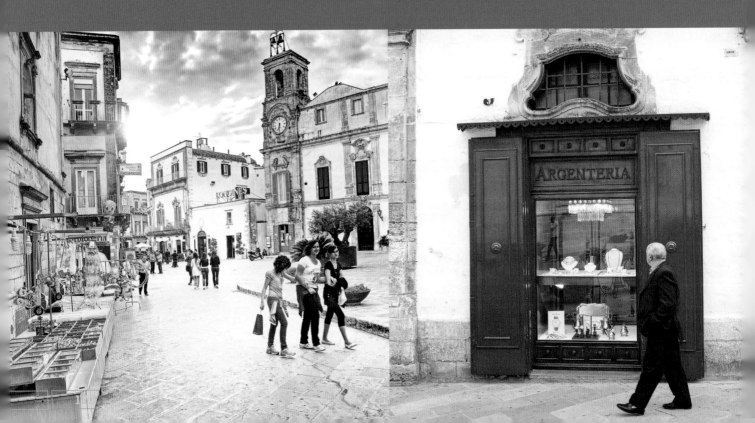

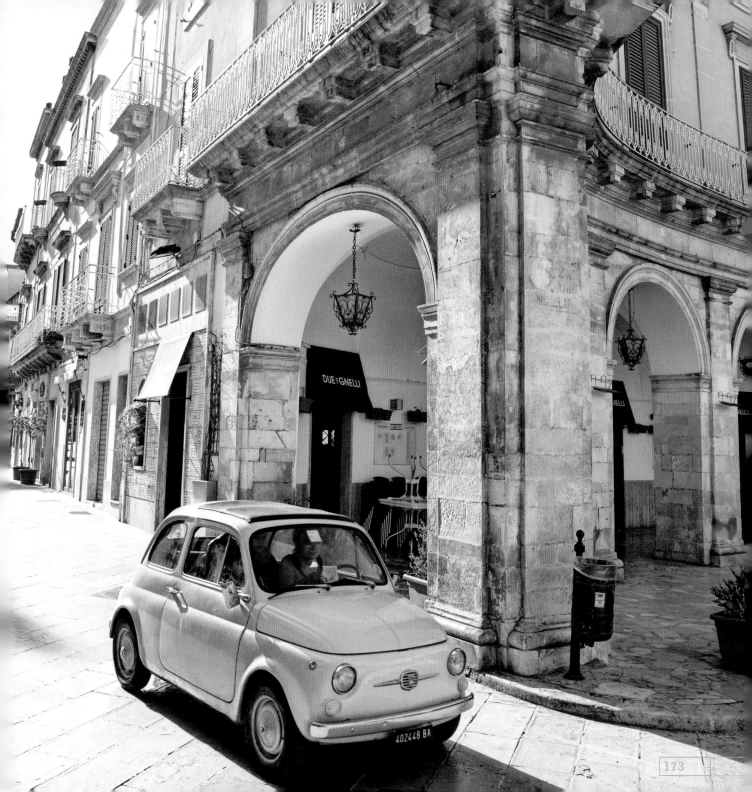

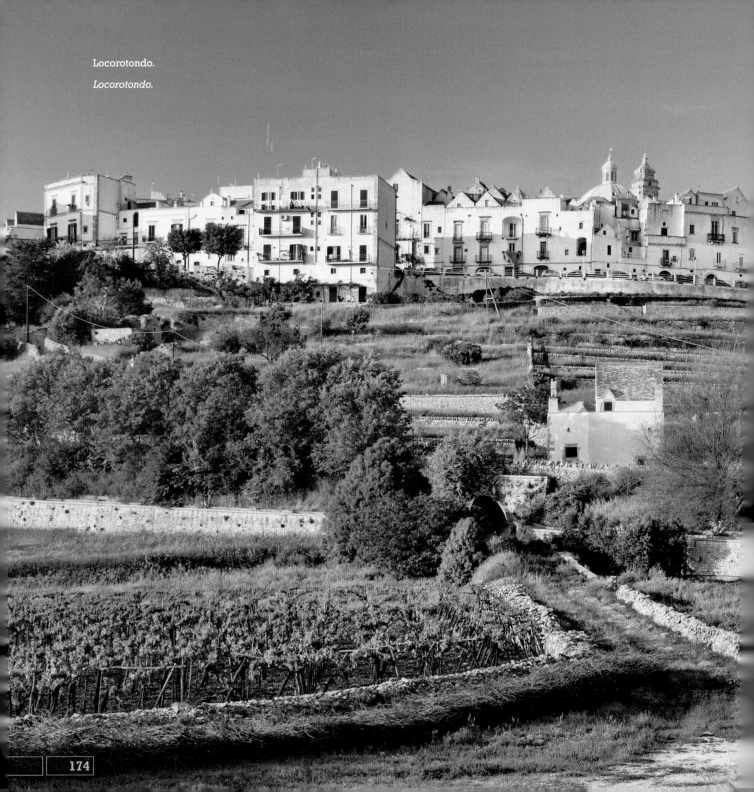

Locorotondo.
Locorotondo.

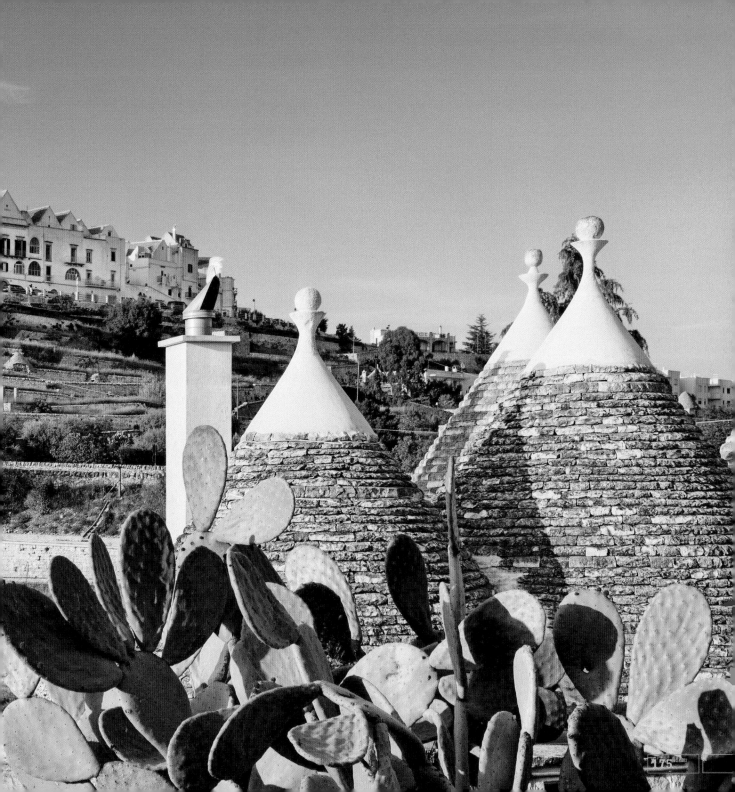

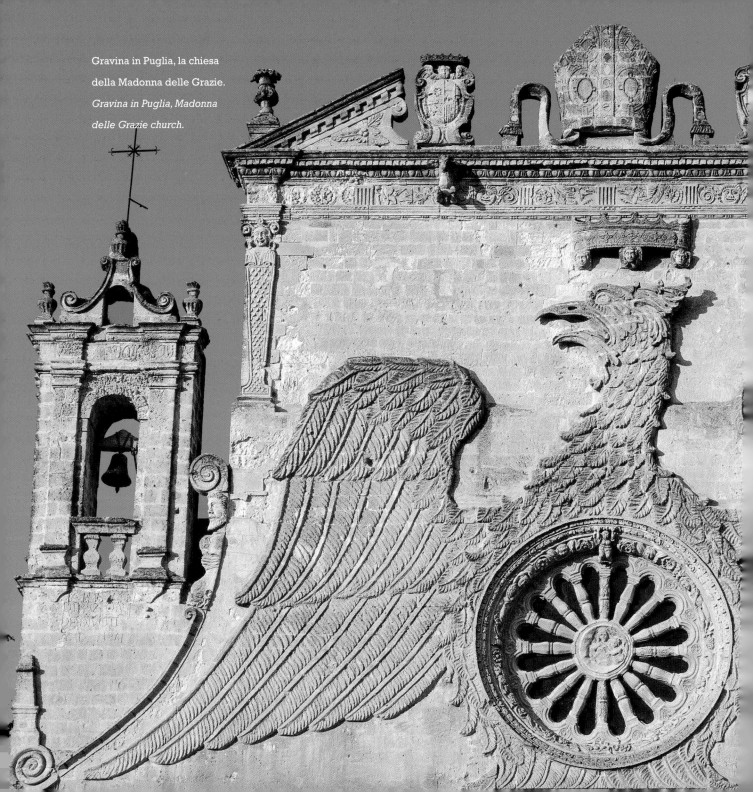

Gravina in Puglia, la chiesa
della Madonna delle Grazie.
*Gravina in Puglia, Madonna
delle Grazie church.*

Le Murge sono il cuore, non soltanto geografico, della Puglia: sono la sua anima più celata e segreta, perciò la più ammaliante...

cuore
di pietra
heart of
stone

Murgia is not only the geographical heart of Puglia, it's also where the region's most secret and enchanting heart lies hidden.

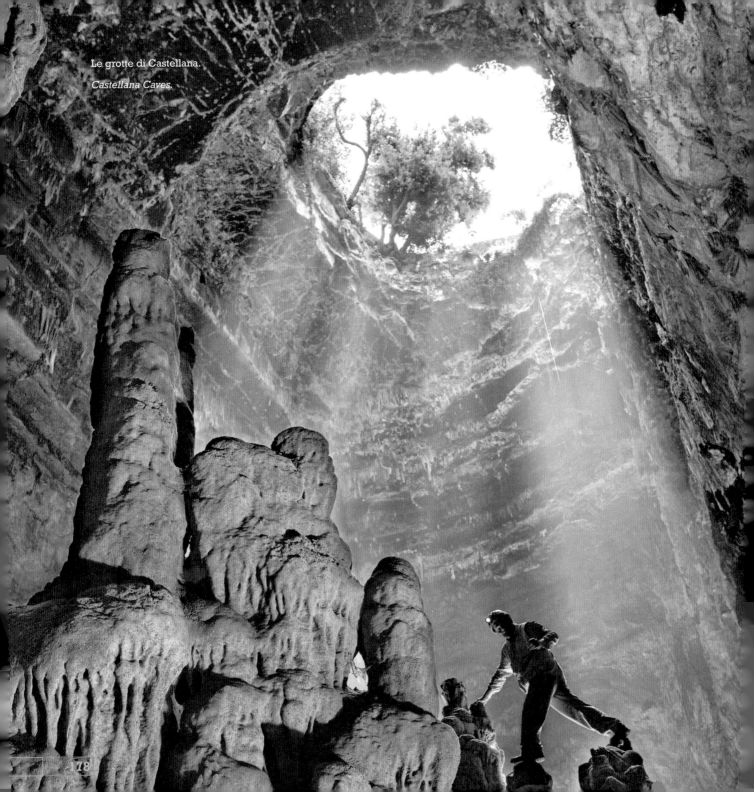

Le grotte di Castellana.

Castellana Caves.

«Apulia petrosa» non era solo un modo di dire degli antichi. La Puglia ha davvero uno scheletro roccioso, che riaffiora come una gobba nel brullo altopiano delle Murge, affonda in profondità nelle innumerevoli cavità da cui è punteggiata, dal Gargano al Salento, e si getta in mare spesso senza preavviso. Sono rilievi modesti quelli murgiani, poche centinaia di metri di roccia carsica, che esplodono in primavera in subitanee e coloratissime fioriture e che in estate lasciano il posto alla pietra nuda emergente dal terreno. Paesaggi lunari, aspri, di una bellezza incantata e irreale. Scenari tormentati da doline e inghiottitoi, forse in comunicazione diretta con il centro della Terra. La pietra è anche quella messa pazientemente in opera dall'uomo: muretti a secco, jazzi, rifugi, masserie, insieme al gigantesco "fiore di pietra" di Castel del Monte. E quando il suolo affonda lo fa in maniera davvero spettacolare: le gravine, antichi canyon scavati da fiumi preistorici, >> pag. 181

'Puglia of stone' was more than an expression used by my ancestors. The region really does have a stony skeleton, which rises in rugged plateaus in the Murgia sub-region, sinks down low in the countless caves that dot the countryside from Gargano to Salento, and then finally dives into the sea, often when you least expect it. The rocky hills of Murgia are quite low at just a few hundred metres. In the spring they explode with colourful flowers, which in summer give way to bare rock thrusting from the ground – a harsh lunar landscape with an enchanting, unreal beauty. The scene is riddled with potholes and sinkholes, which maybe even reach the centre of the earth. The stone is the same that people have patiently worked over the centuries to create dry stone walls, refuges, farm buildings and the enormous 'stone flower' of Castel del Monte. And when the land drops away, it does it in truly spectacular >> page 181

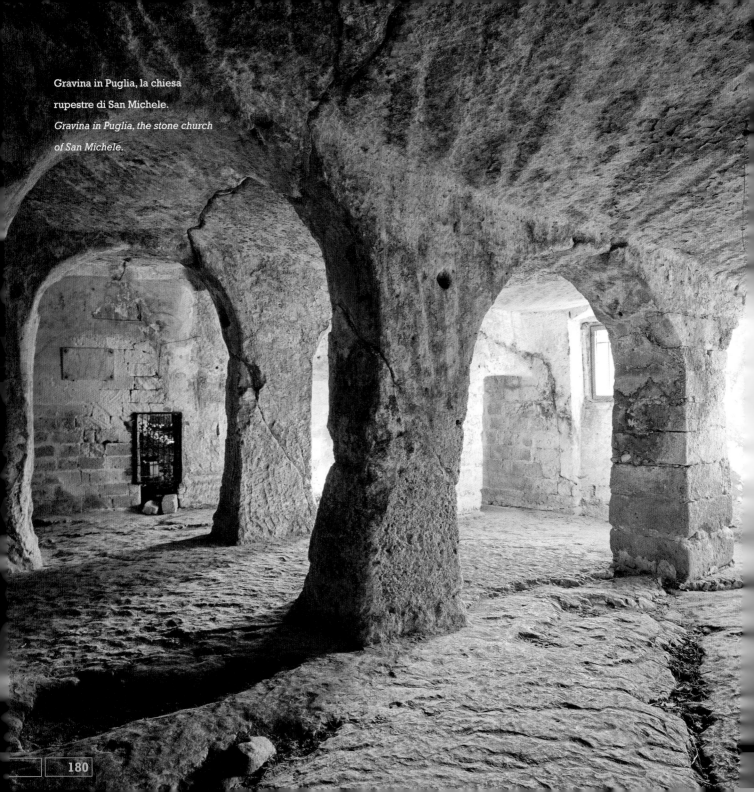

Gravina in Puglia, la chiesa
rupestre di San Michele.
Gravina in Puglia, the stone church
of San Michele.

<< pag. 179 trafiggono la terra pugliese, quasi ferendola. Grotte e anfratti simili a occhi scrutano dai fianchi scoscesi, rifugio di antichi abitatori e di eremiti, avvantaggiati dal clima temperato delle gravine. Le cripte affrescate sono impregnate di una religiosità orientale che ricorda l'origine di quelle genti: dal sottosuolo santi e martiri dipinti vegliano su queste terre. Una natura selvaggia irrompe tra le rocce inebriando l'aria di profumi. Aggrappate ai burroni, Gravina in Puglia, Massafra e Grottaglie rievocano le atmosfere rupestri della loro "cugina" più celebre, Matera. La meraviglia continua anche nel sottosuolo, lontano dagli sguardi comuni. Goccia a goccia, millennio dopo millennio, l'acqua costruisce la pietra, la scava e la leviga. Nelle Grotte di Castellana merletti di poetica raffinatezza, torri di avveniristica ingegneria, forme di ardita concezione. A ricordare che tutto è in movimento, anche nelle viscere della Puglia.

<< page 179 *fashion, with ravines and ancient canyons carved out by prehistoric rivers that seem to puncture the earth. Like eyes, caves and ravines scour the steep slopes, refuges of ancient inhabitants who took advantage of the cooler temperatures in these places. Frescoed crypts are impregnated with eastern religiosity, recalling the origins of these people. From beneath the earth, paintings of saints and martyrs keep watch over these lands. Wild nature bursts forth from between the rocks, filling the air with its scents. Riddled with ravines, Gravina in Puglia, Massafra and Grottaglie conjure up the same 'rocky' atmosphere as their more famous cousin, Matera. And the marvels extend to under the ground, far from mortal eyes. Drop by drop, millennium after millennium, the water has moulded and smoothed the stone. In the caves of Grotte di Castellana there are crenallated walls of almost poetic elegance, futuristic towers and shapes that could have been created by today's most avant-garde designers, reminding us that everything is in constant movement, even deep below the earth of Puglia.*

PANE E DINTORNI

Un tour per i forni di Altamura è una di quelle esperienze che riempiono i sensi e l'anima, perché qui si produce un pane fragrante e gustoso, celebre fin dall'antichità e citato anche da Orazio. Persino la multinazionale del *fast food* ha dovuto chiudere bottega in fretta e furia: gli altamurani hanno dato un grande esempio di "localismo"! Ma basta farsi un piccolo giro per la regione per accorgersi di quanto sia radicata la cultura del pane, memoria indelebile della civiltà contadina: dai forni di Altamura, Monte Sant'Angelo e Laterza il pane pugliese si diffonde ormai per tutta l'Italia. E a solleticare il palato ci sono poi i pizzi, le pucce, i rustici, i panzerotti, la focaccia barese: infinite varianti di combinare la farina con pochi ingredienti. Immancabili poi i tarallini, semplici o aromatizzati, che colorano gli aperitivi con il loro sapore inconfondibile.

BREAD AND MORE

A tour of the bakeries in Altamura is an experience that satisfies the senses and soul. The bread here is sweet smelling and delicious, celebrated since antiquity and mentioned by the ancient Roman poet Horace. There was once a multinational fast food outlet here. But it soon shut up shop, with the local people proudly preferring their own fare. Even a quick tour of the region is enough to show you just how rich the culture of bread is in Puglia, as the indelible legacy of local farming traditions. The bread made in the bakeries of Altamura, Monte Sant'Angelo and Laterza now sells throughout Italy. And just some of the local varieties include pizzi, rustici, panzerotti and focaccia from Bari – infinite variations on the theme of flour, water and a few other ingredients. And don't miss out on tarallini, either plain or flavoured, which add a splash of colour and unmistakable flavour when served with aperitifs.

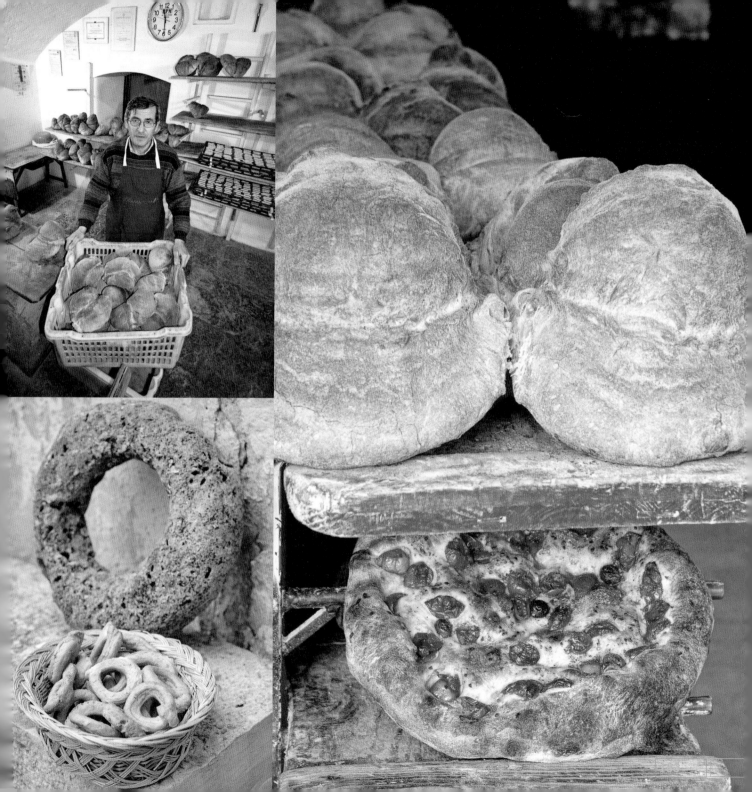

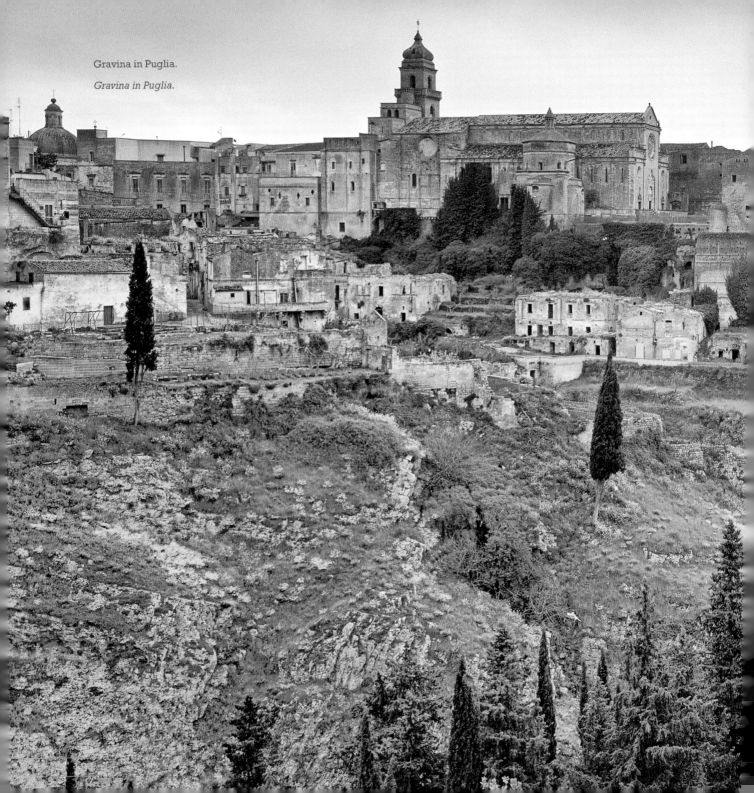

Gravina in Puglia.

Gravina in Puglia.

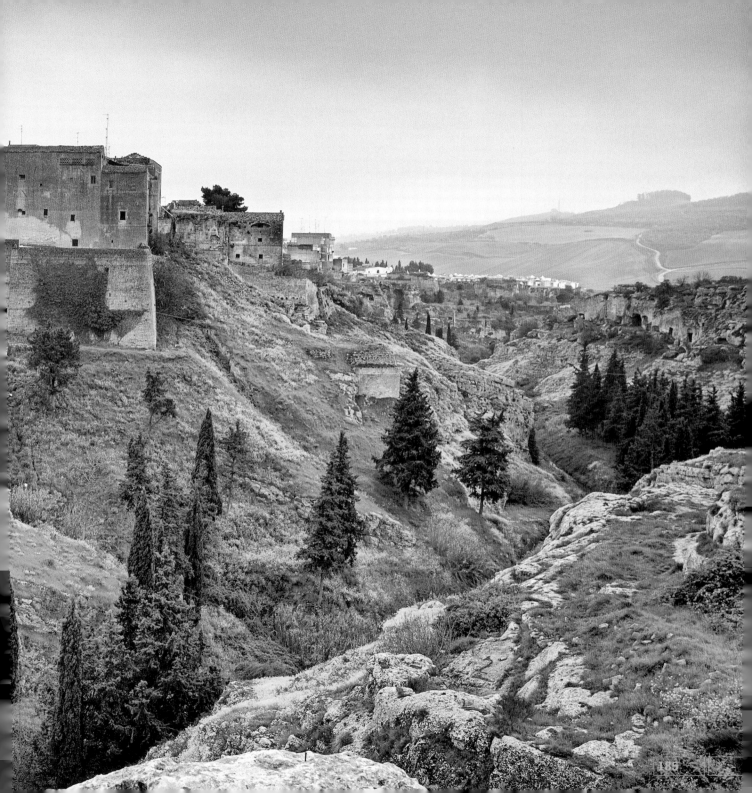

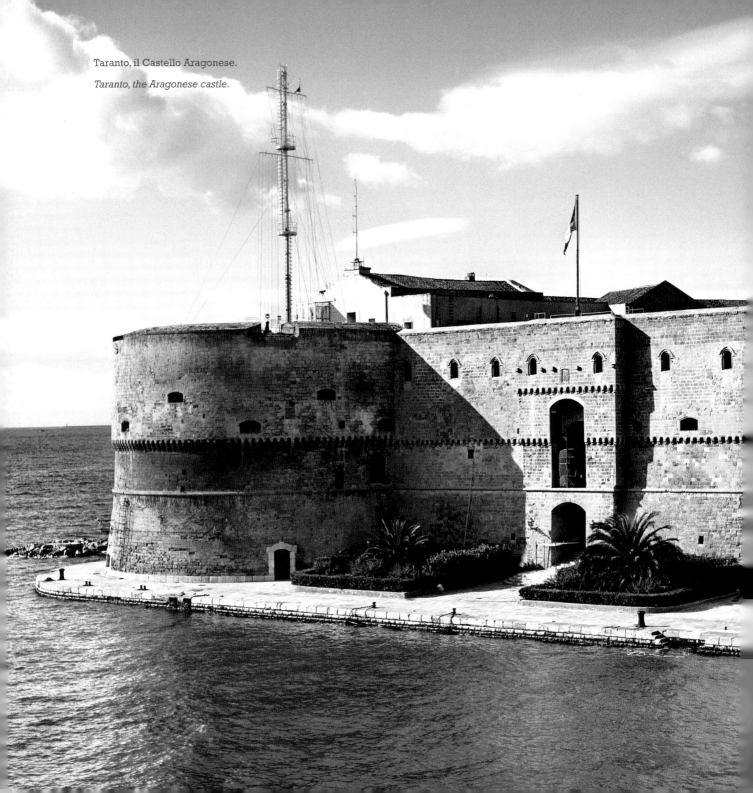

Taranto, il Castello Aragonese.

Taranto, the Aragonese castle.

Custodisce come laghi i due specchi di mare più interni, calmi e argentei. E che nostalgia perdersi tra le ricchezze del suo Museo...

taranto

taranto

The city overlooks two inland seas, as calm and silvery as lakes. Lose yourself in the past in the richness of its museum.

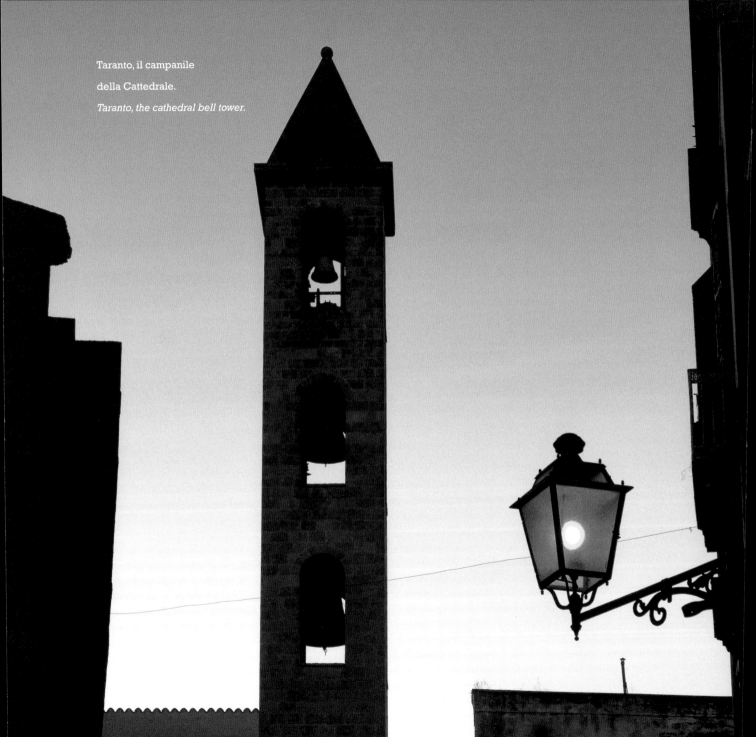

Taranto, il campanile
della Cattedrale.
Taranto, the cathedral bell tower.

Vi fu un tempo in cui Taranto era davvero una delle città più importanti del mondo. Come le altre "metropoli" elleniche, la capitale della Magna Grecia era ricca di templi marmorei, di piazze porticate, di teatri, di grandiose sculture bronzee. Fervide le attività che si svolgevano in città, tutta racchiusa nelle sue lunghissime mura, che dall'alto dell'acropoli guardava a un tempo al Mar Grande e al Mar Piccolo e che arrivò a contare ben 300 000 abitanti. Dolce doveva essere la vita, raffinati i suoi abitanti. Oggi l'aura di quell'antica bellezza si può leggere in tralice, nelle vetrine del Museo archeologico e nei suoi ineguagliabili ori. La città bizantina e poi medievale ha spazzato via i luoghi sacri agli dei pagani in cima all'acropoli, che occupava scenograficamente l'isola. È a Taranto vecchia che pulsa il cuore autentico della città. Abbiate la pazienza di svegliarvi al mattino presto >> pag. 193

Taranto was once one of the most important cities in the world. Like other Hellenic cities, the capital of Magna Grecia was rich with marble temples, porticoed squares, theatres and breathtaking bronze statues. Closed off behind its extensive walls, the city was a hive of activity. From the top of its acropolis, it was possible to see as far as the Mar Grande and Mar Piccolo in this city whose population once reached 300 thousand. Life here must have been pleasant and the people cultured. You can still see something of this ancient beauty at the archaeological museum with its amazing gold work. But this Byzantine, and then medieval, city has wiped away the pagan shrines to the gods at the acropolis, which once dominated the island. Old Taranto is where the city's true heart beats. Try getting up early enough to watch the fishing boats come back in – the sunburnt faces of the fishermen, the fish >> page 193

LA CERAMICA DI GROTTAGLIE

Che sfacciate queste "pupe" a mostrare con tanta disinvoltura le proprie grazie ai passanti, accalcate nelle vetrine degli artigiani! Ma, stupefacente a vedersi, una di esse porta… i baffi! Un'antica leggenda narra che fu il marito di una fanciulla grottagliese a ordire questo stratagemma per impedire al signorotto locale di consumare l'odiato *ius primae noctis* con la sua fresca sposa. Scoperto l'inganno, il feudatario lo costrinse a portargli tutto il vino prodotto nei suoi vigneti in giare aventi le sue fattezze. Accanto a quelle più tradizionali e di uso pratico, la ceramica grottagliese si è arricchita di forme ispirate al design, ma la cura e lo stile restano inconfondibili. Ma non basta guardare un artigiano al tornio per rubargli un pizzico della sua maestria: solo le sue mani guizzanti possono creare autentici prodigi di statica, come i fischietti, piccoli "monumenti" di ceramica.

THE CERAMICS OF GROTTAGLIE

In Grottaglie you'll find shop windows full of ceramic dolls casually showing off their beauty to passers-by. Among them, you might even find one with whiskers… According to an ancient local legend, a man ordered his bride to put on a fake beard so as to stop the local lord from exercising his right of ius primae noctis *– that is, the right of a lord to the matrimonial bed on the first night of a commoner's marriage. When the lord discovered what was going on, he ordered the man to bring him all the wine he made in his vineyard in ceramic jars bearing his own likeness. Alongside the more traditional and practical creations, Grottaglie ceramics also feature designer shapes. But the care and style are always unmistakable. This is a skill that takes years to master as well as hands nimble enough to create such wonders as the Grottaglie whistles, each one a tiny monument to the potter's art.*

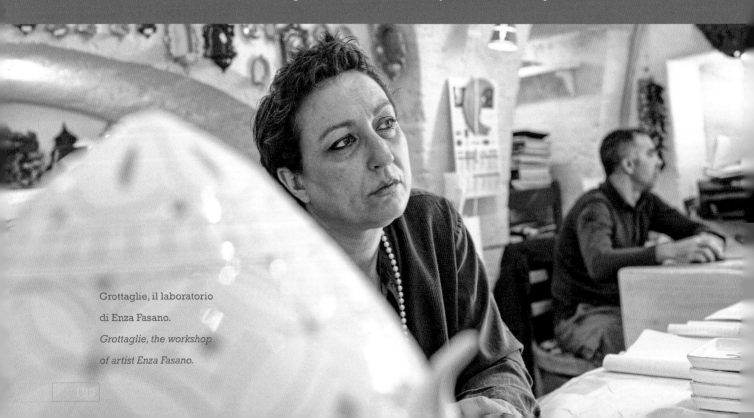

Grottaglie, il laboratorio
di Enza Fasano.
Grottaglie, the workshop
of artist Enza Fasano.

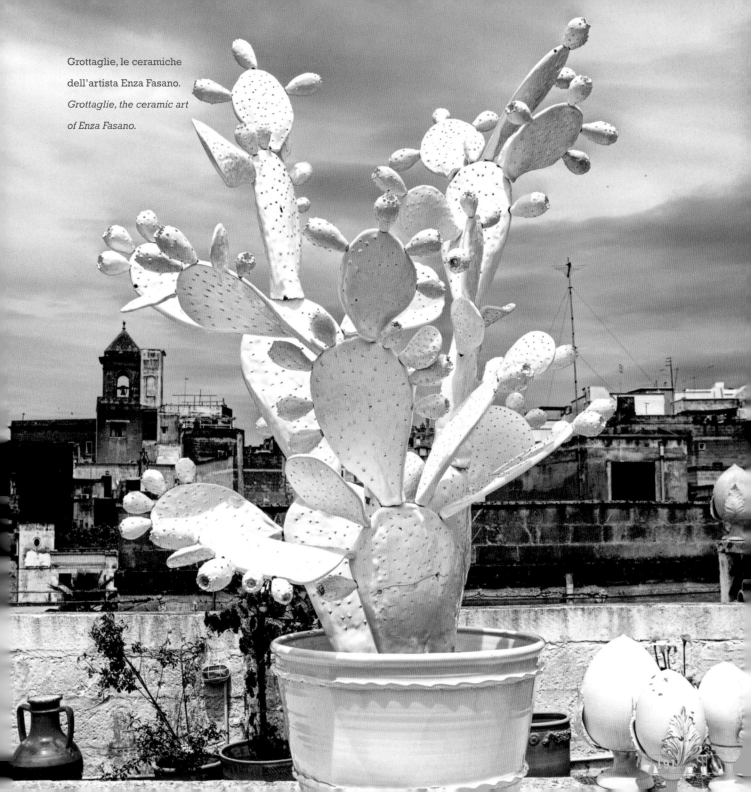

Grottaglie, le ceramiche
dell'artista Enza Fasano.
*Grottaglie, the ceramic art
of Enza Fasano.*

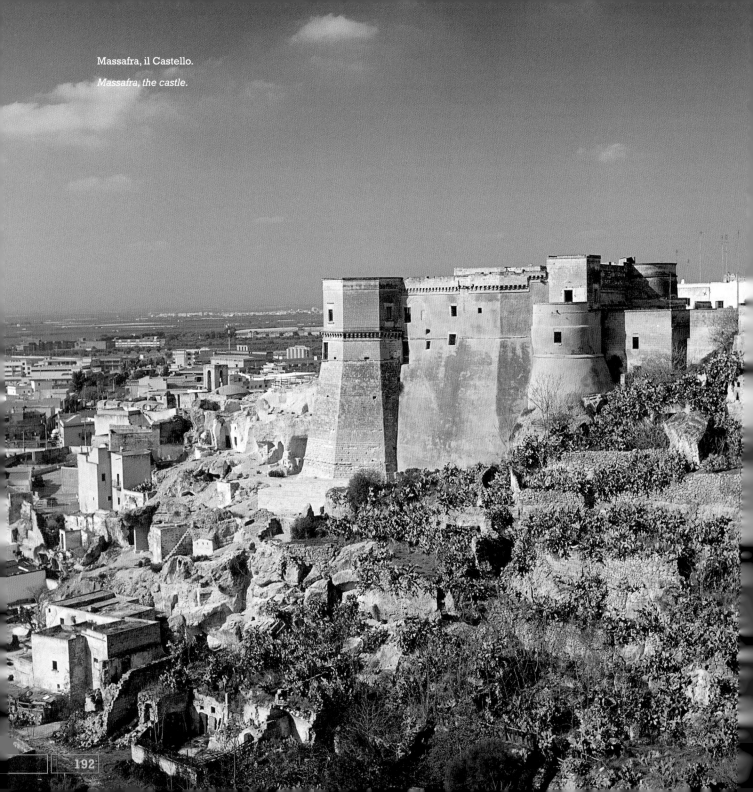

Massafra, il Castello.

Massafra, the castle.

<< pag. 189 ad attendere il rientro delle barche: i volti bruciati dal sole dei pescatori, il mercato del pesce che riempie di colori, di suoni e di odori l'affaccio al Mar Piccolo, un mare più simile a un lago, mai increspato e dai riflessi argentei. Nei vicoli stretti e ombrosi brulica l'umanità tarantina: è un miscuglio di volti, di accenti, di panni stesi ad asciugare, di palazzi barocchi e di chiesette: un mazzo di case strette le une alle altre appollaiate su un'isola come fili d'erba su una zolla. E lo sguardo coglie come in un cannocchiale il mare che fa capolino tra un palazzo e l'altro. E lì dove la città moderna ha fagocitato la *polis* greca vive la nuova Taranto. Solo un ponte a separare due mondi così lontani, che non a caso interrompe a volte questo legame consentendo il transito delle navi. Tutt'intorno lo Ionio bagna con i suoi colori l'antica capitale, ricordandone l'origine: in fondo non fu così difficile per gli Spartani colonizzare una terra già baciata dalla bellezza...

<< page 189 *market that fills the sea front with colour, sounds and smells, and the sea itself with its silvery reflections, which is more like a lake and never choppy. Taranto's narrow, shady streets teem with humanity – a mixture of faces, accents, clothes hung out to dry, Baroque palaces and churches, houses packed in side by side like grass clinging to a clod of earth. Then, as if through a telescope, the eye catches the sea as it peeks out from between one building and the next. And there, where the modern city has gobbled up the Greek* polis, *lies New Taranto. Only a bridge connects these two distant worlds, which, appropriately, at times even divides them when it opens to allow a ship to pass. All around, the Ionian Sea bathes the ancient capital in its colours, reminding it of its own origins.*

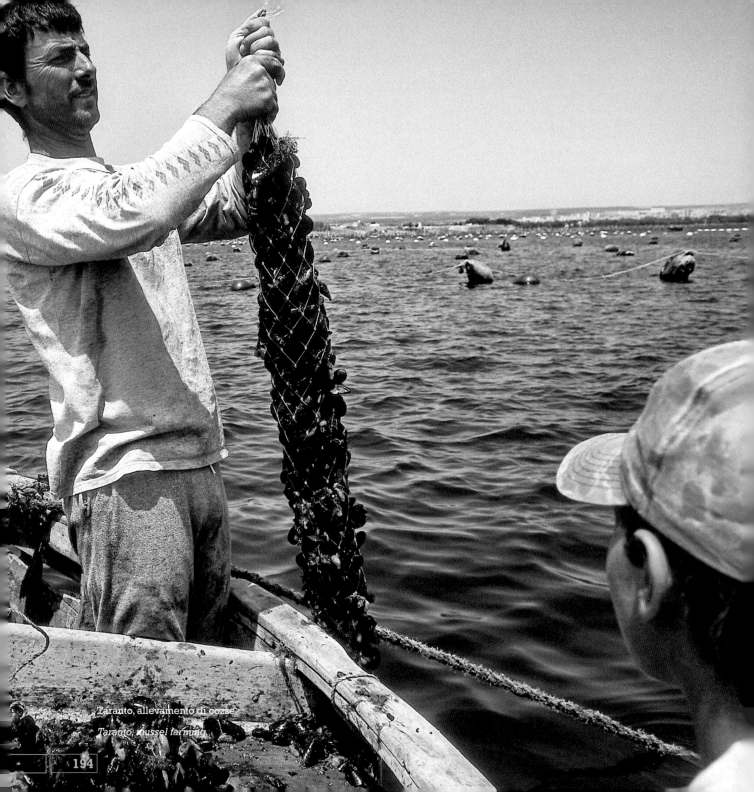

Taranto, allevamento di cozze
Taranto: mussel farming

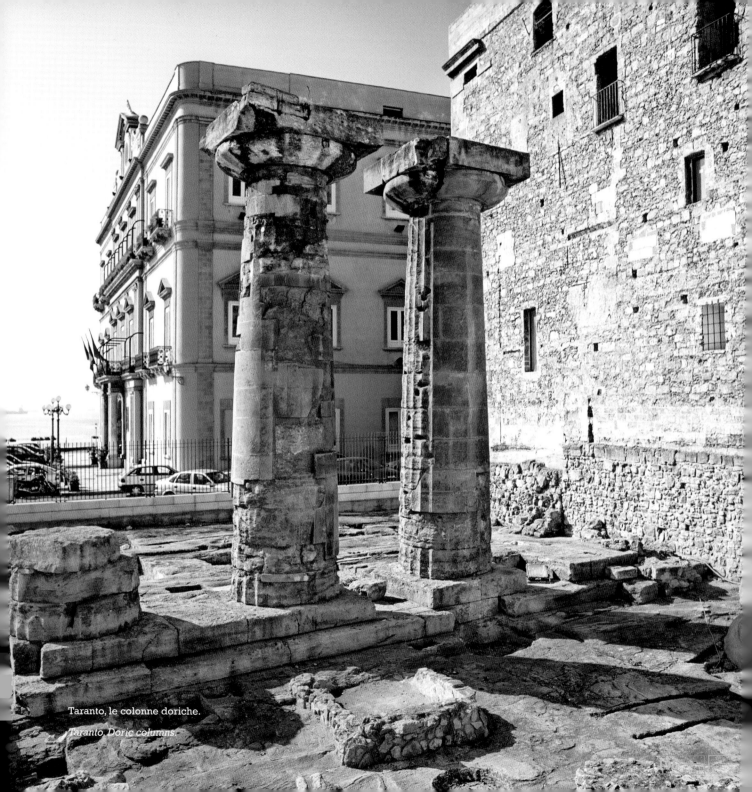

Taranto, le colonne doriche.

Taranto, Doric columns.

Dettagli delle colonne
all'interno del Duomo.
*Detail of the columns inside
the cathedral.*

Barocca per antonomasia, elegante nell'animo, scoppiettante di energia: è la piccola "capitale" del Salento ed è qui che si vorrebbe fermare il tempo felice...

lecce lecce

Baroque by nature, elegant to its core, bursting with energy – Lecce is the small 'capital' of the Salento Peninsular, where you'll wish that time could stand still.

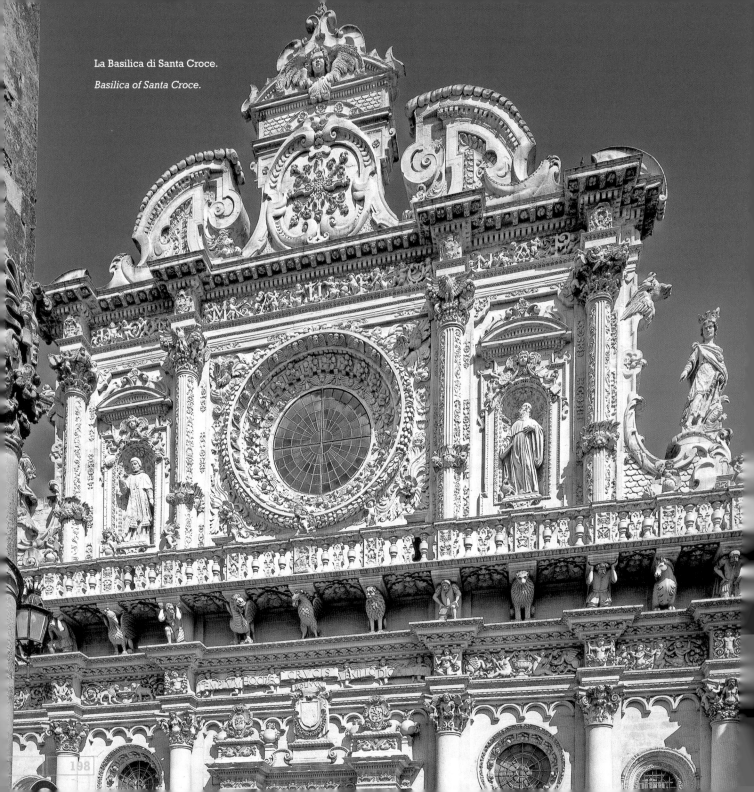

La Basilica di Santa Croce.

Basilica of Santa Croce.

La prima volta che l'ho visitata, Lecce mi ha dato l'impressione di essere tutta una gigantesca quinta teatrale, pronta per essere smontata e riposta in magazzino da un momento all'altro. Così per il "palcoscenico" naturale di Piazza del Duomo, per la formicolante facciata di Santa Croce e del Convento dei Celestini o per i set all'aria aperta di via Libertini e via Palmieri, zeppi di chiese e dimore nobiliari. Ma poi quella leggiadria e quella grazia, quella vivacità e fantasia, le ho lette su ogni portale di chiesa e facciata di palazzo, su ogni balcone e finestra, a ogni angolo della città. L'ho scorta nei gesti e nei visi dei leccesi e ne ho dedotto che non può essere tutto effimero. La bellezza a Lecce non è solo un fatto pubblico. Basta varcare un portone, attraversare un cortile, entrare in un chiostro, visitare una casa per scorgervi i segni di una cura particolare, di un'attenzione al >> pag. 203

The first time I visited Lecce, I had the feeling that the city was one enormous theatre set, just waiting for someone to come along, pack it up and put it in storage somewhere. Nowhere was this feeling stronger than in the 'natural' stage of Piazza del Duomo, the amazing façades of Santa Croce and the Convento dei Celestini, and the outdoor set of Via Libertini and Via Palmieri, with their numerous churches and stately homes. But there's also a delicacy, vivacity and creativity about Lecce, which I saw in every church portal and building façade, in every balcony and window, and in every corner of the city. I also saw it in the gestures and faces of the people, and decided that there's something very special going on here. And the beauty of Lecce continues behind the façades. Just open a doorway, cross a courtyard, walk through a cloister or visit a home and you'll find all the signs of an attention >> page 203

La chiesa di San Matteo.

San Matteo church.

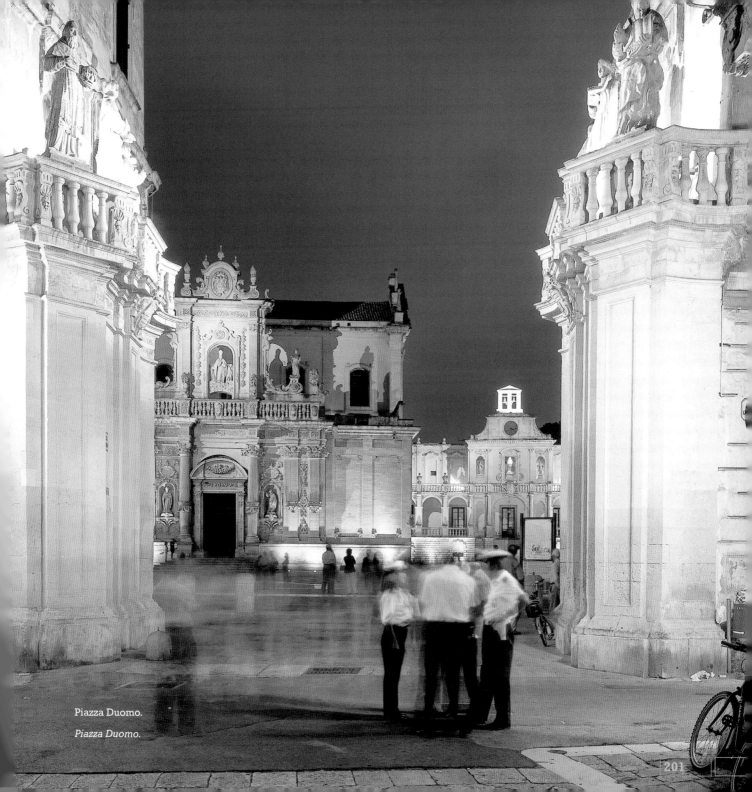

Piazza Duomo.

Piazza Duomo.

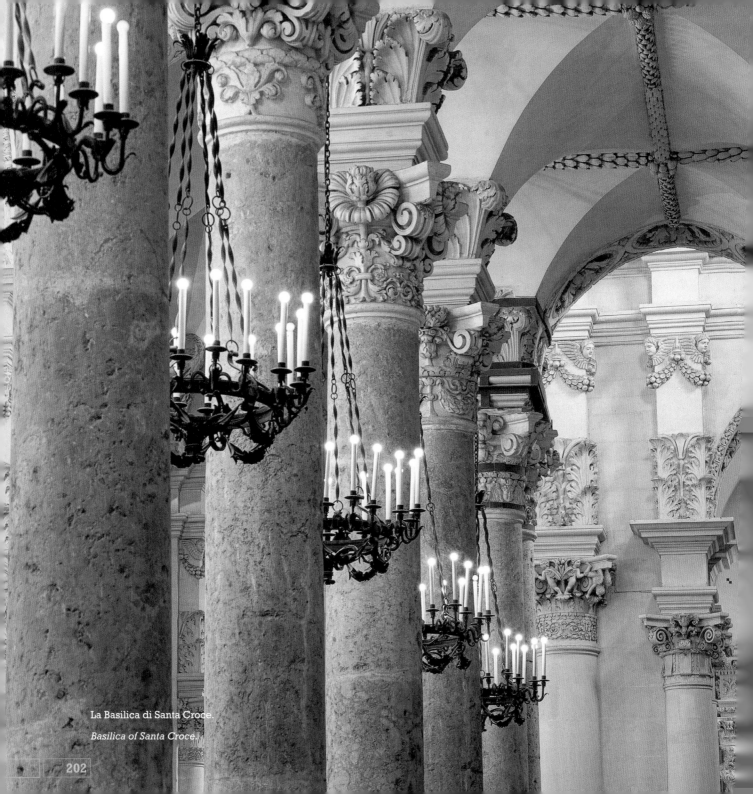

La Basilica di Santa Croce.

Basilica of Santa Croce.

<< pag. 199 dettaglio che non è mai leziosa. È tuttavia nelle chiese che Lecce sa esprimere la sua reale essenza. Stemmi, capitelli, rosoni, mensole e pozzi fioriscono di figure strabilianti, uscite dallo scalpello di menti fantasiose. Città-chiesa nel Seicento e nel Settecento, arrivò a contare un numero stupefacente di luoghi di culto e conventi, inaugurando una tradizione di studi rimasta sempre vivace, che ne fa, insieme a Bari, la capitale della cultura pugliese. Lecce è città gentile e fragile, tutta costruita in pietra tenera. Giorno dopo giorno gli intagli si consumano arrotondandosi al vento, al sole e alla pioggia. Ed è città sempre diversa da se stessa: le bizzarre scenografie trasfigurano al calar del sole in calde tonalità dorate. E l'illuminazione notturna concede ancora un sogno pietrificato in più.

<< page 199 *to detail and care that's always genuine. But it's the churches of Lecce that express its real essence. Coats of arms, capitals, rose windows and wells abound with intriguing images, created by the chisels of imaginative stonemasons. A church city in the 17th and 18th centuries, Lecce came to have an amazing number of places of worship, monasteries and convents, giving rise to a tradition for theological study that has remained strong to this day. Built using a soft stone, Lecce is a gentle, fragile city. Every day, the carved stonework wears away a little more in the wind, sun and rain. And it's a city that's always different from itself. Its bizarre theatre sets transform at sunset with warm, golden tones, while by moonlight, the whole city appears as if it were made of stone.*

L'ARTIGIANATO LECCESE

Non è solo un riflesso del grande successo turistico che la città barocca ha riscosso in questi ultimi anni. A Lecce l'artigianato è di casa ormai da molti secoli e si è via via perfezionato e anche adeguato ai dettami della moda e del design. Ma le produzioni tipiche resistono, orgogliosamente ancorate ad antiche tecniche esecutive e al buon gusto. Se dovessi scegliere quali sono le arti più rappresentative dell'anima leccese non avrei esitazioni: pietra e cartapesta. Le sculture in tenera pietra leccese evocano le loro più nobili "sorelle" che pendono dorate dai balconi o dalle facciate delle chiese. Altrettanto nobile e antica è l'arte della cartapesta: occhieggiano dalle botteghe attorno a Santa Croce pupi e santi, angeli e Madonne. Mai materia così modesta si trasformò in preziosità così lievi e desiderate, sacre addirittura.

ARTISANRY IN LECCE

The success of Lecce's craft industries goes far beyond the enormous popularity with tourists that the Baroque city has enjoyed in recent times. Traditional artisanship is a centuries-old tradition here. And it has continued to evolve through time, reflecting changes in the fashion and design worlds. The local products nevertheless remain proudly rooted in ancient techniques and tastes. If I had to choose which art forms best represent the soul of Lecce, I wouldn't hesitate: stonework and papier-mâché. The sculptures in soft Lecce stone in the shops reflect their more noble gilt cousins that adorn the balconies and façades of churches. But here the art of papier-mâché is equally noble and ancient, with dolls and saints, angels and Madonnas, eyeing passers-by from the workshops around Santa Croce. Nowhere else is this humble material transformed into such fine, desired and even sacred works of art.

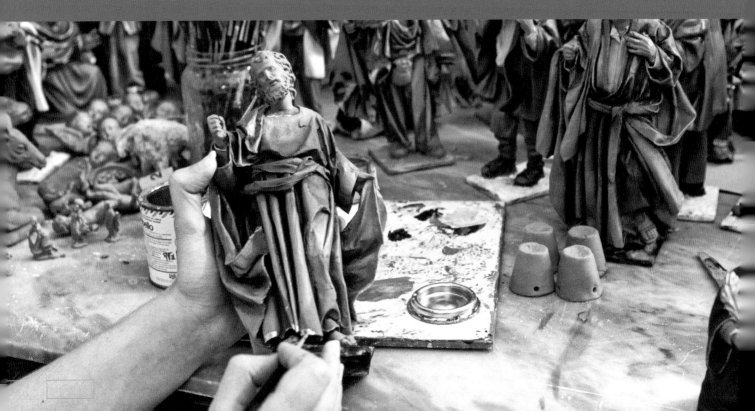

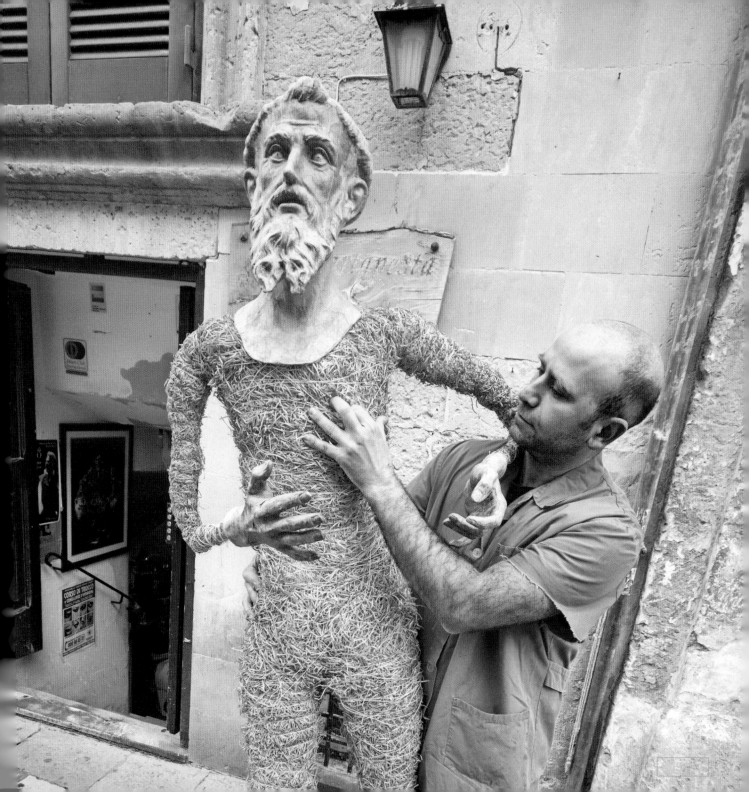

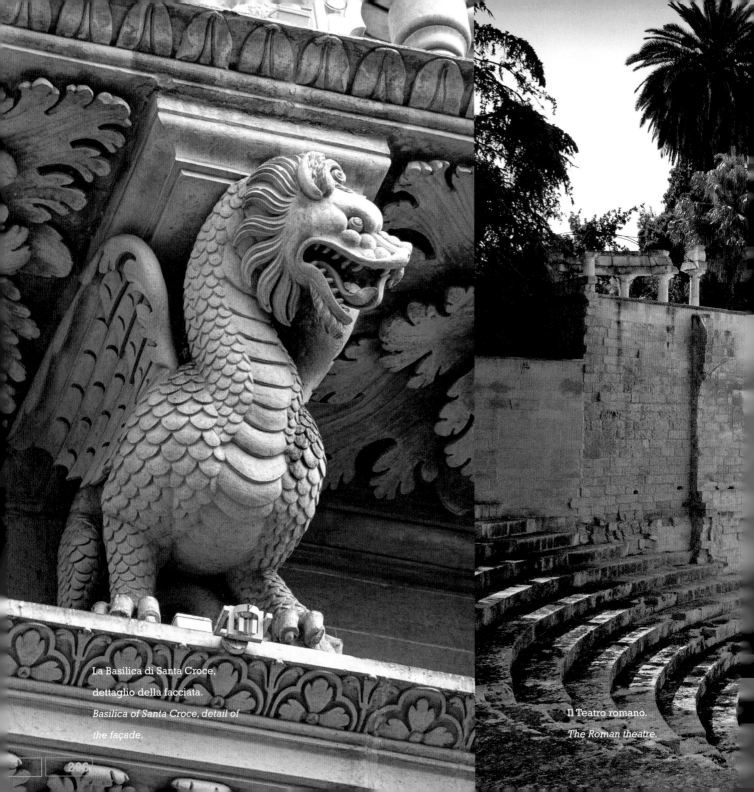

La Basilica di Santa Croce,
dettaglio della facciata.
*Basilica of Santa Croce, detail of
the façade.*

Il Teatro romano.
The Roman theatre.

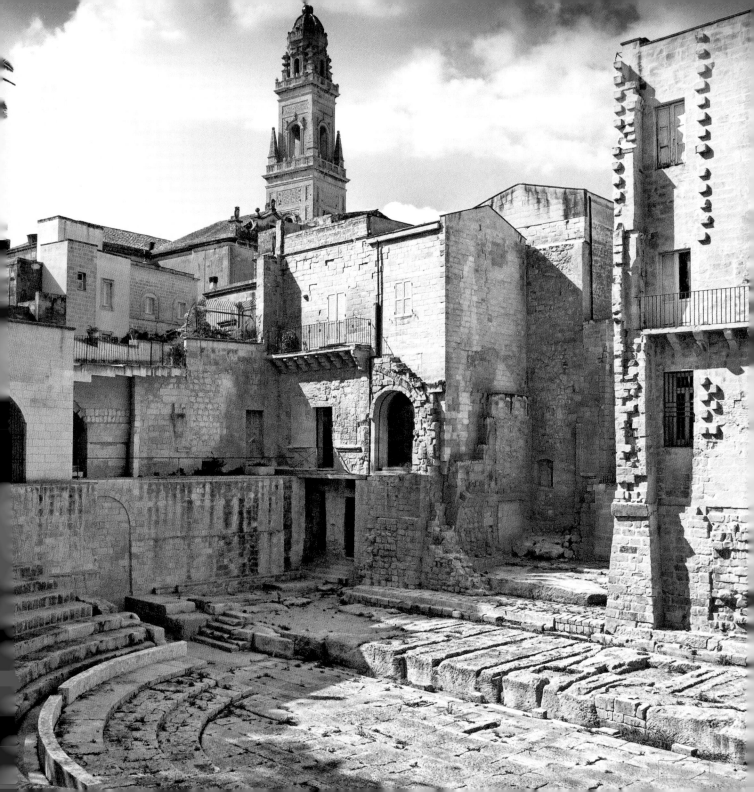

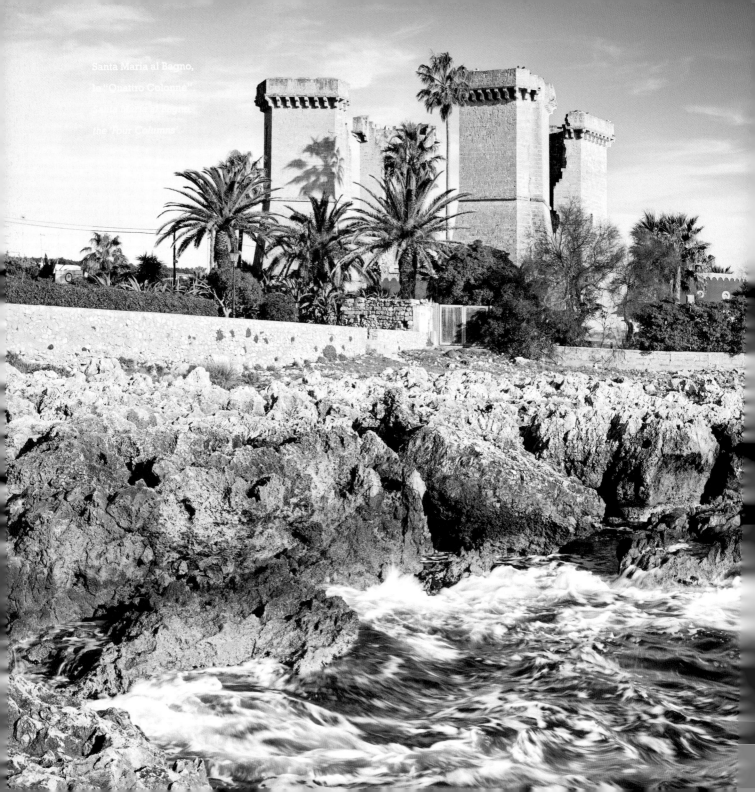

Santa Maria al Bagno,
le "Quattro Colonne".
Santa Maria al Bagno,
the 'Four Columns'.

Scogliere incantate e ampie spiagge da Porto
Cesareo a Leuca: in mezzo Gallipoli, la greca,
dove i vicoli profumano di salsedine e il mare
è sotto casa...

gallipoli e la costa ionica gallipoli and the ionian coast

Awe-inspiring cliffs and wide beaches stretch
from Porto Cesareo to Leuca. Between the two
is Gallipoli, the 'Greek', where the alleyways
are filled with salt air and the sea is outside
every door.

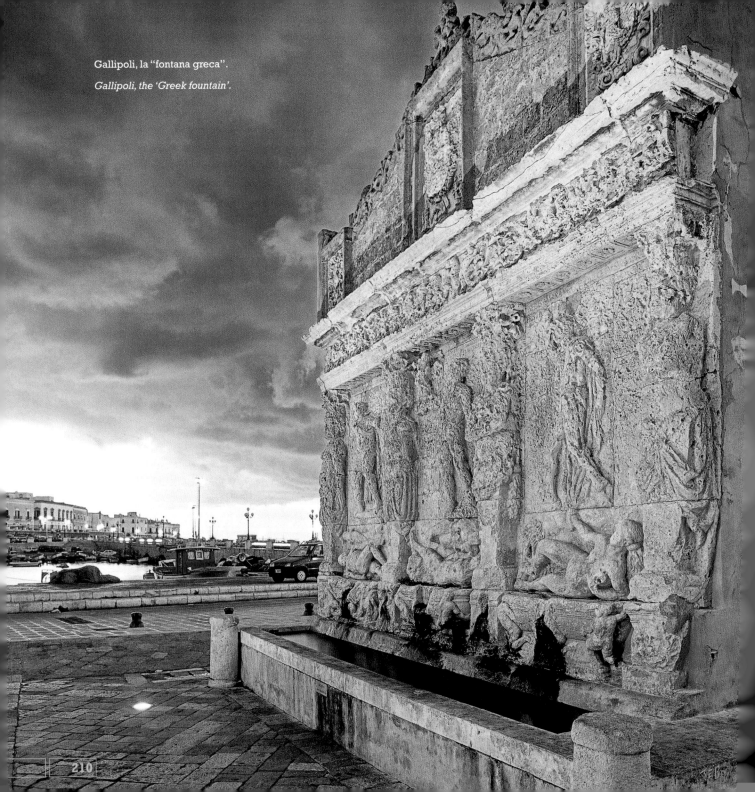

Gallipoli, la "fontana greca".

Gallipoli, the 'Greek fountain'.

Se volete farvi un'idea precisa di Gallipoli visitate per prima la Purità, la chiesetta affacciata sulla Riviera eretta nel Seicento dalla corporazione dei *bastaggi*, gli scaricatori di porto. Semplice e immacolato il suo prospetto: dall'alto dei cieli è la Madonna col Bambino a vegliare premurosa sui naviganti. Un tripudio l'interno, ricco di teleri, stucchi e intagli e di un prezioso pavimento in maiolica. Inscindibile è il legame della "città bella" con l'acqua. Gallipoli non è una città sul mare: è una città nel mare, da esso è circondata su ogni lato. E dal mare ha tratto tutta la sua ricchezza e il suo fascino. Anche fuori stagione Gallipoli resta una città vitale e piena di magia: diventa un privilegio per pochi lasciarsi incantare dai tramonti sulla Riviera, con le candide case appollaiate sui resti delle mura, concedersi un tuffo in città nella spiaggia della Purità, inebriarsi al profumo del pesce fresco e di quello preparato ad arte nelle numerose trattorie nei vicoli. Un giro al mercato e ci si perde presto tra il guizzare >> pag. 215

If you really want to get to know Gallipoli, first visit La Purità, the tiny church overlooking the sea built in the 17th century by the wharf workers' guild. La Purità is simple and pure in appearance, adorned with an image of the Madonna and Child, who watch over mariners from on high. Inside, the fabrics, stuccowork, carvings and magnificent majolica floor create a blaze of colour. This beautiful city is inextricably bound to water. It's not a city by the sea but a city in the sea, surrounded by it on all sides. And it has absorbed all its richness and beauty into its heart. Even after the tourists have gone home, Gallipoli is a vital, magical place. It's a rare privilege to simply surrender to the sight of the sun as it sets into the sea, to take in the view over the tiny white houses perched among the ruins of the city walls, to sunbathe at the Purità beach near the centre of the city, or to lose yourself among the smells of the >> page 215

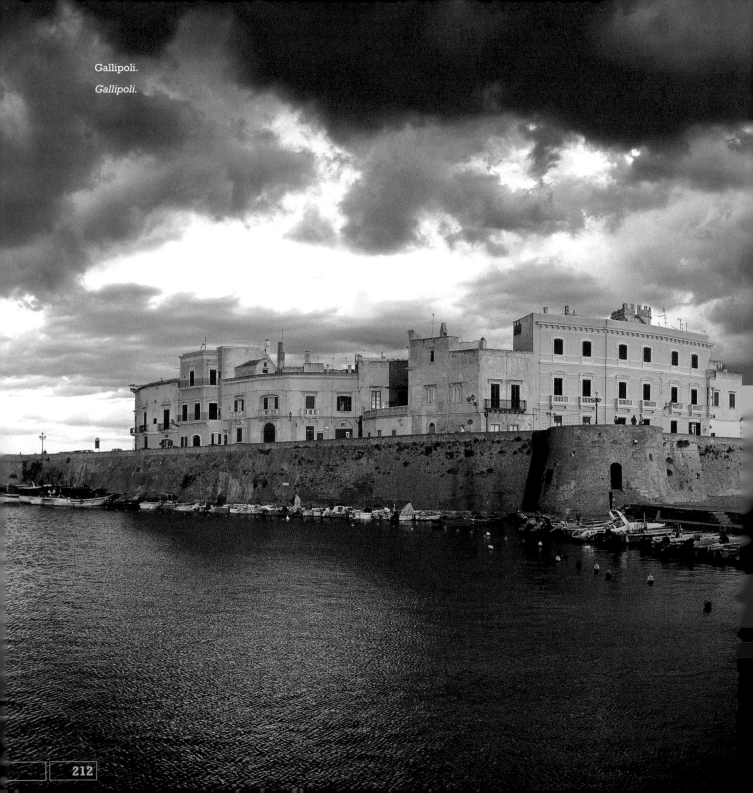

Gallipoli.

Gallipoli.

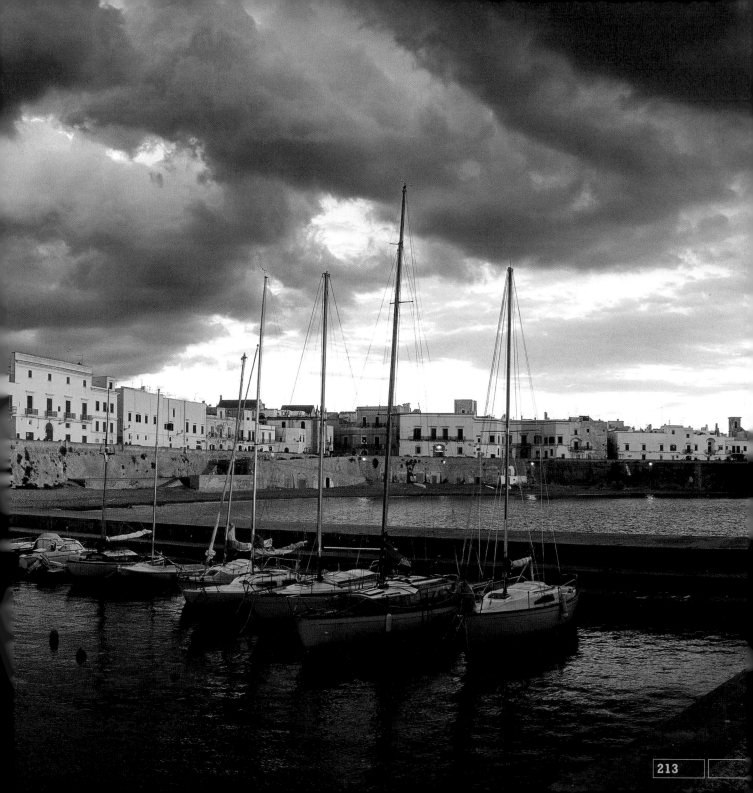

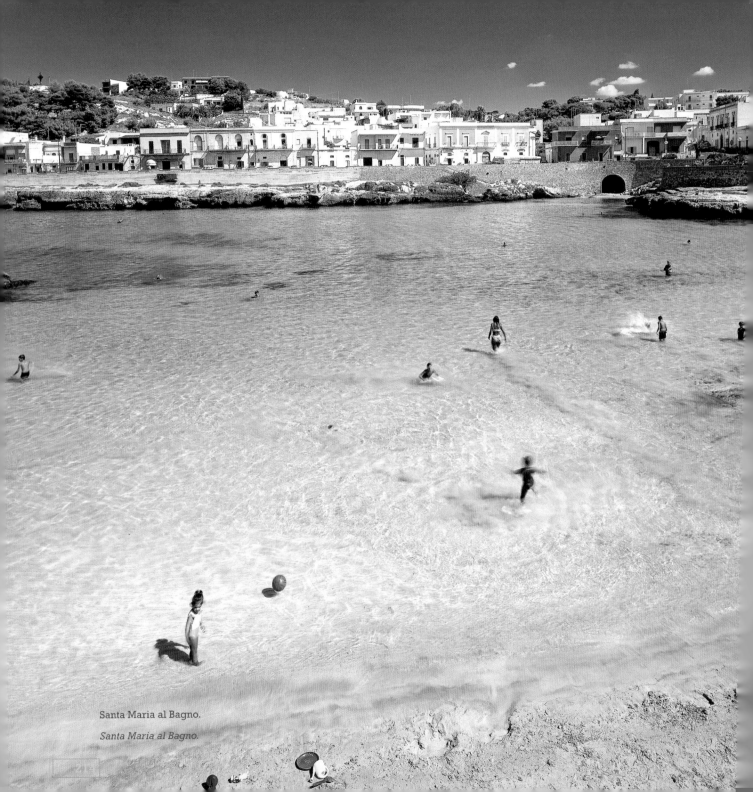

Santa Maria al Bagno.

Santa Maria al Bagno.

<< pag. 211 del pesce appena pescato, il rosso intenso dei gamberi, il giallo vivo della scapece, le bizzarre forme dei frutti di mare. Un tuffo al cuore quando si entra nella Cattedrale, dalla mirabolante facciata merlettata: agli altari una vastissima e inaspettata "pinacoteca" sacra. Ogni angolo di Gallipoli sa incantare: nessuno riesce a trattenere la meraviglia di fronte alla Biblioteca comunale, le cui scale sono ormai un tutt'uno con le piante. Bassa e sabbiosa corre la costa fino al *finis terrae* di Santa Maria di Leuca, intervallata dalle torri d'avvistamento. Si alza invece in ripide scogliere, di aspra e struggente bellezza intorno a Santa Maria al Bagno, Santa Caterina e Porto Selvaggio, per abbassarsi nuovamente verso Porto Cesareo: ovunque un mare che toglie il fiato, un caleidoscopio di riflessi che spazia dal verde chiaro al blu profondo.

<< page 211 *fresh fish or the fish expertly prepared in the numerous trattorie in the tiny streets. Take a walk around the market to experience the dazzling array of freshly caught fish – the intense red of the prawns, the brilliant yellow of the saffron-infused 'scapece', the weird shapes of the shellfish. You'll feel your heart in your mouth as you enter the cathedral, with its extraordinary crenallated façade, and witness the huge and unexpected spectacle of sacred art. Every corner of Gallipoli will enchant you. No one can feel anything but wonder when they see the city library, whose stairs seem to have merged with the surrounding flora. From here, the coast is flat and sandy all the way to land's end at Santa Maria di Leuca with its lighthouse. Around Santa Maria al Bagno, Santa Caterina and Porto Selvaggio, however, it rises in steep cliffs of dramatic beauty, only to become flat again towards Porto Cesareo. But everywhere, the sea will take your breath away – a kaleidoscope of reflections that range from light green to the deepest blue.*

La scapece gallipolina.

Sweet-and-sour fish Gallipoli style.

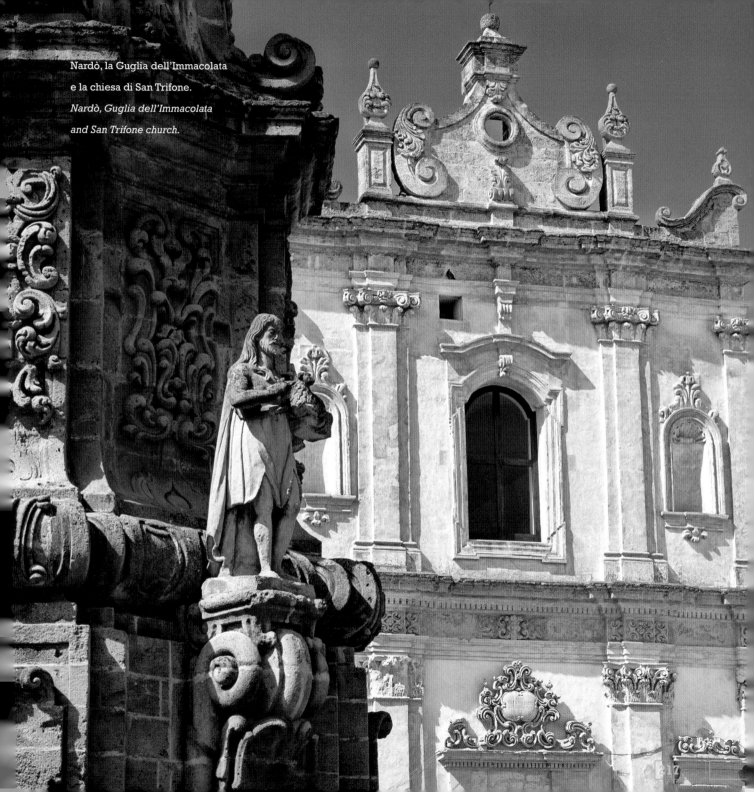

Nardò, la Guglia dell'Immacolata
e la chiesa di San Trifone.
Nardò, Guglia dell'Immacolata
and San Trifone church.

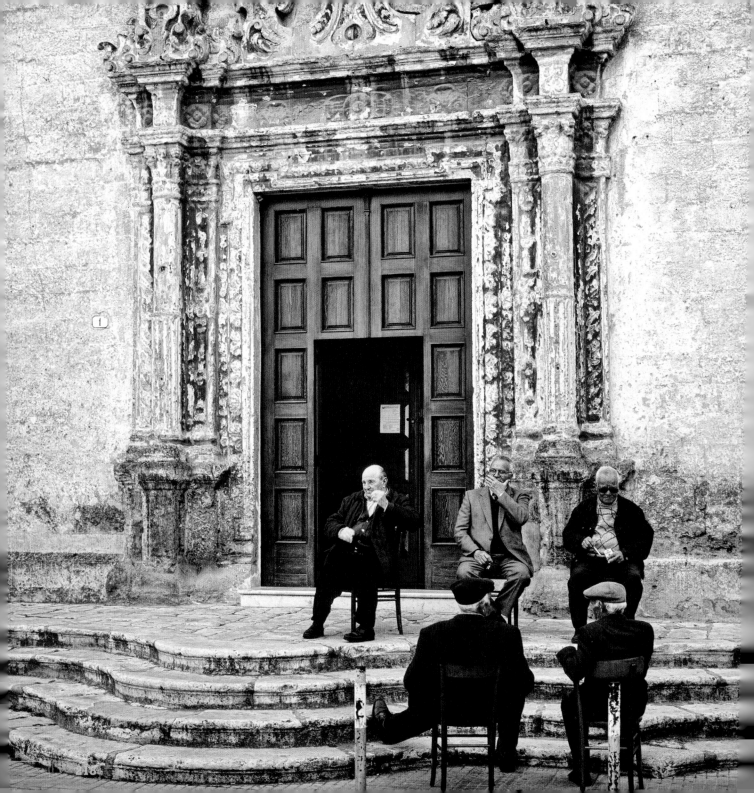

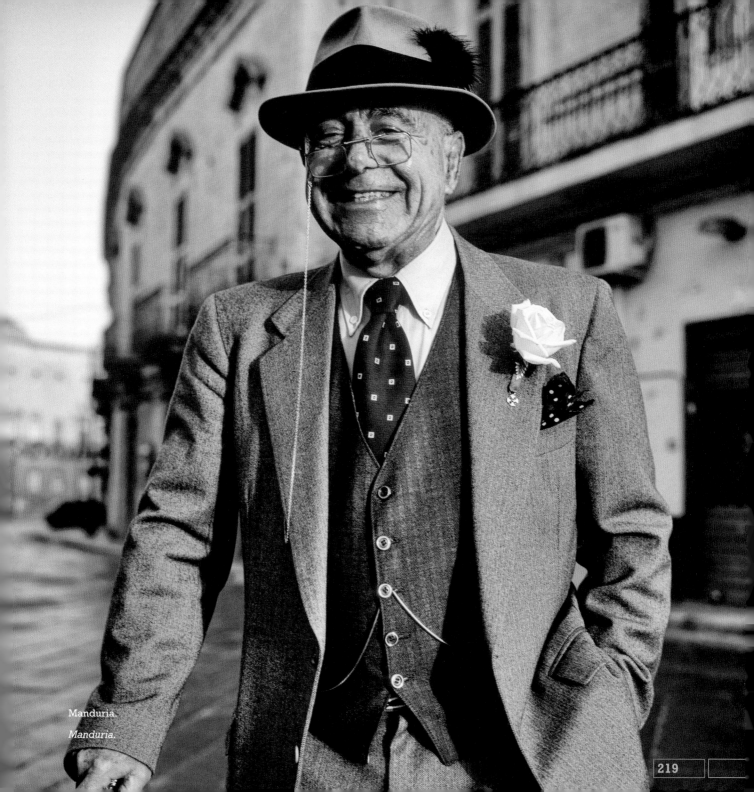

Manduria.
Manduria.

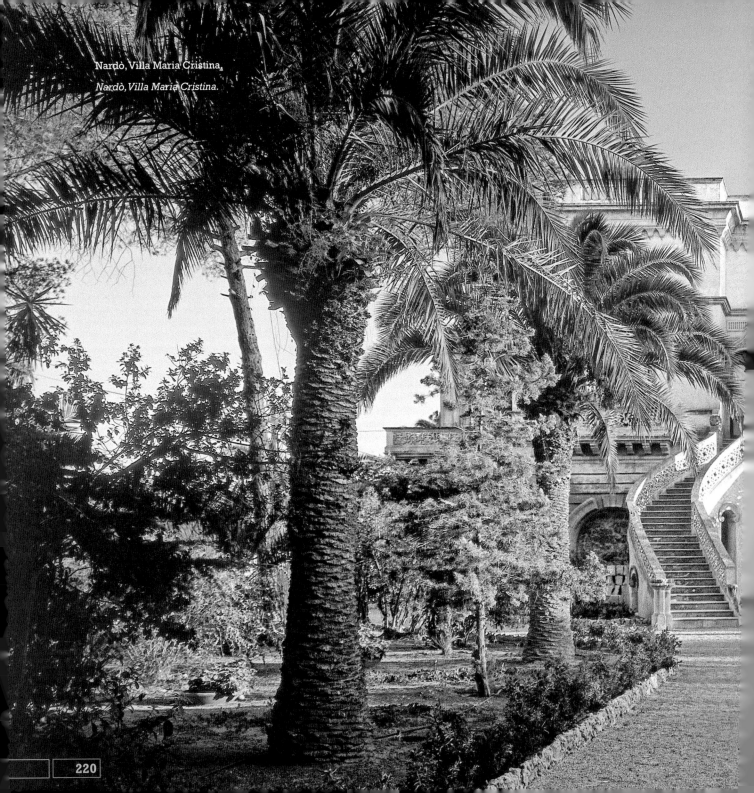

Nardò, Villa Maria Cristina,

Nardò, Villa Maria Cristina.

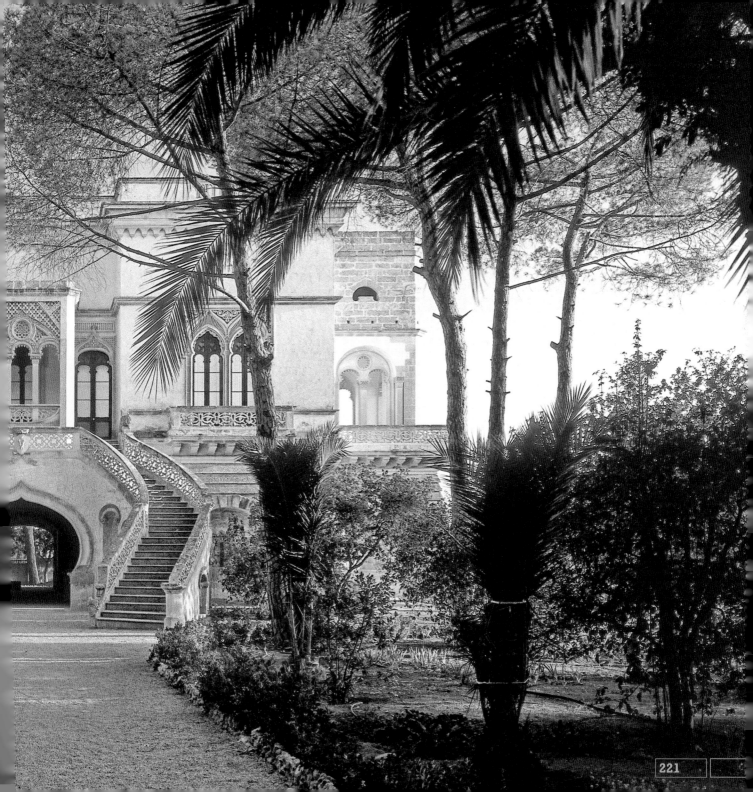

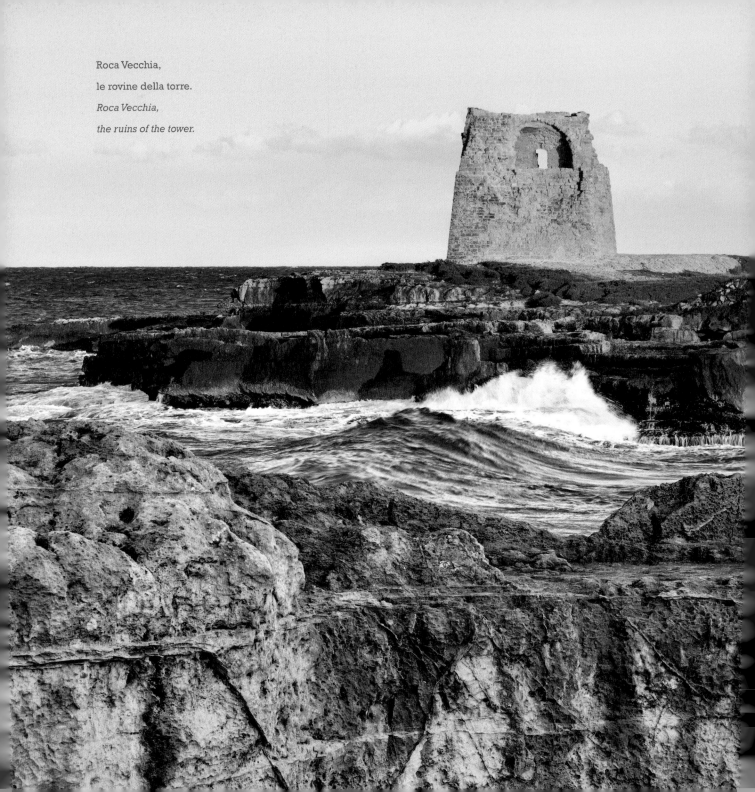

Roca Vecchia,
le rovine della torre.
Roca Vecchia,
the ruins of the tower.

Perdersi nel suo mosaico e scrutare i Balcani lungo un'indimenticabile litoranea: ecco i suggerimenti per chi si avventura nell'"estremo oriente" italiano...

otranto e il salento adriatico

otranto and salento adriatico

If you want to get a taste of Eastern Europe Italian style, try losing yourself in the mosaics of Otranto or gaze across to the Balkans from this unforgettable coastline.

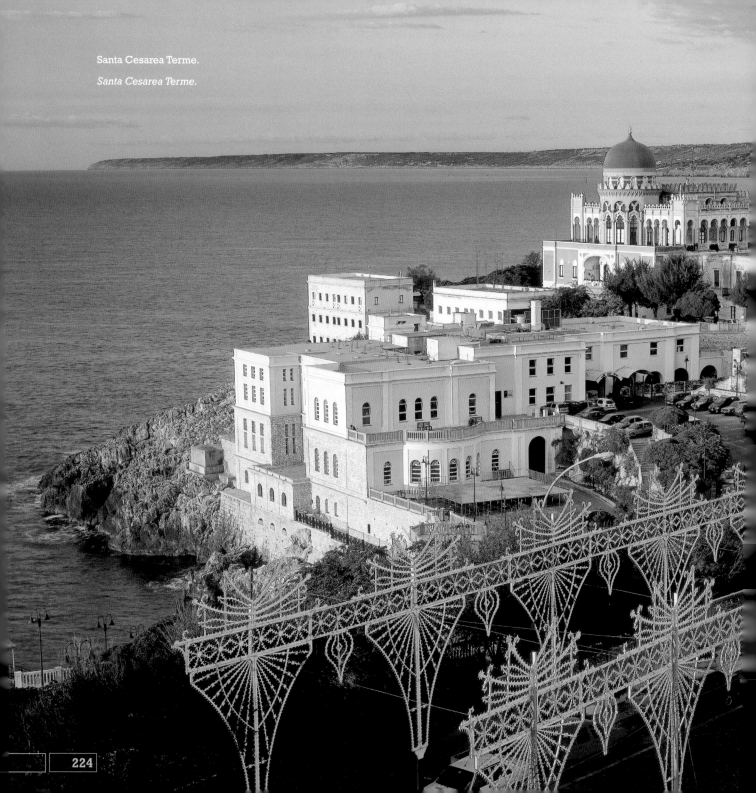

Santa Cesarea Terme.

Santa Cesarea Terme.

Forse non esiste in Italia una terra più isolata del Salento: persino la Calabria, punta estrema della Penisola, è terra di passaggio. Ma qui bisogna proprio venirci di proposito perché il Salento non porta da nessuna parte. Rappresenta una meta in sé. Che, da molti anni a questa parte, ha saputo trasformare l'isolamento in ricchezza e non in arretratezza. Più del mare, la campagna salentina dà la misura di questa terra. Assolata, piatta e pietrosa, racconta la fatica dell'essere contadini, ma lascia filtrare un'aria nobile e fuori dal tempo, di una genuina semplicità. Aristocratiche sono anche le dimore salentine di campagna, masserie che ricordano l'antica tradizione padronale, dai colori vividi e dalle atmosfere raffinate, mai affettate. Trulli, *pagghiari*, muretti a secco: la pietra emerge con prepotenza con i suoi riflessi chiari tra foreste di ulivi centenari. Che si spingono fino al mare, ma non arrivano a lambire quell'Adriatico che giace spesso troppo più in basso.

>> pag. 229

There's possibly no more isolated place in Italy than Salento. Even Calabria, at the very end of the Italian peninsula, is a crossroads. You must come to Salento on purpose since it leads nowhere else. It's a destination in itself that, over the course of many years, has turned its isolation into a blessing. Rather than the sea, it's the countryside that gives Salento its personality. Sunburnt, flat and stony, the land tells the story of struggling farmers, while reflecting a nobility, a timelessness and a genuine simplicity. The country homes are often aristocratic, such as the masserie *farmsteads that recall the times of feudalism with their bright colours and elegant, but never ostentatious, atmosphere. Dry stone* pagghiari *huts, trulli, dry stone walls – rock dominates every scene, shining bright among forests of centuries-old olive trees, which seem to march towards the Adriatic, but never quite make it as the land drops*

>> page 229

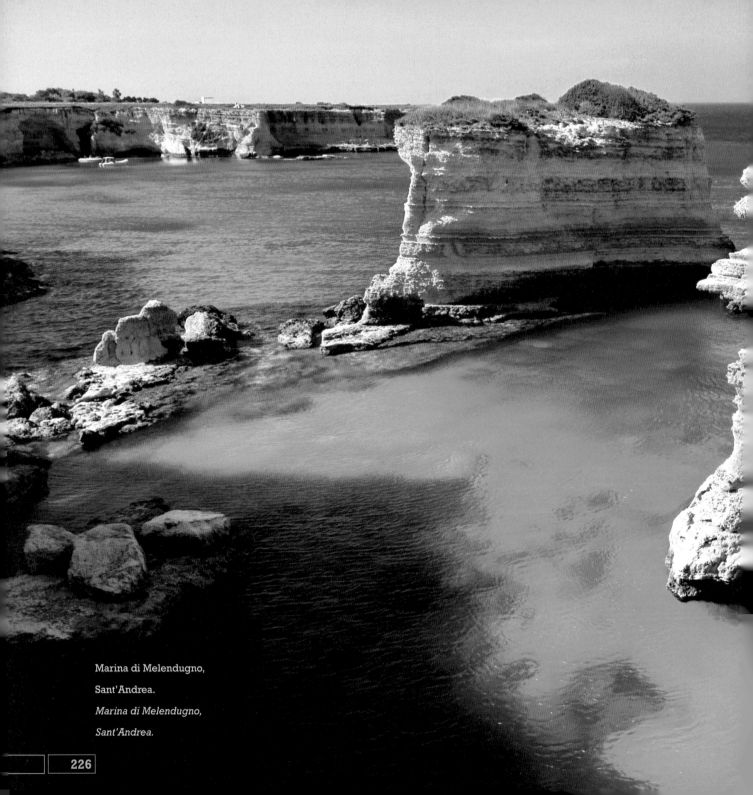

Marina di Melendugno,
Sant'Andrea.
Marina di Melendugno,
Sant'Andrea.

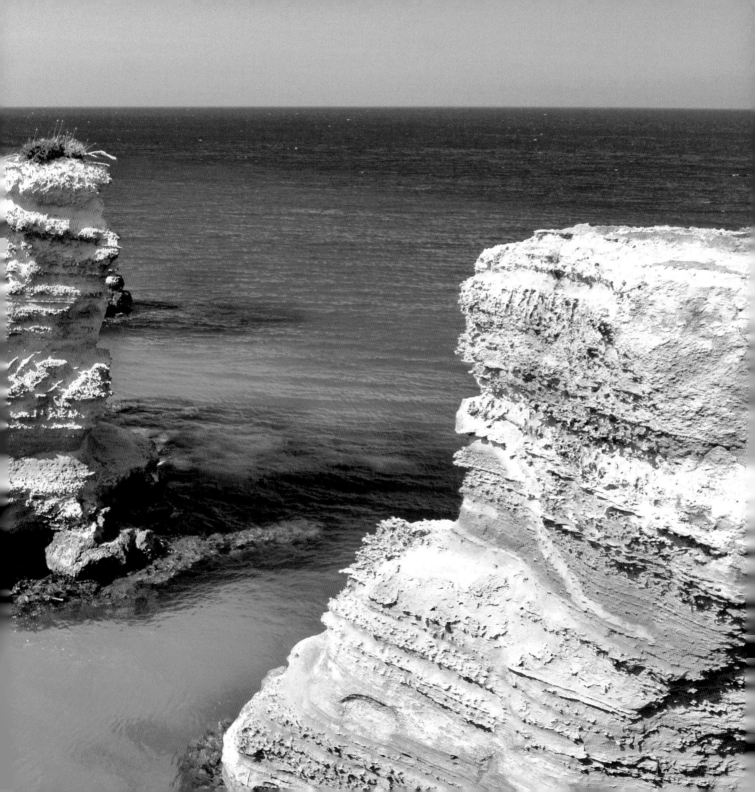

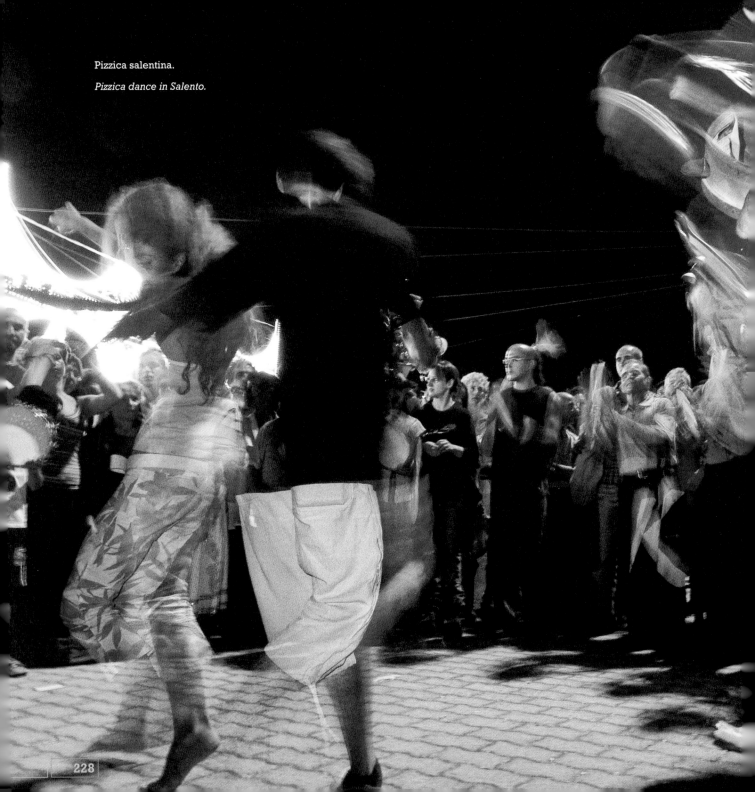

Pizzica salentina.

Pizzica dance in Salento.

<< pag. 225 La costa tra Otranto e Santa Maria di Leuca si inabissa repentina con alte falesie, dispensando scenari mozzafiato: quasi irraggiungibile da terra, si fa apprezzare in tutta la sua maestosità solo dal mare. Non c'è luogo d'Italia in cui l'Est sia più di casa: nelle giornate terse i monti dell'Albania sono a portata di mano. E a Otranto la sensazione di un piccolo Oriente si rafforza nell'intrico dei vicoli del centro storico, nella basilica di San Pietro, nel lento e dolcissimo fluire dei giorni. Ribadiscono questo legame viscerale le ville patrizie dalle forme bizzarre disseminate lungo la costa fino a Santa Maria di Leuca e ricordano l'antica vocazione di questa terra, scelta già nell'Ottocento dalla nobiltà per i bagni di mare. Parla occidentale, invece, il capolavoro della pittura salentina, lo straordinario ciclo di affreschi nella basilica di Santa Caterina d'Alessandria a Galatina: qui sembra davvero di essere in una piccola Assisi del Sud Italia.

<< page 225 *away before them. The coastline between Otranto and Santa Maria di Leuca suddenly turns to high cliffs, creating a breathtaking landscape that, since it's all but unreachable by land, is best viewed in all its majesty from the sea. There's no other place in Italy that feels closer to Eastern Europe. And on clear days it's as if you could reach out and touch the mountains of Albania. And in Otranto, the feeling of being in a miniature Eastern Europe grows even stronger in the tiny streets of the old centre, the San Pietro Basilica, and in the slow, sweet passing of the day. With their strange shapes, the aristocratic villas scattered along the coast to Santa Maria di Leuca reaffirm the eastern connection, while recalling that in the 19th century the nobility were attracted here for the bathing. But the masterpiece of Salento art, the extraordinary fresco cycle in the Santa Caterina d'Alessandria Basilica in Galatina, very much reflects Western European values. Here you can even feel that you've been transported to a miniature Assisi in southern Italy.*

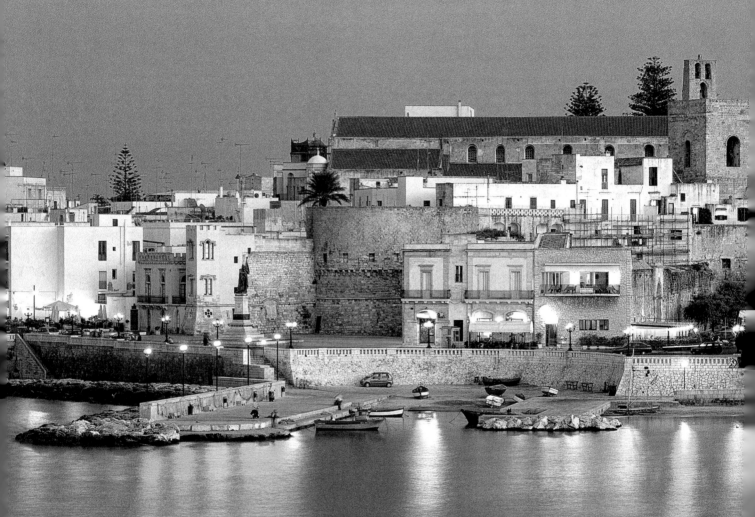

Otranto.

Otranto.

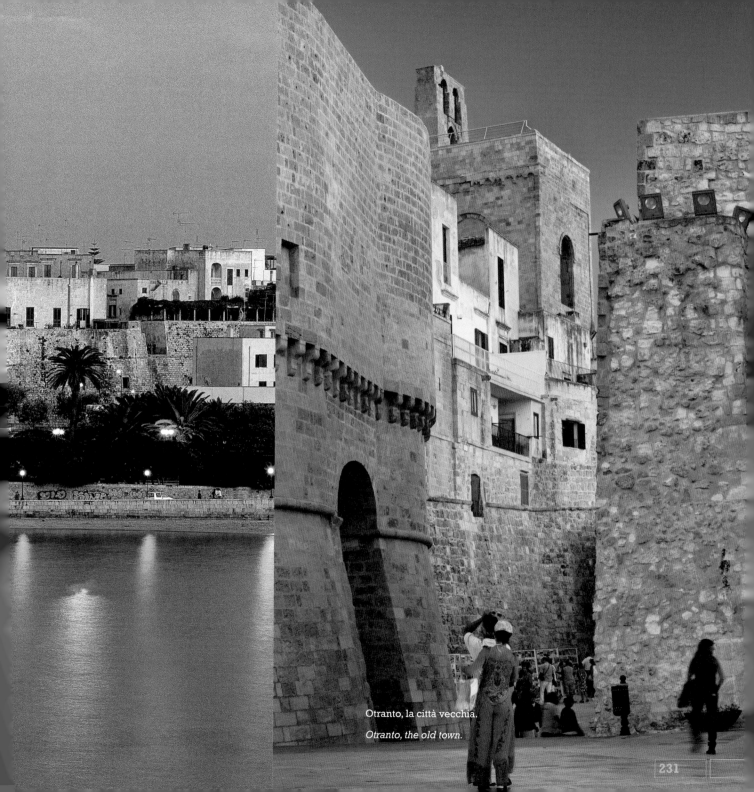

Otranto, la città vecchia.

Otranto, the old town.

DAL GRANO IN TAVOLA

Non solo orecchiette, ormai diventate una sorta di marchio regionale, specie quando si sposano alle cime di rapa. Strascinati, cavatelli, *sagne 'ncannulate*, troccoli, *minchiareddhri*, *trie*: sono solo alcuni degli innumerevoli nomi tipici e delle varianti che la pasta può assumere in Puglia, legati perlopiù al tipo di lavorazione e alla foggia. Regina incontrastata dei primi piatti, la pasta fatta in casa è realizzata con farina di grano duro o una miscela di grani duri e teneri. Dal Tavoliere, il "granaio d'Italia", proviene una quota molto consistente del grano prodotto nella Penisola e la Puglia conta numerose realtà storiche di lavorazione della pasta. Quanto ai condimenti non c'è che l'imbarazzo della scelta: verdure, sughi, carne e pesce enfatizzano con il loro sapore quello della pasta, già di suo straordinario.

FROM GRAIN TO TABLE

While orecchiette – particularly served with cime di rapa *– has become the signature dish of the region, there's much more to pasta in Puglia. Strascinati, cavatelli, sagne 'ncannulate, troccoli, minchiareddhri and trie are just some of the countless varieties you'll find here, with the differences between each mainly in the processing and shape. The uncontested queen of starters, homemade pasta is made with durum wheat or a mixture of durum and soft wheat. Tavoliere, Italy's 'grain store' in northern Puglia, produces a large portion of the wheat grown on the peninsula, while the region is home to numerous pasta producers with long traditions. When it comes to sauces, the* pugliesi *will embarrass you for choice: the flavours of vegetables, meat and fish all bring out the flavour of the pasta, which even by itself is delicious.*

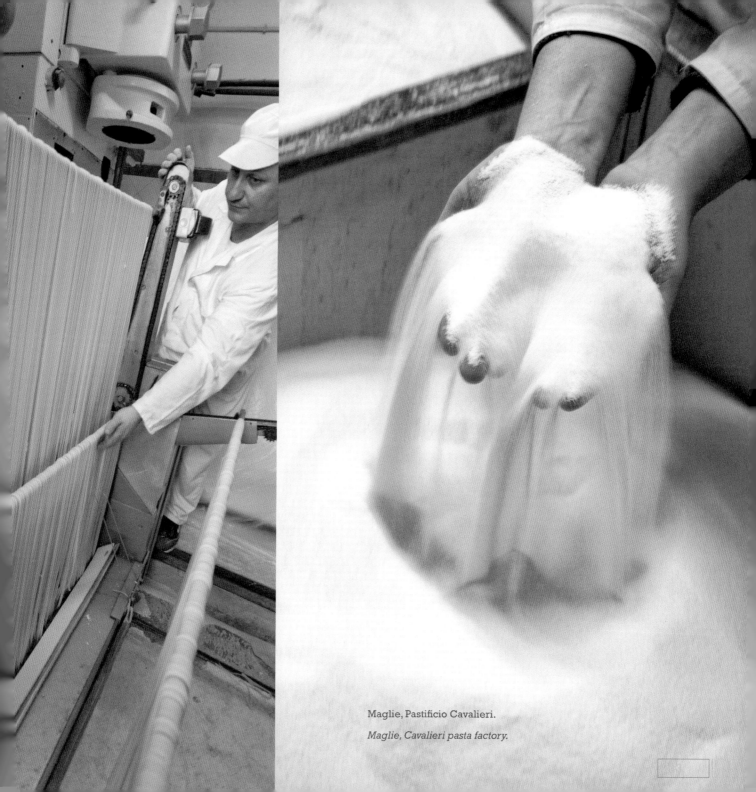

Maglie, Pastificio Cavalieri.

Maglie, Cavalieri pasta factory.

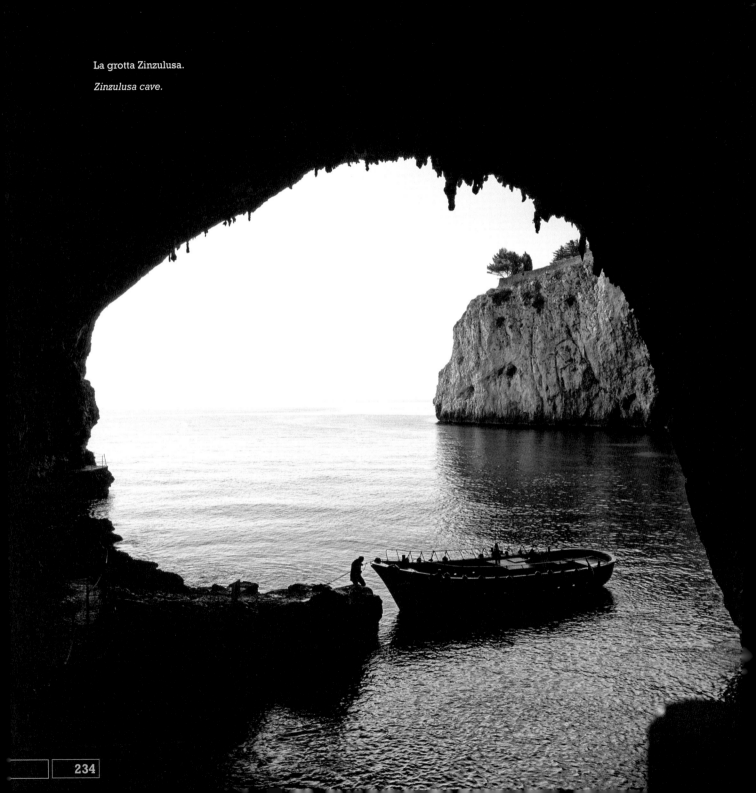

La grotta Zinzulusa.

Zinzulusa cave.

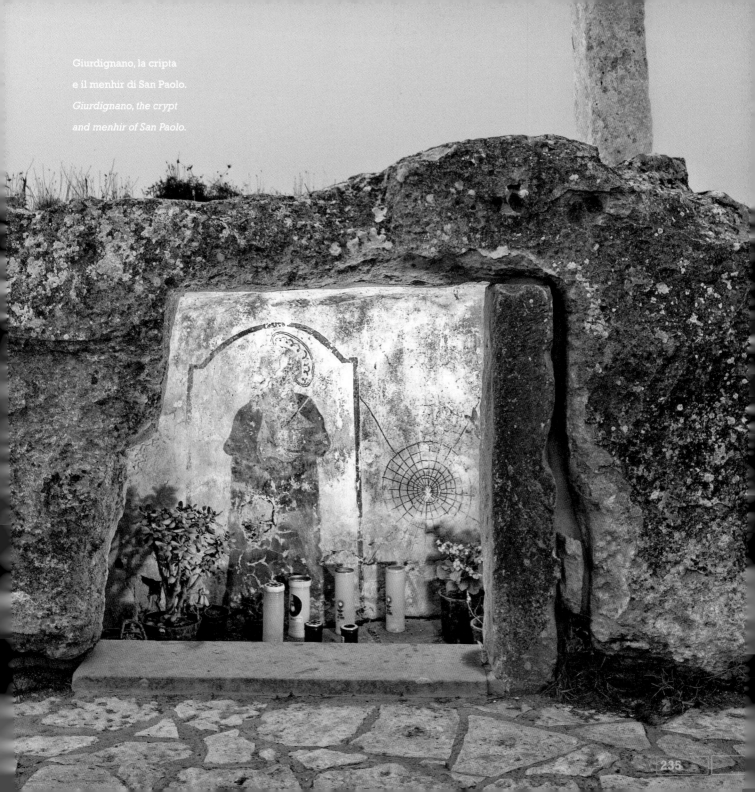

Crediti fotografici

Giovanni Simeone Copertina, p.2-3, p.8, p.10, p. 14, p.15, p.18,
p. 27, p. 32, p. 36, p. 37, p. 42, p. 48, p. 54, p. 58, p. 66, p. 67, p. 68,
p. 84, p. 88-89, p. 138, p. 140, p. 142, p. 145, p. 148, p. 152, p. 158 (2),
p. 159, p. 168, p. 170, p. 172 (2), p. 173, p. 190, p. 191, p. 198, p. 210,
p. 212-213, p. 214, p. 224

Johanna Huber p. 22, p. 26, p. 28, p. 29, p. 56-57, p. 60, p. 61, p. 78,
p. 80, p. 90, p. 99, p. 114, p. 118, p. 139, p. 154, p. 169, p. 176, p. 180,
p.196, p. 201, p. 202, p. 220-221, p. 230, p. 234

Alessandra Albanese p. 112

Stefano Amantini p. 94, p. 144, p. 164

Antonino Bartuccio p. 102, p. 105, p. 108, p. 109, p. 238-239

Guido Baviera Interno copertina, p. 6, p. 34, p. 40, p. 43, p. 62,
p. 130, p. 134, p. 136, p. 157, p. 186, p. 192, p. 195, p. 207, p. 217

Alan Benson p. 49

Udo Bernhart p.28

Massimo Borchi p. 202, p. 206

Pietro Canali p. 38

Guido Cozzi p. 52, p. 132

William Dello Russo p.104

Colin Dutton p. 73, p. 183

Cesare Gerolimetto p. 146

Lisa Linder p. 83, p. 86, p. 87

Ugo Mellone p. 7, p. 16-17, p. 226-227, p. 228, p. 231, p. 235

Aldo Pavan p. 70, p. 72, p. 75, p. 76-77, p. 110-111, p. 121, p. 122,
p. 124, p. 126, p. 128, p. 129, p. 182, p. 183, p. 188, p. 200, p. 203,
p. 232, p. 233 (2)

Marco Pavan p. 166

Massimo Ripani p. 20, p. 24, p. 25, p. 30-31, p. 46, p. 69, p. 178

Alessandro Saffo p. 100, p. 106

Stefano Scatà p. 7, p. 74, p. 82, p. 95, p. 96, p. 97, p. 98, p. 120, p. 135,
p. 147, p. 149, p. 156, p. 183

Riccardo Spila p. 11, p. 92, p. 116-117, p. 150, p. 160-161, p. 162,
p. 174-175, p. 184, p. 208, p. 218, p. 219, p. 222

Stefano Torrione Quarta di copertina, p. 41, p. 44, p. 49, p. 50-51, p.
64, p. 165, p. 194, p. 216

Redazione

Carlotta Sartori

Testo

William Dello Russo

Traduzione

Chris Turner

Grafica ed impaginazione

What! Design - Jenny Biffis

Controllo qualità

Fabio Mascanzoni

Le foto sono disponibili sul sito www.simephoto.com
Images are available at www.simephoto.com

ISBN 978-88-95218-20-5
Agente esclusivo Italia: Atiesse S.N.C.
www.sime-books.com - Tel: +39 091 6143954

IV RISTAMPA 2020

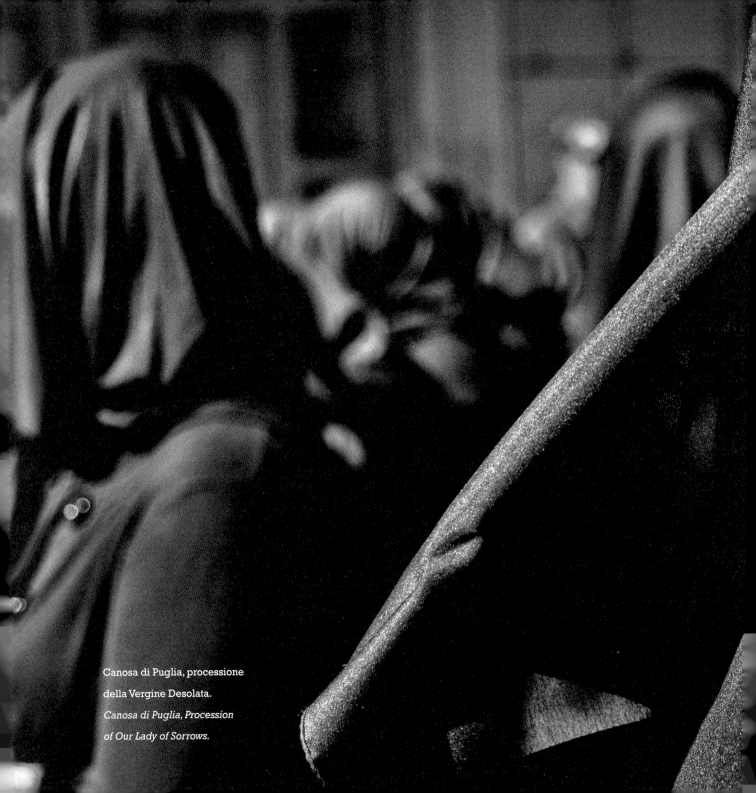

Canosa di Puglia, processione
della Vergine Desolata.
*Canosa di Puglia, Procession
of Our Lady of Sorrows.*

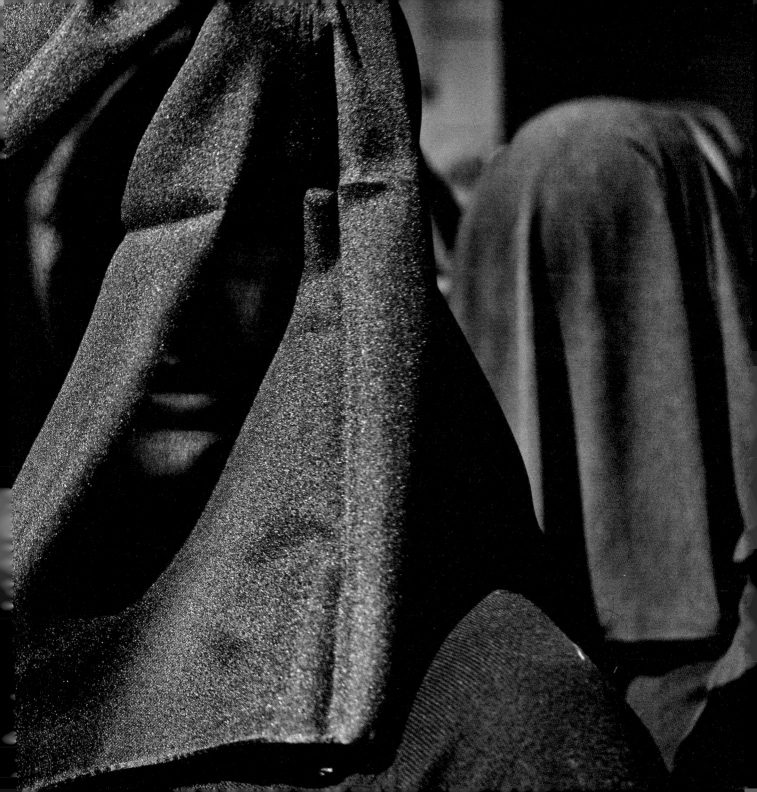